非物质文化遗产研究与保护丛书

非遗保护与青山唢呐研究

朱奕亭 朱咏北/著

FEIWUZHI WENHUA YICHAN YANJIU YU BAOHU CONGSHU

苏州大学出版社
Soochow University Press

图书在版编目(CIP)数据

非遗保护与青山唢呐研究 / 朱奕亭,朱咏北著. —苏州：苏州大学出版社,2016.12
（非物质文化遗产研究与保护丛书）
ISBN 978-7-5672-2037-9

Ⅰ.①非… Ⅱ.①朱… ②朱… Ⅲ.①唢呐－研究－湘潭 Ⅳ.①J632.14

中国版本图书馆 CIP 数据核字(2016)第 324504 号

非遗保护与青山唢呐研究

朱奕亭　朱咏北　著

责任编辑　张　希

苏州大学出版社出版发行
（地址：苏州市十梓街1号　邮编：215006）
苏州工业园区美柯乐制版印务有限责任公司
（地址：苏州工业园区娄葑镇东兴路7-1号　邮编：215021）

开本 700 mm×1 000 mm　1/16　印张 14　字数 214 千
2016 年 12 月第 1 版　2016 年 12 月第 1 次印刷
ISBN 978-7-5672-2037-9　定价：42.00 元

苏州大学版图书若有印装错误，本社负责调换
苏州大学出版社营销部　电话：0512-65225020
苏州大学出版社网址　http://www.sudapress.com

序 言

当今时代,对于一个民族、地区,乃至一个国家综合实力的评估,不仅要评估其政治、经济、科技等"硬实力",还要综合考察其物质文化、非物质文化等"文化软实力"。作为一个民族、一个国家文化"活化石"的印记,作为一个地区历史发展的"活态"见证,非物质文化遗产是构成"文化软实力"不可或缺的重要方面。所谓"非物质文化遗产",就是包括口头传统、传统表演艺术、民俗活动和礼仪与节庆、有关自然界和宇宙的民间传统知识与实践、传统手工艺技能等以及与上述传统文化表现形式相关的文化空间。它们既是我们国家的宝贵财富,也是全人类共同的精神家园。

湖南地处我国大陆中部、长江中游,这里是楚湘文化的发源地,历史悠久、人杰地灵、钟灵毓秀、物华天宝;这里创造了光辉灿烂的历史文化,既有蔚为壮观的物质文化遗产,也有博大精深的非物质文化遗产。湖南非物质文化遗产源远流长、形式丰富,目前入选国家级、省级项目达320多项。它们是湖南各族人民引以为荣的精神财富,彰显了湖湘文化的道德传统和精神内涵,灿若星河、光照寰宇。我们有责任和义务去保护、传承、发展好这些非物质文化遗产,这不仅是人类文化自觉的必然要求,是我们必须担当的历史使命,更是实现伟大复兴的"中国梦"的文化根基。

湖南师范大学非物质文化遗产保护与开发中心成立后,与湖南师范大学音乐学院部分从事传统音乐、舞蹈、戏曲、曲艺表演艺术研究的教师合作,在他们各自研究的基础上,将目光投向湖南省传统音乐表演艺术的

非遗类项目研究。这些研究成果的出版将展现湖南非物质文化遗产的独特魅力,同时,这是努力践行保护使命的见证,功在当代、利在千秋。旨在将我们祖辈流传下来的传统音乐文化守望好;将代表湖南传统文化的音乐品种发展好、保护好;将寄托着湖南广大人民群众喜怒哀乐的音乐文化传播好。

虽然,自我国非物质文化遗产保护工作开展以来,"保护为主、抢救第一、合理利用、传承发展"的方针得到了推广,中国非遗保护工作逐步规范化,湖南非遗保护走向常态化;但是,随着城市化的快速到来和网络媒体的高速发展,加之年轻一代的审美趣味和审美诉求改弦更辙,使民间流传了几百年的传统文化样式受到了强烈的冲击。"非遗"保护中仍存在着诸如重申报、轻保护,重数量、轻质量,重利益、轻投入,重成绩、轻管理等问题。

非物质文化遗产作为既定的形态存在,不是孤立的;就其内部结构来说,它是混生性的;就其表现方式来看,它与多种文化表征又是共生的。湖南传统音乐表演类项目是具体的存在,是混生性结构,又有共同的特点。我们不可能用一般的、抽象的原则去对待完全不同质的、具体的对象。从湖南传统音乐表演类项目保护现状来说,不能就保护谈保护,更不能就开发谈开发,还不能将保护与开发由同一主体完成和评价,而必须将保护与开发变成一种第三者的话语主体,这样才能得到有效保护。对此,我们提出以下对策:首先,政府部门要积极响应、行动起来,投入人力、物力,建立抢救保护组织,制定抢救保护措施,有效推动"非遗"保护工作的顺利进行;其次,建立"非遗"保护评估监督机制,以有效整合各类信息,实现资源共享;第三,建立政府与民间公益性投入"非遗"保护机制,有的放矢地进行保护;第四,建立湖南传统音乐博物馆和保护区,作为一份历史见证和文化传播的载体被越来越多的人所欣赏和熟知。

概而言之,对于非物质文化的发展、传承进行研究,需要集结多方面的社会力量才能做到,并非一人和几个人所能及。同样一种非物质文化遗产的传承所依赖的是一片可以孕育它的土地和一群懂得欣赏并懂得如

何去保护它的人。弗兰西斯·培根在《伟大的复兴》一书序言中"希望人们不要把它看作一种意见,而要看作是一项事业,并相信我们在这里所做的不是为某一宗派或理论奠定基础,而是为人类的福祉和尊严……"我满怀真挚的情感,将这段话献给该丛书的读者。正如朱熹《观书有感》诗所说"问渠那得清如许,为有源头活水来",愿该丛书成为湖南师范大学非遗研究与开发事业的活水源头。我们将与社会各界一道携手,为保护、传承、发展好湖南非物质文化遗产,为推动湖南文化的繁荣发展、续写中华文化绚丽篇章做出贡献!

2014 年 12 月

目 录

绪 论 ………………………………………………………………（001）

第一章 自然环境与人文背景 ……………………………………（004）

　　第一节 地理气候资源 ………………………………………（004）

　　第二节 区划民族艺术 ………………………………………（008）

第二章 研究叙事与发展脉络 ……………………………………（014）

　　第一节 成果显现 ……………………………………………（014）

　　第二节 唢呐源流 ……………………………………………（037）

第三章 唢呐乐器与应用场域 ……………………………………（045）

　　第一节 作为乐器的唢呐 ……………………………………（045）

　　第二节 唢呐的多重功能 ……………………………………（050）

第四章 音乐本体与演奏特色 ……………………………………（058）

　　第一节 音乐的构成要素 ……………………………………（058）

　　第二节 唢呐的表演技术 ……………………………………（097）

第五章 传承人与传承曲目 ………………………………………（107）

　　第一节 代表传承人素描 ……………………………………（107）

　　第二节 主要代表乐曲 ………………………………………（114）

第六章 青山唢呐与其他唢呐的比较 ……………………（161）
第一节 与川南大唢呐的比较 ……………………………（161）
第二节 与陕北大唢呐的比较 ……………………………（169）

第七章 活态现状与生态策略 ………………………………（191）
第一节 田野的回声 ………………………………………（191）
第二节 发展的对策 ………………………………………（196）

结　语 …………………………………………………………（200）

参考文献 ………………………………………………………（202）

后　记 …………………………………………………………（212）

绪 论

青山唢呐是流行在湖南省湘潭县青山桥区、石鼓镇、分水等地的民间唢呐艺术的总称,是国家级非物质文化遗产项目,也是反映民众生活诸多方面的一大文化价值体系。

有人说:百里青山,独富石鼓。千百年来,石鼓千户塅赵氏家族、诸头朱氏家族等百多个姓氏家族里先后出了近千名才俊和民间艺术家。清代唢呐艺人高玉来,民国时期的陈咏生、朱达湘,新中国初期的陈庆丰、朱梅江、左元和,现在的莫柏槐、左金宇等唢呐传人,一代胜过一代。

青山唢呐演奏历史悠久,唢呐、鼓乐艺人遍及村村寨寨,上至七八十岁老人,下至六七岁孩童都热衷参与演奏,有父子对吹的,有夫妻同奏的,有祖孙三代齐吹打的。春夏晨昏,山山岭岭,唢呐声不绝于耳。若逢过年过节、婚丧喜庆,唢呐锣鼓绕山回荡,好不热闹。据史料记载:清代,石鼓、青山桥每个村都有两三套鼓乐班子,每个鼓乐班都有四五个唢呐艺人。20世纪20、30年代,唢呐艺人自发成立了鼓乐工会,被周边的衡湘四县称为"十四都国乐"。1993年,石鼓所在的青山桥区被湖南省文化厅正式命名为"民乐艺术之乡",1996年被国家文化部命名为"民间艺术之乡"。

石鼓、青山桥唢呐吹奏有着浓郁的乡土气息,音色清脆、柔和,刚柔相济,有着鲜明的地方特色。其演奏法分"西工子""闷工子"。"西工子"是湖南各地普遍采用的一种演奏法,而"闷工子"仅在青山桥一带流行。"闷工子"主要是通过变气法、变指法等演奏技巧使唢呐音色产生一种特

殊效果,表现一种特殊情绪,既有悲的韵味,又有喜的情绪,和谐而浑然一体,让听众与演奏现场的氛围产生共鸣。

石鼓唢呐的吹奏方式更是丰富多彩、花样百出,有一人同时吹奏两支唢呐的,有用鼻子吹奏两支唢呐的,又称"和合唢呐",令人叫绝。石鼓唢呐除大、中、小型号外,还有类似唢呐的吹管乐器,名筚管。筚管有杆无碗,杆用黄铜制作,音色柔美,一般用于吹打停顿后过渡乐曲的演奏。

石鼓民间唢呐曲牌极为丰富,依据曲牌功能的不同,可分为丧乐牌子、路鼓牌子、宫堂牌子、丝弦牌子和散套牌子五大类。其中丧乐牌子用于丧葬仪式演奏,有明色类子和长行类子之分。明色类子属套曲,曲牌形成整套结构;长行类子属散套,曲牌的段与段之间并无起承关系,形式为自由结构。路鼓牌子是用于喜庆的器乐曲牌,有快路鼓和慢路鼓之分。慢路鼓速度虽慢,但演奏出的旋律悠扬华彩;快路鼓旋律花哨、欢快、热烈,动感十足。宫堂牌子是与民间戏曲通用的一种吹打乐形式,可以单独演奏不成套的单支曲牌。这些曲牌,有的如舞台剧般雄浑而堂皇富丽,有的似花鼓般轻快而妙趣横生,有的像民歌小调般欢快而清新秀丽。

唢呐吹出了石鼓的名气,唢呐也吹出了石鼓民间艺人的风光。据《湘潭县志》记载:清光绪年间,唢呐艺人高玉来名震三湘;清朝末年,唢呐艺人应邀赴京参加唢呐比赛,以口鼻各吹一支唢呐而技压群雄,受到慈禧太后的赞赏;民国时期的唢呐艺人陈咏生、朱达湘,手执唢呐吹遍四水三湘,备受湘人敬仰;1957 年,唢呐艺人陈庆丰、朱梅江、左元和等由湖南省文化厅推荐参加全国第二届民族民间音乐舞蹈会演,并应邀进中南海怀仁堂为周恩来、朱德、董必武等党和国家领导人演奏唢呐乐曲【哭懵懂】,受到国家领导人的亲切接见;进入 20 世纪 80 年代,莫柏槐、左金宇等一些优秀的民间唢呐演奏家跳出了石鼓、青山桥,成为湖南省各地艺术团的业务骨干。新中国成立后的第三代唢呐传人,现任湘潭县文体旅游局局长、中国音乐家协会会员、中国音协民族管乐研究会会员,国家二级演奏员莫柏槐,再次手执唢呐随市花鼓戏剧团进京演出。莫柏槐先后组织了五次大型唢呐演奏活动,其中"百人唢呐演奏方队"的强大阵容,奔

放、豪迈的表演,激昂嘹亮的乐曲响彻湘潭大地。莫柏槐在努力提高自身唢呐演奏技巧的同时,致力于培养新一代唢呐演奏者,还获得了"中国乡土艺术表演成就奖"。

然而,进入21世纪以来,随着全球化、城市化进程的加快,数字媒体层出不穷,致使人们的审美追求、价值取向、文化观念等都发生了转变,导致民间流传了几百年的青山唢呐艺术赖以生成的文化土壤日益流失,将青山唢呐推向了濒危的边缘。

青山唢呐作为民间文化的瑰宝,也是研究地方文化历史渊源的活化石。无论是从发扬和传播民族文化的视角看,还是从世界、国家及地方的非物质文化遗产保护的视阈说,研究一个具有区域特征的民间乐种,挖掘与探讨包括该区域中长期以来由于其共有及特殊的风俗习惯、语言特征、文化背景、经济条件、生存方式等而形成的民间乐种及其相关的传播、传承方式、作家与作品、音乐及思想等内容,都有着十分重要的学术价值和历史传承意义。

鉴于上述,我们将研究目光投向青山唢呐艺术,在追踪、查证大量历史文献,深入民间广泛调查掌握第一手资料的基础上立论,坚持理论与实践相结合、历史与逻辑相统一的方法论原则,运用文化遗产保护理念,综合民族音乐学、文化地理学、社会学以及音乐分析等方法,将青山唢呐置于特定的人文社会环境和非物质文化遗产保护的背景中加以研究。对其形成的社会政治、经济和文化背景,乐曲形式的生成、发展与变迁,传承艺人相互之间的联系、传播、表演现象,乐器与器乐,唱腔音乐,场合范围,个体音乐实践及其生态现状、面临困境、创新传承等做出动态的考察,旨在为进一步推进青山唢呐理论研究和传承实践提供有益参照。

第一章 自然环境与人文背景

第一节 地理气候资源

一、地理方位

湘潭县地处湖南省中部,湘江下游。东靠株洲,南通衡阳,西连韶山、湘乡,北接湘潭市区。

青山桥地处湘潭县西南边陲,全镇总面积109.37平方公里,耕地面积33760.8亩,其中水田面积31795.8亩,旱地面积1965亩。辖40个村,1个居委会。479个村民小组,18个居民小组,11097户,45893人,其中农业人口43898人。1995年5月,由原青山桥镇、霞岭乡、晓南乡合并而成,镇政府位于青山村金盆组,是全镇的政治、经济、文化中心。该镇分别与湘乡、衡山、双峰接壤,交通便利。属典型的湘中低山丘陵区,海拔均在100米左右,山圆坡缓,连绵起伏,自西向东夹盆地于中。

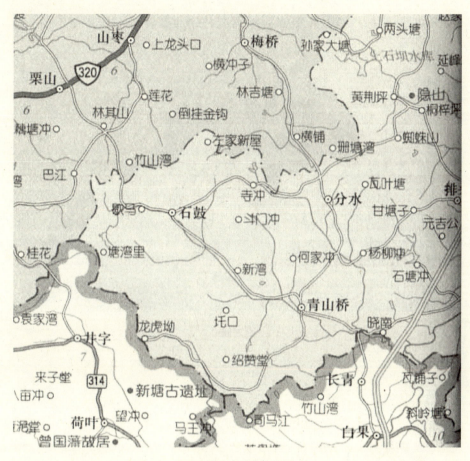

青山桥地理位置图①

二、地形地貌

湘潭县东临湘江,西靠雪峰山,处于江南丘陵与长江中游平原交错地带;地势由西南向东北倾斜。东南、西南、西北部群山环绕,地势较高,东北为河谷平原、盆地,地势较低。

东南部晓霞山脉绵延南北,集天马山、琵琶山、晓霞山、紫荆山四座高峰。西南部的昌山为县境最高峰,海拔约755米;西部乌石峰有"乌飞将近月,石乱欲撑天"的凌空耸峙之感,中部和东北部多为河流冲积形成的

① 来源:中国国家地图网.

平原、盆地,有湘江、涓水、涟水流穿其境。

乌石峰

湘潭紫荆山

三、气候温度

湘潭县属亚热带季风湿润气候,暑热期长,严寒期短,热量充足,雨水

集中,光、温、水空间分布差异小,灾害性天气较多,具有明显的大陆性气候特征。年均温16.7℃~18.3℃,极端最高气温41.2℃,极端最低气温-12.1℃。年平均降水日150天,年平均降水量1300毫米。多年平均降水量为1300毫米左右。

湘潭县平均日照总时数为1584~1885小时。7月份日照最多,2月份最少。年际之间差异颇大,最多年日照达2127.7小时,最少年为1449.5小时。境内春季和夏季多东南风,盛夏多南风,秋冬季多西北风。

四、资源情况

土地资源:湘潭境内耕地102万亩、林地108.6万亩,森林面积达8万余亩,森林覆盖率47.8%。土壤为含铁铝较多的红壤,偏酸性,肥力较低。

境内主要生产蔬菜、水果、稻谷、茶叶、湘莲等农作物资源。

湘潭湘莲基地

水资源:湘潭县地表水资源总量603.75亿立方米,年均可利用地表水资源5.8亿立方米,水能蕴藏量6090千瓦。

植物资源:湘潭县属中亚热带东部常绿阔叶林带,县境内野生植物资源较为丰富,名目较多,主要有林木类、竹类、药用植物类、花卉类等百个品种。

石鼓镇铜梁山

动物资源：湘潭县内野生动物属亚热带林灌丛草地农田动物群，常见的野生动物，昆虫类有蝗虫、蜘蛛、蝉等46种；鳞类有草鱼、鲫鱼、鲤鱼和鲢鱼等40多种；禽类有麻雀、野鸡等22种；脊椎爬行类有眼镜蛇、水蛇等14种；脊柱类有鼠、野兔、黄鼠狼等6种；介类有龟、蟹等6种；无脊椎类有蜗牛、蚯蚓等6种；两栖类有泥蛙、泽蛙等5种。

矿产资源：湘潭县已探明储量的矿产主要有煤、锰、金、铁、铅磷、石膏、矽砂、石灰石、海泡石、高岭土和白云石等35种，矿产地有132处，其中中型矿床9处。探明储量的锰矿、石膏、矽砂和海泡石位居湖南省前五，其中锰矿储量名列全国前十。

第二节　区划民族艺术

一、行政区划

湘潭历史悠久，据境内杨嘉桥镇老虎坑遗址、金石镇岱子坪遗址出土的石器、陶器考古证明，境内的古代居民距今有5000多年的历史。

战国时期,县域属楚国,隶长沙郡。西汉为湘南县,属长沙国。晋属荆州衡阳郡。南朝梁天监年间在今攸县一带置湘潭县。唐天宝年间,将原湘潭县地和衡山县部分疆域另设湘潭县,县治洛口(今易俗河镇),辖今湘潭市、县、株洲市、县一带。元升县为州,明降州为县,清、民国因之。

截至2015年,湘潭县辖易俗河、云湖桥、谭家山、中路铺、茶恩寺、白石、河口、射埠、花石、青山桥、石鼓、乌石、石潭、杨嘉桥14个镇,分水、锦石、排头3个乡,总面积2132.80平方千米,总人口98.93万人。① 其中青山桥辖1个居委会、40个村委会,石鼓镇辖3个管区、34个村和1个居委会,分水乡辖15个行政村、409个村民小组。

石鼓镇、青山桥镇、分水乡位置图②

二、民族分布

2011年官方统计数据显示:湘潭县总户数30.8万户,总人口98.4万人,在总人口中:农业人口89.2万人,非农业人口9.2万人;男性50.8万人,女性47.6万人,人口性别比为106.7,符合政策生育率达90.1%;

① 参见湘潭县乡镇区划调整方案.
② 来源:中国国家地图网.

全县出生人口 12276 人,出生率 12.54‰,死亡人口 5982 人,死亡率 6.11‰,人口自然增长率 6.43‰。

湘潭县青山镇人口以汉族为主,占总人数的 99.76%,此外还有苗族、瑶族、回族、侗族、水族、彝族、黎族、壮族、土家族、哈尼族和布依族等少数民族杂居。

三、传统艺术

湘潭县素有"湘中明珠"之美誉,是中国湘莲之乡、湖湘文化发祥地,也是全国文化先进县。其传统音乐青山唢呐是第一批国家级非物质文化遗产项目。

青山唢呐是湖南吹打乐中一种独特的演奏形式,主要流传在湖南省湘潭县青山桥、石鼓、分水三镇及周边邻近地区,石鼓镇、青山桥镇、分水乡已被文化部列为"中国民间文化艺术之乡"。青山唢呐是该区域民间办理婚丧喜庆、玩龙耍狮及佛道教仪和巫傩传统祭祀民俗活动中,形成的一种器乐演奏形式。

双唢呐表演

青山唢呐根据表现功能、曲牌结构、应用场合等的不同,可分为夜鼓牌子、路鼓牌子和堂牌子三种。夜鼓牌子是专用于丧葬的器乐曲牌,名称大多以当地土俗称谓,最著名的曲牌有【哭懵懂】【对角飞】【凤凰音】【隔

山音】【白鹭展翅】【白鹭双飞】等;路鼓牌子曲调较为丰富,有【闹五更】【神调】【双采莲】【叹四季】【蔡驼子回门】等;堂牌子,民间俗称坐堂牌子、坐乐、坐堂、大乐等名,民间最为普及的是【九腔】一堂和【粉蝶】一堂,曲牌是【新水令】【步步娇】【沽美酒】【雁儿落】;散牌子代表曲牌有【得胜令】【月月红】【耍孩儿】等。

2008年6月,"青山唢呐"被列入国家第一批非物质文化遗产扩展项目名录。湘潭县唢呐艺术团已形成规模,"石鼓·青山唢呐"保护中心成立并顺利注册登记。2011年12月,由国家文化部统一安排,指定"青山唢呐"项目参加第二届两岸非物质文化遗产月系列活动"楚风湘韵——两岸民间乐舞专场演出",精心编排的青山唢呐吹打乐荟萃节目在台湾的精彩表演,充分展示了该项目的民间特色技艺,获得了台湾各界人士一致赞誉,为促进两岸的文化交流做出了新的贡献。

四、人文景观

湘潭县山川秀丽,湘江和涓水、涟水穿越县境;古潇湘八景之一的昭山以及湖湘文化发祥地隐山、昌山、乌石峰、仙女山、金霞山可登高览胜;湘潭文庙、关圣殿、夕照亭等古刹殿宇历史文物犹存;碧泉潭、砚井、汉城桥等名胜古迹可游目骋怀;有"岸花飞送客,樯燕语留人""绿水暖青萍,湘潭万里春""杯底还缴龙安云,剑边更落金霞山"等歌咏湘潭的千古绝唱;涌现出彭德怀、彭金华、齐白石、黎氏八骏、左宗棠等彪炳史册的仁人志士。

(一)两湘亭

两湘亭,位于湘潭县石鼓镇顶峰村与双峰县井字镇扶溪村交界的丫猪坳上,故名"两湘亭",海拔500多米。

两湘亭呈拱形,高2丈许,面积约40平方米,系花岗岩建筑。亭东西各有一拱形门,内有石桌、石凳供行人休息。登亭可观美丽如镜的铜梁水库(属湘潭县石鼓镇)、连绵起伏的大山,风景迷人。

两湘亭

(二) 湘潭文庙

湘潭文庙位于湘潭市城正街,始建于南宋绍兴初年,元至正十四年(1354)毁于兵火,明洪武二年(1369)重建,为祭祀孔子之专门场所。

庙宇为封闭式院落建筑,由棂星门、大成门、大成殿、崇圣殿、四贤祠、牌楼、泮池和钟鼓亭等组成。

湘潭文庙

（三）雷祖殿

雷祖殿，位于分水乡石江村与排头乡交界处的狮形山，该山因形似天狮而得名。雷祖殿建于光绪二十四年（1898），庙宇高耸在山峰之巅，飞檐翘角、气宇轩昂。

（四）彭德怀故居

彭德怀故居始建于1925年，位于乌石镇乌石村。故居座西北朝东南，砖木结构、粉墙青瓦，是具有典型江南风格的普通农舍。现为国家级重点文物保护对象，也是3A级国家旅游景区。

第二章　研究叙事与发展脉络

第一节　成果显现

一、相关著作

刘勇著的《中国唢呐艺术研究》①主要研究中国境内的以唢呐为主奏乐器的合奏乐曲和独奏乐曲。

全书分为三章,分别从中国唢呐音乐的物质构成、生态文化、艺术特征展开。其中物质构成主要阐述了乐器的构造、形制与性能,不同地区的唢呐构成的不同。传统的唢呐音乐,主要以合奏音乐存在,在南北方有不同的称号。关于唢呐的生态文化,该书主要结合了民俗、宗教仪式以及艺人班社传承方面内容进行解释。

《中国唢呐艺术研究》

① 刘勇.中国唢呐艺术研究[M].上海:上海音乐学院出版社,2005.

唢呐艺术与部分民俗的联系,主要涉及社会民俗、经济民俗等。在宗教活动中,唢呐应用于专业的宗教仪式活动中,而并非具有宗教背景的民俗活动。对于中国唢呐音乐的艺术特征,该书从曲目及曲调素材来源、宫调、演奏技巧、主要旋律展开手法、曲式结构五个角度分别论述。通过各个章节的分析,得出结论:中国唢呐是中国传统文化对外来乐器的一种接受,相互之间有契合点,唢呐适合中国的鼓吹乐,适合室外的演奏,适合用于各种音体系的音乐,等等。中国在传入唢呐的基础上,创造出中国特色的唢呐文化,有"兼容性"特征,呈多元化发展格局。

李渔村、李仕铭合著的《湖南古村镇》①中有湖南湘潭县石鼓镇的简介。石鼓镇和青山镇唇齿相依,是著名的唢呐之乡,"先后出了近千名才俊和民间艺术家",唢呐传人也代代相传。石鼓唢呐历史悠久,手艺遍及全镇,几乎逢年过节、婚丧嫁娶,都会用到唢呐。1993 年,石鼓所在的青山区被湖南省文化厅正式命名为"民乐艺术之乡",1996 年被国家文化部命名为"民间艺术之乡"。该地区唢呐,"音色清脆纯和,刚柔并济,有着鲜明的地方特点",演奏风格、技巧均保持原始风貌。

《古典乐器指南》

《古典乐器指南》②一书的第七章、第八章、第九章详细介绍了唢呐。第七章是关于唢呐的基础知识,即唢呐的发展史、唢呐的种类、唢呐的演奏风格、唢呐的音域与定调、唢呐的结构及相互之间的关系、唢呐的选择及哨片的介绍。第八章是唢呐吹奏的基本方法,即唢呐的持法与吹奏姿势、吹奏的基本方法、连奏与断奏、音调整法、基本调指法及练习、转调和

① 李渔村,李仕铭.湖南古村镇[M].长沙:岳麓书院,2009.
② 徐先玲,李相状.古典乐器指南[M].北京:中国戏剧出版社,2005.

半音运用法。第九章是唢呐吹奏技巧,即手指的技巧、气息的技巧、舌的技巧、牙的技巧以及唢呐的保护和修理。作者首先着重介绍了唢呐的演奏风格,将其按地域来划分;其次是唢呐的演奏方法和吹奏技巧,作者将唇、齿、舌的正确使用做了详细介绍。

《湖南花鼓戏唢呐演奏法》①一书主要介绍湖南花鼓戏唢呐的种类、构造、音域、音区、吹奏姿势、方法、技巧、伴奏唱腔、部分传统曲牌,同时介绍了民间老艺人、唢呐演奏家方章祥五十多年来吹奏唢呐的方法、技巧,伴奏花鼓戏的经验。该书既可作为唢呐教学教材,也可供唢呐演奏者学习借鉴。该书详细介绍了唢呐坐式与立式两种吹奏姿势、持势和口形,以及吹奏过程中要注意的点,包括运气与换气,平吹与超吹,半音吹奏法,筒音孔的作用,各种指法。在吹奏过

《湖南花鼓戏唢呐演奏法》

程中,可以灵活运用的倚音、气颤音、指颤音、单吐、腮鼓颤音、手臂颤音、闷音、花舌、三润等吹奏技巧。作者认为掌握唢呐的基本吹法和技巧是学吹唢呐的第一步,最终目的是为了伴奏花鼓戏唱腔。因此,还必须进一步掌握唢呐在花鼓戏伴奏中的各种艺术手段和方法,使伴奏和唱腔能水乳交融,声情并茂。

《中国乐器志·气鸣卷》②第七章第二节介绍了唢呐的地域分布、音乐风格、历史背景等。在中国,唢呐作为双簧管类气鸣乐器的成熟与相对完善,是在一千七百多年以前。传统的中国唢呐,一般按两种方法分类:一是按唢呐的流行地区分类,二是按唢呐的形制大小分类。在长期的艺

① 方章祥,刘庆洲,王显. 湖南花鼓戏唢呐演奏法[M]. 长沙:湖南人民出版社,1984.
② 曾遂今. 中国乐器志·气鸣卷[M]. 北京:人民音乐出版社,2010.

术实践中,唢呐演奏已积累了极其丰富的演奏技巧,主要有气息技巧、口唇技巧和手指技巧等。同时,该书详细介绍了不同民族的几种具有代表性的唢呐。其中加键唢呐分为高音加键唢呐,中音加键唢呐,次中音加键唢呐,低音加键唢呐。彝族木唢呐:抹轰、拜来、宰乃、莫合。嘉令为藏族唢呐,流行于西藏、四川、甘肃、云南等省、自治区的藏区。苏尔奈为维吾尔族唢呐,流行于新疆维吾尔自治区。

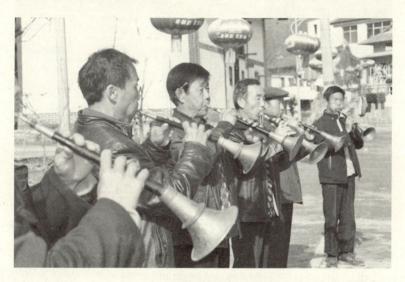

民间唢呐班

杨和平主编的《中外音乐赏析》①中提到关于唢呐两首作品的赏析。《百鸟朝凤》作为唢呐独奏曲,以热闹欢快的旋律以及模仿百鸟和鸣的声音在全国引起关注。原本该曲存在于民间风俗性活动,后成为唢呐极为经典的演出曲目,并对此进行专业性改编。其特点为"优美流畅的旋律,具有浓郁的地方色彩和乡土气息,音乐充满着活力"。这首作品演奏难度很高,需要运用唢呐特殊演奏技巧——"特殊循环换气法"。【小开门】是在全国各地广泛流传的一支民间曲牌,由著名唢呐演奏家赵春亭演奏,曲调流畅,情绪欢快,多在喜庆佳节时演奏。整首曲牌用不同的演奏技巧

① 杨和平.中外音乐赏析[M].苏州:苏州大学出版社,2009.

会吹奏出不同的音响效果,"在民间演奏时,为配合各种生活风俗的需要做不断重复"。

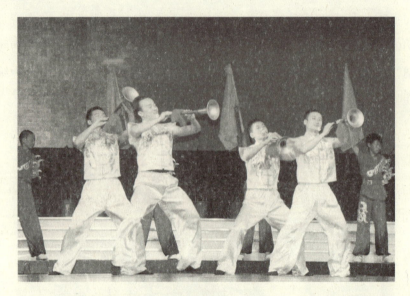

唢呐表演

《贵州少数民族音乐文化集粹》①第八章介绍了八仙展艺贺吉庆——唢呐乐。布依族民间的"吹打乐"以唢呐为主体,唢呐开孔有八个,八人围坐八仙桌。加以打击乐器组成,民间亦叫它"鼓吹"。它是布依族社会生活中流传最广、曲牌最多、最为活跃的民间音乐形式。唢呐这件古老的乐器,经过千百年来的民族社会实践,在不断地与他族文化融合和打造的过程中,深深地印上了布依族的民族烙印,成为布依族音乐文化的重要组成部分,作为一种文化的载体,在布依族的社会生活中几乎无所不在,它的曲调常在质朴中展露着诚挚和乐观、平和而沉稳,还巧妙地通过填词,具体地表达祝贺、颂扬、恭维、好客、悲切,甚至争吵等情趣。"唢呐吹打助吉庆,迎宾司礼我八仙,迎亲接亲唢呐引,白喜也闻唢呐哭,音乐典雅存古风,乐歌教传后来人。"这种在贵州民族中普遍存在的以歌释乐的现象,在布依族的唢呐音乐中表现得尤为突出,也为布依族文化的传承做出

① 贵州省音乐家协会. 贵州少数民族音乐文化集粹[M]. 贵阳:贵州人民出版社,2010.

了独有的贡献。

二、主要文论

尹双涛在《郝玉岐唢呐艺术研究》①中主要阐述了中国唢呐演奏家郝玉岐的唢呐艺术。文章主要从三个部分展开："郝玉岐的艺术经历、郝玉岐唢呐吹奏的代表曲目及演奏技巧的分析、郝玉岐唢呐艺术特点及贡献。"第一部分对郝玉岐艺术成长经历进行了叙述,其在长期的演出实践中积累了大量经验,创造了大量唢呐技法,如"碎吐、撇音、手托、高音孔、指打音、嘴角排气"等并得到推广,音色特点

唢呐演奏家郝玉岐

"纯、灵、美"。第二部分是对郝玉岐的代表曲目及演奏技巧的分析,以【百鸟朝凤】【小开门】为例进行分析。第三部分对郝玉岐的艺术贡献进行总结,作为河南唢呐的代表人物,其在唢呐演奏和创作上大胆寻求突破,为唢呐艺术做出突出的贡献,极大地丰富了中国唢呐的内涵。郝玉岐把优秀的唢呐艺术传播到全国各地,并多次走出国门出访演出,为我国民族音乐事业和国际文化交流做出了卓越的贡献。

徐小明在《半个世纪唢呐音乐艺术的发展》②中梳理了唢呐在中国从新中国成立至21世纪初之间的艺术发展。文章分三个时间段进行阐述:① 在新中国成立至"文革"前十七年中,包括唢呐在内的民族音乐得到迅速发展,"结束了过去自生自灭的生存状态,开始沿着一条科学严谨、系统规范的道路向前发展"。涌现出一大批优秀的演奏人才,提高了唢呐的社会地位,同时产生了大量优秀的创作曲目,拓宽了唢呐的发展道路。

① 尹双涛.郝玉岐唢呐艺术研究[D].开封:河南大学,2014.
② 徐小明.半个世纪唢呐音乐艺术的发展[J].人民音乐,2002(08):29-31.

在乐器的改良上,部分方法有效地运用在乐队编制上。② 在"文革"期间,唢呐艺术虽在夹缝中求生存,但音乐家们还是创作出了一定数量的作品,在演奏风格上也有了不同的创新。③ "文革"结束后,民族音乐艰难地重新起步,一批批唢呐创作曲目随社会发展应运而生。"新潮民乐"概念的出现,让唢呐音乐走向新的道路,"推动了唢呐音乐在表现内容和演奏技巧等方面的发展"。相关音乐刊物得以恢复,其中不少文章"为唢呐艺术的规范化、唢呐教学的科学系统化做出了积极的贡献"。

青山唢呐表演场景(摄于 2016.3.19)

孙荣伟在《当代中国唢呐艺术的发展现状及理论思考》[①]中梳理了当代中国唢呐在各个方面的新的发展以及形成的新特点。主要从五个方面阐述:① 表演形式。当代唢呐艺术相比传统演奏方式,在艺人发展、演奏形式、对外交流方面都有很大变化,这是唢呐艺术适应时代变化的必然选择。民间艺人的学艺历程并非完全由老一辈口传心授,而是通过各种途径包括电脑网络来自主学习。② 专业教育。唢呐音乐的发展主要归功于专业音乐院校的教育,不仅在国内,甚至在国外开设专家讲座等,"对中国唢呐艺术的专业化、体系化以及全球化发展起到了推波助澜的作用"。③ 乐曲、专著创编。当代唢呐音乐不仅在乐曲创作的节奏、调性等

① 孙荣伟.当代中国唢呐艺术的发展现状及理论思考[J].艺术探索,2013(06):62-65.

内容上做了改动,并且对音乐的运用范围也有所拓宽,与其他艺术形式合作,与西洋音乐融合;在唢呐教材上也做了新的突破。④ 记谱法。唢呐音乐尝试运用简谱、五线谱以及唢呐移调记谱法。⑤ 形制创新。出现了"加键化改良""活芯""多功能唢呐""唢呐减音罩"等创新。⑥ 对各方面发展的思考。既要保留自身特色,又能使民乐工作者视谱时简便实用,切勿忽略了中国民族乐器的特色。在改制过程中也要注意尽量传承传统艺术的精髓和特点。唢呐不拒绝多元发展,但也不能丢失传统。

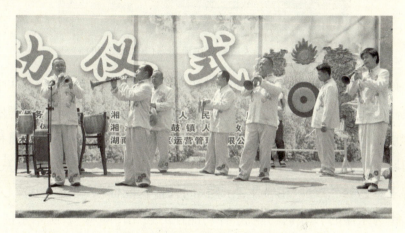

青山唢呐表演(摄于 2016.3.19)

王冰冰在《浅谈唢呐的传承与发展》①中简单阐述了唢呐的来源、传承及发展。唢呐为一种外来乐器,在古代通过贸易形式进入中国,后在不同地区发展成为各有风格的唢呐艺术。早期学习唢呐通过两种方式,一种为家族传承,另一种为拜师学艺。老师传授方式是口传心授,但这种方式存在弊端,并且那个时期的民间艺人在理论方面非常匮乏。随着唢呐的发展,国家对其越来越重视,对乐器形制和音高都有统一要求,增加和提高了对唢呐专业比赛、演出的要求。目前,对演奏人才的文化水平也越来越重视。

① 王冰冰.浅谈唢呐的传承与发展[J].音乐时空,2014(12):126.

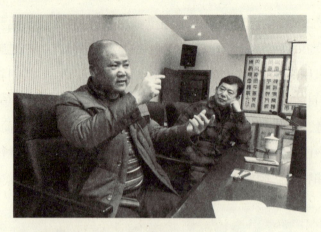

青山唢呐传承人莫柏槐访谈现场(2015.12.29)

孙茂利在《唢呐循环换气演奏技巧产生与发展的历时性研究》[①]中主要关注唢呐较为重要的演奏方式。循环换气是包括唢呐在内的吹管乐器非常重要的一项演奏技巧,孙茂利从历史层面阐述这一技巧的来源和发展问题。挖掘中国传统音乐文化中制度、乐人、音乐本体之间的关系,论述音乐本体的一致性、相通性,用于民间礼俗功能性以"娱人"为核心,强调其作为乐器的"乐"的功能,这种功能性的强化伴随着"鼓吹乐系俗化"的过程。文中集中讨论以下几种观点:① 唢呐循环换气服务于民间礼俗的功能性定位。② 唢呐的乐器形制对于演奏循环换气而言之利。从气盘的意义、形制的一致性两个角度出发。③ 唢呐在历史上的发展脉络、存在意义及活动对象以历史上"制度下组织态传播与自然传播相结合的传播机制"为参照,循环换气技巧由在籍乐人经宫廷至各级地方官府用乐机构形成的体系化传播为其全国性的普遍存在奠定了基础。

王玮在《唢呐发展南北差异成因初探》[②]中论述唢呐在中国南北方发展形成差异的原因。文章首先从唢呐自身层面论述,北方唢呐发展迅速且地位高,在于演奏技巧、演奏形式和内容的丰富,北方艺人勤于钻研,对

① 孙茂利.唢呐循环换气演奏技巧产生与发展的历时性研究[J].中国音乐学,2014(04):121-126,142.

② 王玮.唢呐发展南北差异成因初探[J].艺术百家,1998(04):126-128,120.

唢呐的演奏创设多种技巧，编创大量曲目和演奏形式，并形成多种流派。从人文历史层面考虑，南方"生活环境造成了他们的文化性格"，整体偏于悠然自得，不喜唢呐这类节奏欢快、旋律热闹的乐器；北方相反，因历史和环境等原因，造成"他们喜爱的音乐，速度是快的，节奏是多变的，旋律是跃动的，音色是脆亮的"。从经济发展层面考虑，南方经济发达，娱乐活动相对丰富，音乐兴盛，对唢呐乐器不重视；北方经济相对落后，被迫耍手艺，唢呐成为有效的谋生手段。总而言之："唢呐南北间的差异，主要是由于南北方的审美差异造成的，即南北方不同的审美习性。"

采访青山唢呐传承人左克和现场（2016.3.19）

陈韦宏在《湘西唢呐艺术风格运用初探》①中主要以湘西唢呐为个例进行研究，以《慈母情》为代表曲目分析该派的艺术风格。湘西唢呐作为中国唢呐的一个组成部分，有其独特的艺术价值。文章从湘西唢呐历史概况着手，梳理源流，并从演奏特点和音乐特征两方面分析湘西唢呐的艺术特征。【慈母情】对演奏技巧运用的启发，包括"对双吐循环换气的启发和借鉴，慢打音的自由节奏处理，同音异指、同指异音技法的运用，等等"。

① 陈韦宏.湘西唢呐艺术风格运用初探[D].上海：上海音乐学院,2012.

采访左克和、左露爷孙(2016.3.19)

吴玉辉在《唢呐艺术的渊源及音乐社会学解析》①中探讨了唢呐的发展渊源,提出假设认为汉初鼓吹乐中的角随着材质的变化与后世的唢呐有关联。对于唢呐的传播路线,认为:"第一种为由本土鼓吹乐器角衍生而来;第二种也有可能是本土的角在公元前3世纪产生后,逐渐流向西域,

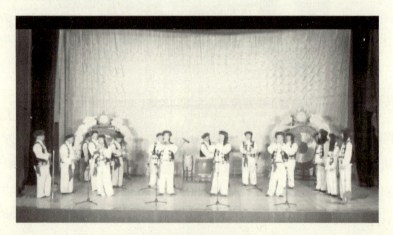

青山唢呐表演场景

① 吴玉辉.唢呐艺术的渊源及音乐社会学解析[J].贵州大学学报(艺术版),2007(01):36-40.

自公元前2世纪至公元2世纪期间,又经由张赛出使西域,在将中国的丝绸等丰饶物产传到西方的同时,也将西域的佛教、景教及伊斯兰教等文化及艺术引入了中国。"唢呐最后的定型直到唐代才开始稳固发展,作为军乐队乐器发展。文章从社会学角度分析,唢呐与西方小号类似,发挥官方仪式功用,在宋代转化为一般性民俗乐器。唢呐乐器的传承存在以下特点:家族传承为主、讲究"童子功"且兼习其他技艺。

梅雪林在《唢呐研究二题》①中从辞书、典籍、考古资料追溯唢呐的历史来源,认为在魏晋时期就出现唢呐。关于唢呐的名称和分布,不同的历史时期存在不同的叫法,由于中国地大物博,唢呐的分布也不统一,主要分为"汉族唢呐和少数民族唢呐两种情况"。通过各种资料论证,唢呐是外来乐器,并且认为"唢呐是民族融合、文化交流的结晶,把唢呐历史来源上溯到公元前3世纪是可信的。"

与青山唢呐传承人莫柏槐合影(2016.3.19)

方圆在《我看非物质文化遗产——青山唢呐艺术探析》②中对中国非物质文化遗产青山唢呐的相关内容进行探究。文章从历史渊源、分类和

① 梅雪林.唢呐研究二题[J].中国音乐,1996(02):62-63.
② 方圆.我看非物质文化遗产——青山唢呐艺术探析[J].大众文艺,2010(13):182-183.

音乐特点、艺术特点、主要价值、濒临危况、传承和发展六方面展开。青山唢呐与早期吹打乐有关,后经发展逐渐成熟,被称为"青山桥国乐",音乐被分为"夜鼓牌子、路鼓牌子和堂牌子三种",各有用途和特点。艺术特点体现于"应用范围广、为湖南湘中音调的发祥地",为南方唢呐提供其价值。目前青山唢呐处于濒危状态,需要相应的传承和发展措施。

莫柏槐在《青山桥唢呐现象探析》①中对中国民间艺术之乡青山桥民乐发展繁荣的原因进行分析。文章从社会基础、地方特色、传承条件三个方面进行挖掘,认为青山桥唢呐艺术历史悠久,受宗教、环境、人文因素影响,学习唢呐氛围很好,并逐渐形成富有特色的唢呐演奏,"青山桥唢呐具有广泛性、群众性,有深厚的社会基础"。青山唢呐吹奏曲牌内容独特,采用【明色类子】【长行类子】曲牌,对不同场合、时间都有行内规定,有章可循,悲喜不同的乐种,形成其主体和艺术特色。青山桥的唢呐艺人掌握了大量民间音乐技能,同时走出许多技艺高超的艺人,成为中国唢呐艺术的中流砥柱。

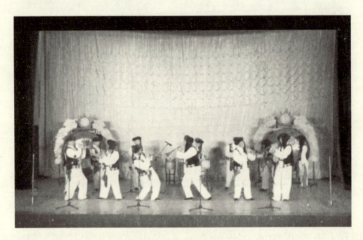

青山唢呐表演场景

王建军、李彦在新闻稿《"青山唢呐"成我省首批非物质文化遗产》②

① 莫柏槐.青山桥唢呐现象探析[A].中国民间文化艺术之乡建设与发展初探[C].2010:2.
② 王建军,李彦."青山唢呐"成我省首批非物质文化遗产[N].湘潭日报,2006-06-14(1).

中提到,2006年青山唢呐成为湖南省首批非物质文化遗产。20世纪50年代,青山唢呐走出湖南,吹进中南海,半个世纪后成为省级非物质文化遗产。为成功申遗,青山县做了很大努力,开展了一系列唢呐艺术保护工作。

张虹在《湖南石鼓镇丧葬仪式音乐研究》①中以石鼓镇丧葬仪式音乐为研究对象,对这种仪式音乐进行实地考察,"阐述了仪式、音乐、信仰三者之间的关系"。文章从仪式文化背

青山唢呐传谱手稿(左都华供稿)

景、个案实录、音乐分析、乐班四个角度综合论述当地文化。在音乐分析中,作者主要对当地唢呐的形制、演奏技巧、曲牌、曲目进行详细说明。在音声分析上,作者"运用'远—近''内—外''定—或'三个两极变量思维方式,在特定的信仰体系中研究仪式音声的内涵和意义"。

韩炎在《青山桥小城镇建设发展现状与对策思考》②中对青山桥地区整体进行评述。从其基本情况、目前存在问题和困难、对策与措施展开论述,青山桥作为中国民间艺术之乡,其唢呐艺术发展繁荣,作为青山地区一个宣传方式。青山桥目前在建设上存在的问题主要为认识偏差、体制问题、小镇凝聚力不强等。面对当下问题,所采取的解决措施为:"加大宣传力度,确保认识到位,理顺体制,强化镇政府职能,采取'一门式收费'的办法办理农民进城的各种手续,增强聚集力,吸引农民进城。"

王巧玲、金洁在《湖南:"非遗"保护迫在眉睫》③中提到,湖南作为多民族省份,创造了丰富的非物质文化遗产,这些文化在"维护民族地区稳

① 张虹.湖南石鼓镇丧葬仪式音乐研究[D].北京:中国艺术研究院,2010.
② 韩炎.青山桥小城镇建设发展现状与对策思考[J].湘潭师范学院学报(社会科学),2003(S1):130-133.
③ 王巧玲,金洁.湖南:"非遗"保护迫在眉睫[J].中国民族,2007(01):56-57.

定、促进民族团结、繁荣文化事业、推动湖南两个文明建设中发挥了巨大作用"。目前这些非物质文化遗产面对巨大的生存冲击,专家认为造成这一文化现象的原因在于:① "文革"遗留否定思想;② 全球化思潮影响;③ 传统与现代文化对接的落差;④ 对其重要性认识不足;⑤ 传承机制落后。对此,政府采取相应保护措施,主要包括"进一步提高认识、加强立法工作、建立科学有效的传承机制、将保护与旅游发展结合起来、提高全社会的保护意识"。

采访左克和、左都华现场(2016.3.19)

杨会青在《论唢呐演奏中音准的构成因素》①中探讨了关于唢呐音准构成问题。文章认为唢呐乐器的特点在于音域有伸缩性,可以通过控制方法和技巧达到,要解决音准问题,就要掌握口型运动的规律、呼吸运动的方法。唢呐口型分为"'喔'字口型、'嗯'字口型、'啊'字口型",在呼吸上建议使用胸腹式呼吸,确保正确的演奏状态。除此之外,乐手的听辨能力、音乐听觉的感知能力、心理素质等都是影响唢呐音准的重要因素。针对音准问题,要找到问题、对症下药。

① 杨会青. 论唢呐演奏中音准的构成因素[J]. 中国音乐,2006(04):104 – 105,107.

李文亮在《浅谈唢呐演奏中不同气息的运用》①中阐述了呼吸的问题。首先论述了呼吸方法对唢呐演奏的重要性，提出"腹胸式呼吸法"。气息在具体运用中与音准、音色、音量有很密切的关系，影响这些音乐要素。除此之外，气息还与不同风格流派之间存在关系，文中举例说明。文章对舌冲音、箫音、弹音、垫音、花舌、气吐、循环换气、腹部断音、气滑音这些演奏技巧的气息运用做了具体说明。在乐曲中为了使音乐更有表现力，气息的变化必不可少，文中阐述了"气息与演奏情感的关系、气息与乐句的关系、气息与速度的关系、气息与音乐表现的关系"，最后从老师的教学与自己的演奏体会中总结出了正确的呼吸方法，即"腹胸式呼吸法"，并提出了具有针对性的气息培养与训练方法，对唢呐的演奏和教学具有重要的参考价值。

李金鹏在《明清时期中原地区的唢呐艺术》②中认为，唢呐在明清时期发展迅速，明清时期中原地区的唢呐艺术主要体现在军乐、宫廷仪礼音乐、宫廷宴飨音乐、戏曲及歌舞音乐、民俗音乐等方面。唢呐在军乐中主要起联络信息的作用，直至清末还在延续。在清代仪礼音乐中，唢呐发挥着重要的作用。在民俗音乐中，唢呐除运用于婚丧用乐外，还运用在其他民间风俗之中。

范曦在《浅谈唢呐教学中口传心授和曲谱的传承》③中阐述了唢呐音乐传承方式，文章从口传心授传承、曲谱传承以及两者关系三个部分展开。口传心授（口述文化）和谱面文化是中西方各自的音乐传承特色，口传心授包括两部分，"具有鲜活性、本真性、独特性"，作者通过实地采风，分析这种传承方式的优势和劣势，这种方式通过民间艺人已进入高校。唢呐曲谱的发展也是逐渐兴盛，弥补了口传心授不易保存的缺点，文章通过谱例分析，探讨了乐谱的发展历程及其与教学的关系。

① 李文亮.浅谈唢呐演奏中不同气息的运用[D].天津：天津音乐学院，2013.
② 李金鹏.明清时期中原地区的唢呐艺术[J].浙江艺术职业学院学报，2014(01)：71-77.
③ 范曦.浅谈唢呐教学中口传心授和曲谱的传承[D].北京：中央音乐学院，2012.

刘勇在《中国唢呐历史考索》①中一方面对前人的研究成果进行评述,另一方面提出自己的观点。关于唢呐的起源有三种说法:第一,日本学者林谦三提出唢呐来源于波斯;第二,周菁葆提出唢呐起源于新疆;第三,山东贾衍法提出"二元说",作者针对唢呐的起源通过时间、语言上的推敲,认为唢呐在中国流传至少在唐代以后。唐、宋两代相关资料不多,后至元朝,中原地区唢呐日趋普遍。明代对于唢呐的文字记载、壁画、雕塑越来越丰富。清代唢呐艺术发展繁荣,在各种音乐形式中都需要唢呐,"在清代,唢呐音乐已经是雅俗共赏了"。20世纪上半叶,唢呐仍处于繁荣时期。

莫柏槐现场演奏

胡美玲在《胡海泉对唢呐形制方面的创新》②一文中介绍了中国当代著名民族音乐大师胡海泉。胡海泉是新中国成立后第一个把唢呐搬上舞台的人,其生前对民族管乐的改良、改革做了很多有益的工作。新中国成立初期,针对唢呐在管弦乐队中音量不平衡与音色不统一的问题,胡海泉仔细研究了河南、安徽、东北及山东等地唢呐的区别和特点,在宏音斋乐器店吴仲孚先生的帮助下,研制出了集几派唢呐优点于一身的新唢呐,使得唢呐的制作更加规范、科学与美观。在传统唢呐难以满足大型管弦乐团转调较多的作品这一问题上,胡海泉、刘凤桐承担起了唢呐改制的重任,在吴仲孚先生的帮助下,经过长时间的制作和不断的试吹调整,成功制作出中国第一支加键中音唢呐,填补了民族乐队管乐中音声部的空白。胡海泉作为乐器改革的直接参与者,为唢呐艺术的发展写下了浓墨重彩的一笔。

① 刘勇.中国唢呐历史考索[J].中国音乐学,2000(02):36-48.
② 胡美玲.胡海泉对唢呐形制方面的创新[J].乐器,2013(06):32-33.

张丙娜在《论演奏技术对唢呐音色的影响》①一文中,从音色的内涵与声音振动原理出发,对唢呐音色的特点及音色的形成基础进行了详细阐述,指出影响唢呐音色的因素包括乐器本身特性、演奏环境等客观因素及演奏者的演奏技术、审美情趣等主观因素。张丙娜聚焦演奏技术这一主观因素,分别从演奏姿势、气息、唇、手指、人体共鸣及情感六个方面讨论了其对唢呐音色的影响,提出唢呐音色的训练和美感追求应建立在坚实的技术基础和对多样音色的不断追求上。

王俊梅在《软体吹奏乐器唢呐的取材创新》②一文中提出,科学技术的进步为民族乐器的改革和创新提供了新的手段和思路。文章以乐器声学原理为基础,结合制作材料的创新,提出了采用软体材料制作"软体乐器"的设计理念。以传统吹奏乐器唢呐为例,采用人工合成的有机高分子材料作为软体基体材料,对唢呐的重要组成部分唢呐碗进行了软体化。通过真空镀膜、有机涂层、纳米粒子镶嵌等表面处理技术,不断调整材料化学成分、微观结构等技术参数,以及改变材料设计方案、材料制备技术等手段,使得软体唢呐碗的声学效果与传统唢呐达到一致。软体乐器的研制为我国传统民族乐器注入了新的活力,还将可能在研制过程中开发出新的独立音色。

张玉兰在《唢呐的技术技能研究综述》③一文中,将唢呐演奏中口型、气息、舌和指四个方面的基本技术技能比喻为人体的大脑、血液、肌肉和骨骼,指出各项技能相辅相成、密不可分,缺少任何一个都不能很好地表现作品。在详细综述了唢呐的技术技能研究成果之后,指出现有的宝贵经验和发明是几代唢呐演奏者的心血,希望能在唢呐的教学和演奏等音乐活动中得到继承和发展。

胡慧声、杨修生在《唢呐哨片的选材、制作、加工、选用》④一文中提

① 张丙娜.论演奏技术对唢呐音色的影响[D].南京:南京艺术学院,2008.
② 王俊梅.软体吹奏乐器唢呐的取材创新[J].沈阳师范大学学报(社会科学版),2015(05):186-188.
③ 张玉兰.唢呐的技术技能研究综述[J].凯里学院学报,2014(02):114-116.
④ 胡慧声,杨修生.唢呐哨片的选材·制作·加工·选用[J].中国音乐,1988(02):83-85.

到,作为唢呐的发音体,哨片对唢呐的演奏效果至关重要,因而它的质地优劣、软硬大小、制作加工是否得体、匹配是否得当,都大有讲究。胡慧声等总结先辈的经验,并结合自己的实践认识,对唢呐哨片的选材、制作、加工和选用提出了独到的见解,给广大唢呐制作者和演奏者提供了非常有价值的参考。

李建中在《唢呐哨片的选用与修整》①一文中比较了扇面形哨片、口袋形哨片、定调哨片及初加工哨片4种适用于传统唢呐的不同类型的哨片,指出了它们各自的特点与适用范围。基于传统哨片的框架,并结合西洋管乐哨片的制作维修方法制作出的哨片可以适用于中音加键唢呐的演奏需要,既能奏出细腻圆润的音色,也能奏出气势磅礴的音响。针对各种演奏风格和个人对哨片的不同要求,提出了不同的哨片维修方法。最后呼吁业界建立起一套从哨片原料选择、制作到维修的科学体系,以推动唢呐的演奏乃至整个学科的发展。

王俊峰在《唢呐演奏中的呼吸技巧与训练》②一文中提到,唢呐演奏时的呼吸尽管与人体日常呼吸所用器官完全相同,但它是一种主动的、带有技巧性的呼吸行为。与自然呼吸相比,其主要特点表现为呼与吸时间不均等、有意识的强迫呼吸、持久均匀的肌肉紧张以及大部分使用口腔呼吸。通过对各种呼吸形式的比较,发现胸腹式呼吸较优,应成为唢呐演奏的主要呼吸形式;腹式呼吸适合较短乐句的演奏;循环呼吸则多在乐句过长时采用。文章对唢呐演奏中如何正确呼吸提出了要求,并给出了不持乐器、结合乐器、结合作品等多种训练方法。同时指出呼吸技巧应与口形、吐音、运指等其他技巧相互协调配合,以臻演奏艺术的高境界。

刘祝喜的《唢呐最佳音色控制法的探讨》③一文,从大量乐器文献资料和音响资料中,概括出唢呐演奏的最佳音色标准应达到饱满、圆润、柔和、洪亮、自然、松弛、纯净、甜美、坚实、集中、热情、奔放、细腻、婉转、强而

① 李建中. 唢呐哨片的选用与修整[J]. 星海音乐学院学报,2010(03):136-138.
② 王俊峰. 唢呐演奏中的呼吸技巧与训练[J]. 解放军艺术学院学报,2004(03):78-81.
③ 刘祝喜. 唢呐最佳音色控制法的探讨[J]. 音乐学习与研究,1998(01):28-30.

不噪、弱而不虚、高而不紧、低而不散等艺术高度。为了获得最佳音色,除了一支做工精细、质地优良的唢呐,演奏者良好的气息控制、合理的口形控制及协调的共鸣腔控制等演奏技能都是不可或缺的。同时还应注意舌、指等方面的合理配合,加强演奏者的音乐素养与审美情趣,培养良好的识别音色优劣的能力,才能不断自我修正,使得吹奏音色达到理想的境界。

在《郭雅志研制的唢呐活芯在京通过技术鉴定》[①]一文中,中央音乐学院民乐系郭雅志设计研制的唢呐活芯通过了文化部教育科技司组织的技术鉴定。相比于传统的单管式芯子,郭雅志设计的活芯为活动套管式,其长度可通过伸缩改变,而复位则借助于弹簧。活芯共3种规格,由于可调节长度,解决了大、中、小各种调子唢呐的应用问题,适用广泛。

苑文章在《唢呐哨片的制作修理与调定音准》[②]中指出,唢呐哨片是唢呐重要部位,唢呐哨片振动的灵敏度、发音的稳定性和使用寿命的长短以及音量的大小、音质的优劣、音色的变化和对唢呐的音准、演奏技巧等,均有赖于制作唢呐哨片的材料、形状、大小、长短、宽窄、软硬度和制作加工程序以及修理的方法。首先,在材料选择上要慎重;其次,哨片的制作程序要精细;最后,进行加工修理。把哨片安装在唢呐的铜芯上,芯子的上口位置以距离哨片的哨座末端第一、第二根铜丝之间为宜。并以烫烙哨片调定音准,根据哨片大小调定音准。哨片的制修与修理在唢呐演奏家的一生中是非常重要和必要的,我们必须掌握这个技能。

在《唢呐的历史源流》[③]一文中,陈家齐对唢呐的发展进行了详细的阐述。关于唢呐的起源主要有三种说法:分别是源于波斯、阿拉伯;流行于中国新疆的唢呐先于阿拉伯地区两个多世纪;唢呐在东汉时期已在当地流行,那时叫"大笛",到了明代才吸收采用了波斯语的音译"Surna"。据考证,中国唢呐源于波斯、阿拉伯的论点是符合实际的,目前未发现新

① 郭雅志. 郭雅志研制的唢呐活芯在京通过技术鉴定[J]. 乐器,1993(02):4.
② 苑文章. 唢呐哨片的制作修理与调定音准(一)[J]. 乐器,2009(09):22-23.
③ 陈家齐. 唢呐的历史源流(上)[J]. 乐器,2000(01):50.

的证据。从前述明白无误的雕塑实物、壁画、图像及生动细致的文字记述表明,明代唢呐已在中国各地广泛流行。清代的各种民间活动、戏曲和民间歌舞多用唢呐来活跃气氛。20世纪上半叶,民间鼓吹音乐仍处于繁荣时期。但20世纪中叶,因民间鼓吹音乐所依附的民俗活动受到限制而一度进入低潮。20世纪80年代以后,随着民俗活动的恢复,鼓吹音乐又出现繁荣局面。

胡美玲在《胡海泉唢呐演奏艺术研究》[①]中依据学习后的心得体会,并通过研究总结胡海泉的著作,以采访其他学者为基础,对胡海泉的唢呐演奏艺术进行深入研究和探讨。主要分为四部分内容来阐释:首先,表述胡海泉唢呐演奏艺术的形成基础。其次,通过胡海泉先生的艺术实践,阐述他在唢呐演奏中技术技巧方面的创新与发展,以及对乐器形制改革的创新与发展。再次,论述胡海泉多年来在唢呐、管子等民族管乐器乐曲方面的创作情况。最后,总结了胡海泉先生在长期的艺术实践中形成的唢呐演奏艺术的特点,以及发扬胡海泉唢呐演奏艺术的现实意义。

光海鹏在《论唢呐演奏在二度创作中技术的把握》[②]一文中指出,唢呐是我国民族乐器中的一件吹管乐器。唢呐演奏已成为一门表演艺术并纳入了各大音乐学院专业课程的行列,应具有高超的技术。文章首先介绍了唢呐艺术的起源、发展(新中国成立至20世纪90年代)以及当代唢呐艺术发展的特点。其次对唢呐二度创作的实质、特点,演奏技术做了进一步详细的阐述。文章从气息、口型、音色、声音力度、声腔滑音、特殊性技巧以及演奏技术七个方面论述了唢呐演奏技术在二度创作中应遵循的规律。最后介绍了在唢呐二度创作中必备的最基本能力,即演奏技术与艺术相结合的能力、良好的乐感和二度创作的能力。唢呐演奏是一门实践性很强的技能,仅靠理论的学习是不够的,还需长期严格、科学、刻苦的练习并在实践中总结经验。只有通过多方面的提高,从认识到实践达到高度的统一,才能实现二度创作中演奏技术的准确、完美把握。

① 胡美玲. 胡海泉唢呐演奏艺术研究[D]. 北京:中央民族大学,2012.
② 光海鹏. 论唢呐演奏在二度创作中技术的把握[D]. 太原:山西大学,2012.

在《浅谈唢呐演奏中的歌唱性》①一文中,常亚男指出从对唢呐音乐的产生发展以及传统经典唢呐曲目的分析中,可以发现唢呐音乐与民歌、戏曲唱腔音乐的密切联系,同时也可以看出唢呐演奏中"歌唱性"是其主要特征。笔者提出歌唱性是唢呐音乐的本质属性,唢呐的歌唱性演奏不仅是技术的展现,更在于符合人的审美需求,符合音乐的本质。影响唢呐演奏歌唱性的主要因素有:不同风格的唢呐作品具有不同的歌唱性;不同形制的唢呐具有不同的歌唱性表现力;声情并茂是加强唢呐演奏歌唱性的重要手段。唢呐演奏中歌唱性思维的培养需要倾听与学唱,是唢呐演奏歌唱性培养的重要方法;唢呐技巧是唢呐演奏歌唱性培养的重要方面;整体修养是唢呐演奏歌唱性的艺术升华。唢呐的歌唱性演奏是艺术再创造中的精华,它是一个演奏者娴熟的演奏技巧的体现。歌唱性演奏的唢呐音乐很多是来自民歌戏曲,它与"歌唱"有着十分重要的联系。

龚怡在《任同祥唢呐艺术研究》②一文中,以任同祥唢呐艺术作为研究对象,对任同祥唢呐艺术生涯的不同时期进行划分,分析每个时期的代表性曲目,对其生活背景、音乐思想、艺术风格的形成及广泛流传等诸多方面进行论述,梳理任同祥唢呐艺术风格形成的脉络并挖掘其深层的艺术内涵,理解和认识任同祥唢呐艺术在中国近现代音乐史中的地位与作用。文章主体部分包括三个方面:首先探究任同祥唢呐演奏艺术的萌芽,鲁西南鼓吹乐对任同祥唢呐艺术的影响,并分析这一时期的代表作《抬花轿》的艺术特色;其次探究任同祥职业化与专业化时期的唢呐艺术,分析这一时期的代表作【百鸟朝凤】【一枝花】;最后探究任同祥唢呐音乐创作特征及其演奏艺术特色。分析与归纳任同祥的唢呐艺术,不仅可以加深对其唢呐表演艺术的认识,了解唢呐艺术在当代社会的发展状况,而且对唢呐的表演、创作和教学也有一定的促进作用。

吴玉辉在《试析唢呐演奏中的音准问题》③一文中提出,解决音准问

① 常亚男. 浅谈唢呐演奏中的歌唱性[D]. 太原:山西大学,2013.
② 龚怡. 任同祥唢呐艺术研究[D]. 上海:上海音乐学院,2010.
③ 吴玉辉. 试析唢呐演奏中的音准问题[J]. 贵州大学学报(艺术版),2012(01):77-79.

唢呐演奏家任同祥

题的关键在于演奏者是否具有高超的技能技巧,而这种技能技巧的获得主要来源于演奏者敏锐的内心听觉、扎实的基本功训练和唢呐地域风格的准确把握等。唢呐演奏者经过科学的、系统的练习,音准问题是可以得到较好解决的,但是这个过程肯定是艰辛和漫长的,只要唢呐演奏者持之以恒、克服困难,就能使唢呐不再是"音不准"的代名词。

侯道辉在《唢呐音准问题及解决方法》[①]一文中指出,唢呐演奏中常常发生音不准的问题,其中有客观因素,也有主观因素。文章从乐器调整、口、气、控制有针对性训练等方面进行分析和论述,力求解决唢呐演奏中的音准问题。他指出唢呐结构及各部分对音准的影响,唢呐由哨片、气盘、铜芯、木管、铜碗五部分组成,各部件对唢呐的音准都起着一定的作用,必须进行精心的选择和根据个人的演奏习惯、气候变化等进行调整。此外作者还有针对性地运用各种类型的练习曲来解决学生的音准问题,也是行之有效的方法。可以通过音阶练习曲、音程型练习曲、分解和弦型练习曲和综合性练习曲来练习。总之,影响唢呐音准的因素是复杂的,要从主客观两方面来分析,把问题弄清,对症下药。

吴竹、赵风华在《青山唢呐有传人》[②]中记录了青山唢呐目前的传承情况。青山唢呐是当地的传统活动,为能够老艺新传,当地有识之士和民间艺人主动开展免费唢呐培训班。在传统传承意识中是传男不传女,目前已逐渐被打破,现已传至第五代传人。学习青山唢呐的儿童都会接受传统乐谱工尺谱的学习,相关部门为传承手艺,已完成四项工程即"成立唢呐艺术团,做专题节目,收集整理了370首唢呐曲牌专辑,出版了一套石鼓、青山唢呐音像光盘"。

① 侯道辉. 唢呐音准问题及解决方法[J]. 艺术探索,2009(06):117-118.
② 唐湘岳,吴竹,赵风华. 青山唢呐有传人[N]. 光明日报,2012-07-05(5).

第二节 唢呐源流

一、唢呐的来历

（一）唢呐的起源

唢呐，又称"喇叭"，因其高亢的音色和适宜表现热闹、欢腾的气氛而被经常使用，是中国民族乐队中的主要吹奏乐器，是深受人们喜爱的中国民间乐器。唢呐在中国流行的地域很广，且常年流传于民间。早年间，大量的唢呐民间艺人为养家糊口，走街串乡，为婚丧嫁娶或欢庆节日吹吹闹闹，赚个手艺钱，让自己生存下去。唢呐在中国发展有一定渊源，那么唢呐的起源是如何来界定的呢？

多年来，唢呐被认为是从波斯、阿拉伯一带传入中国的乐器，而唢呐这个乐器名称也是从波斯语 surna 直译而来。支撑这一说法的，是源于日本学者林谦三在其论著《东亚乐器考》中说道："中国的唢呐出自波斯、阿拉伯的打合簧（复簧）乐器苏尔奈。"他的根据就是来源于语言的相似，唢呐的发音与波斯语很相近。这种"波斯、阿拉伯说"观点是目前所有唢呐起源说中相对有代表性的一种，日本学者岸边成雄在论著《伊斯兰音乐》中也支持这一观点，认为唢呐是根据波斯语 Surnay（苏奈尔依）发音而来，并从中国南方传入中国各地区。这种观点影响了不少中国学者对唢呐的起源的研究，在大量的文章中被引用。

关于唢呐起源的第二种说法是源于周菁葆于 1984 年所著《唢呐考》，文章根据新疆克孜尔石窟第 38 窟壁画中所有的唢呐图画，判定唢呐起源于中国新疆，后经突厥族

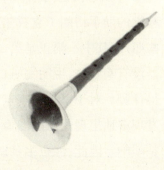

唢呐

传入阿拉伯、印度,再传入欧洲,他在原文中引用了阿拉伯史书中的记载作为论据:"公元6世纪,阿拉伯人常用它和其他乐器搭配在一起演奏,7世纪在军中占显著地位。8世纪后作用一落千丈,原因是伊斯兰教不提倡。"他认为:"该窟于公元3世纪开凿,由此看来,至迟在公元3世纪唢呐已在新疆地区使用。"这些文字和图像形成一种新的说法,所谓克孜尔唢呐,把唢呐出现的时间比前一个观点提前2个多世纪。

第三种说法是由山东省贾衍法根据山东嘉祥县武氏祠的汉画像石,于1996年在《乐声如潮的唢呐之乡》一文中提出唢呐早在东汉时期就出现,那时叫"大笛",到了明代,"才吸收采用了波斯语的音译 surna"。他依据汉画像石上的内容判定该石刻是一幅完整的鼓吹乐队图像,左边二人右手执排箫演奏,左手执故鼓摇节相和;右边二人分别奏笙和笛;而中间一人所奏的乐器,下端呈喇叭口状,既不是革策,又不是角,正是唢呐。这一观点又把唢呐的起源时间推前两个世纪。

以上三种说法,是众多说法中较有可信度的观点,后两种在有图有真相的论据中似乎比第一种更有说服力。但是中国音乐学院刘勇教授在其博士论文《中国唢呐艺术研究》中经过严谨考察后推翻了后两种观点,文中写到作者采访了龟兹音乐的研究者霍旭初先生,霍对克孜尔唢呐也持怀疑态度,认为克孜尔石窟第38窟壁画中的唢呐图像的喇叭口与管身颜色不同,疑为后人所加。而后证实了霍先生的观点是正确的,1906年和1913年,德国柏林民族学博物馆曾两次派出考察队抵达克孜尔石窟。1998年10月,德国柏林印度艺术博物馆馆长玛丽安娜·雅尔狄茨女士和她的助手访问了克孜尔石窟,带来了她们的前辈们20世纪初拍摄的一些照片,其中一幅正是第38窟被认为是唢呐的照片,照片显示,当时该乐器没有喇叭口,说明喇叭口实为后人所加,因此第二种观点似乎不那么站得住脚。对于第三种观点,刘勇教授也亲自进行调查,对图像进行分析,发现多地出现相似的图像,说明是存在普遍性,并且也很难辨认那个乐器是唢呐。因此,综合多种调查结果也排除第三种观点。

（二）唢呐在中国的传承

唢呐在中国出现的时间并没有具体史料记载，后世的研究人员在明代的古诗词句中找到大量描述唢呐的内容，因此将唢呐出现在中国的时间认为是明代时期。从近十几年提出的一些研究成果来看，有新的值得关注的观点。刘勇教授在其博士论文中认为"（唢呐）可能于南北朝、至迟唐代经某种途径传入了中国"，论据一是在第6窟中心塔柱南壁下层，左起第3位伎乐人所持的乐器是锥形管，恰似从前的单筒望远镜，与《新格罗夫音乐和音乐家词典》中的波斯唢呐的杆形相似。① 很有可能这种乐器就是唢呐，只不过当时的外形与如今的唢呐有所出入。论据二是在《中国音乐文物大系》北京卷第202页，有一张北京故宫博物院藏唐代骑马吹唢呐俑的照片。

唐代骑马吹唢呐俑（转引自《中国音乐文物大系》北京卷）

这件唐代泥塑，是第一件明确无误的图像资料，并且据史可知，北朝到唐代期间，是中国与西域经济、文化等交流最为频繁的时期，唢呐很有可能由此传入中国。因此可以判断刘勇教授提出的观点，是有理可据的。

虽然唢呐在中国的传入推断为唐朝，但是在唐宋的相关记载中很少

① 刘勇.中国唢呐艺术研究[M].上海：上海音乐学院出版社,2005.

有涉及唢呐的部分。只有非常稀少的信息证明唢呐的出现，如南宋时期建成的四川广元皇泽寺中一块砖雕上有唢呐图像，从时间上推算是可论证的。说明唐宋时期唢呐的应用非常少，没有在宫廷以及民间普及。直至元代，随着元朝大军三次西征，可能将西域木剌夷（今伊朗）、报达（今巴格达）等国的唢呐再次引进中国。明代徐渭在《南词叙录》中写道："至于喇叭，唢呐之流，并其器皆金，元遗物矣。"唢呐在原来西亚地区被运用在军乐中，根据蒙古族学者扎木苏的研究，元军乐队中确实用过唢呐。

明代典籍中有大量的唢呐记载，明确记录唢呐的历史、形制和功用。如明《武备志·纪效新书》："操令凡二十条。凡掌号角，即是吹唢呐。"明王圻《三才图会》："唢呐，其制如喇叭，七孔。首尾以铜为之，管则用木。不知起于何代，当军中之乐也，今民间多用之。"明王磐《朝天子·咏喇叭》："喇叭，唢呐，曲儿小，腔儿大。来往官船乱如麻，全仗你抬身价。军听了军愁，民听了民怕，哪里去辨什么真共假？眼见得吹翻了这家，吹伤了那家，只吹得水尽鹅飞罢。"明《在闻知新录》："近乐器中有唢呐，正德时词曲作唆呐，盖后起之名，故字体随人书也。"除了这些文字记载，还有很多雕塑和壁画中存有唢呐的图像，逐渐清晰，与现在唢呐十分相似。如山西汾阳圣母庙壁画中的唢呐等便是例证。

唢呐发展至清代，进入鼎盛时期。家传十几代艺人的现象已非常普遍，在以戏曲音乐为基础的民间器乐中，唢呐成为必不可少的乐器。唢呐在全国多个区域流传，有不同的名称，清代唢呐又称金口角、苏尔奈（《大清会典》《皇朝礼器图式》中均注明"苏尔奈，又名唢呐"），在《律吕正义·后篇》《皇朝礼乐图式》《大清会典》《续文献通考》等中都有记载，多数用"金口角"之名。《皇朝政典类纂》卷三百二十一载道："金口角，一名琐奈，以木为管，长九寸八分九厘，其孔八，本小末大，下以金口，加芦哨吹之。"《大清会典》卷四十有金口角与海笛二条，归于凯旋铙歌乐。山东地区称之"鸣里哇"，云南山区称"山宝"，而在福建地区称"八仙"等。在各地都有不同的叫法。"唢呐"是近代的总称。发展至清代，唢呐已存在

于宴会、典礼、婚丧嫁娶等各种场合中,是一种雅俗共赏的乐器。

20世纪上半叶,唢呐在中国的发展依然非常繁荣。进入下半叶后,唢呐的发展道路开始有所变化。新中国成立至"文革"前十七年,包括唢呐在内的民族音乐改变了之前百年以来自生自灭的运营状态,向系统化、专业化、科学化、严谨化的道路前进,不少民间器乐走进专业艺术院校,被设为专业方向。同时涌现出一批优秀的唢呐艺术家,如任同祥、赵春亭、赵春峰、胡海泉、刘凤桐等,组成了中国唢呐大师群体,为中国唢呐事业的发展做出了贡献,培养了大量优秀人才,创作了大量的作品。"文革"期间,唢呐事业受到限制,发展陷入低谷。20世纪80年代后,各地相关政府对类似的民间器乐发展逐渐重视,民俗活动开始恢复,唢呐事业再一次进入良好的发展之路。

二、青山唢呐

青山唢呐流传地青山桥镇、石鼓镇和分水镇都处于湘潭县西南边陲,是四县市的交界之所。相传清雍正年间,城内澄泉湾地段有一富户叫谭青山,有水田一百多亩,但有三十多亩在流经本地的涓水河对岸(即现在农书村),为了与河对岸群众来往方便,同时又便于其对岸粮食收割,遂在河上修起了一座桥,取名"青山桥",后来就成了本地地名,以后,在此域内的行政机构均以"青山桥"冠名。

在长期的生产实践中,青山人民创造了辉煌灿烂的文化,其中尤以唢呐艺术源远流长,主要流传在湘潭县青山桥、石鼓、分水三镇及周边邻近地区。青山唢呐艺术是湖南吹打乐中一种独特的演奏形式,相传西周时期,京城一乐师带着自制的唢呐来到青山桥,受这里山清水秀,鸟语花香,尤其是青山人对艺术的执着与爱好的吸引,便定居下来,建庙收徒,传授技艺。千百年来,人们在长期的生产和生活实践中,经过艺人们的世代传授、改进、继承和发展,使青山桥的唢呐艺术具有独特的民族特色。虽未发现方志载明民间吹打乐的发展、变化、应用等情况,但元明时,元代北杂剧与南戏的蓬勃发展,对吹打乐的形成有极大的影响,吹打乐组合中增加

了唢呐。唢呐的加入,平衡了吹管乐与打击乐的音量,增强了热烈欢快的气氛,使吹打乐配置渐趋定型。① 清代,以唢呐为主奏乐器的吹打乐在湘潭世俗生活中,应用已很普遍。乾隆二十一年(1756)《湘潭县志》载:"凡遇颁到诏书,地方官员遵照《会典》县龙亭彩与舆仗鼓乐,出郊迎接至公庭开读。"吹打乐演奏已为地方官吏效忠朝廷营造隆重排场所利用。清光绪年间,湘潭各地民间鼓乐班社兴起,此时青山桥的高玉来乐班颇具名声。民间艺人借用古典声腔和戏曲及本地民歌小调等丰富的曲牌来源作为创编依据,形成了比较系统的吹打乐曲牌。

准备演出的青山唢呐班(2016.3.19)

19世纪末至20世纪初,青山唢呐有了更大的发展,艺人们在实践中,摸索了"西工子"和"闷工子"两种独特的演奏方法。又根据曲牌结构、表现功能和应用场合的不同分为路鼓牌子、夜鼓牌子和堂牌子三种。20世纪20至30年代,青山桥地区涌现了一大批优秀的唢呐艺人,他们自发成立了"鼓乐工会""国乐队"等组织,互相切磋技艺,使青山唢呐艺术更臻完美,以至于后来衡湘四县将青山唢呐称为"青山桥国乐"。其中朱达湘师徒乐班,人人都有成就,个个均有名声,对青山唢呐艺术的传承发挥了重要的作用。因青山唢呐属于口传心授和师徒传承的民间艺术,

① 方圆.我看非物质文化遗产——青山唢呐探析[J].大众文艺,2010(20):182-183.

且由于方言的差异,演奏的曲牌各地称谓不一,但曲牌内容差异不大。曲牌【哭懵懂】由于演奏难度高,运气、指法独特,为青山桥地区独有流传曲牌。新中国成立之初,唢呐艺人左元和进北京演奏,受到了毛主席等老一辈革命家的亲切接见。现在青山桥的唢呐艺术得到了蓬勃的发展,由原来的单奏发展到多奏,由原来的口奏发展到鼻奏、口鼻同奏、口双奏、鼻双奏、和合奏、大人奏、小人奏、一人奏、全家奏……真可谓是唢呐艺术春天的一枝独秀。

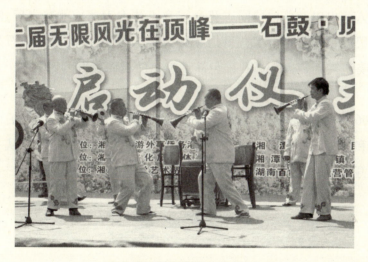

青山唢呐"对奏"(2016.3.19)

青山唢呐文化传承经久不衰,一直流传下来。20世纪70年代以后,唢呐技艺取得长足发展,演奏队经常在省、市、县组织的唢呐大赛中获奖。1996年文化部授予青山桥镇"唢呐艺术之乡"。1999年3月14日,青山桥镇的唢呐艺术在湖南卫视"聚艺

青山唢呐传承人左露

堂"栏目中演出,使观众大开眼界,倍受人们的喜爱。在2003年2月湘潭市首届唢呐艺术大赛中,【畅音子】【哭懵懂】荣获一等奖。在2006年7

月举行的第七届中国民间文艺山花奖、民间艺术表演奖暨全国首届民间吹歌展演活动中,湘潭县文化体育旅游局副局长、中国南派唢呐第三代杰出传人莫柏槐带领石鼓民间唢呐艺人代表队,作为湖南省唯一代表参加演出,以集体合奏【哭懵懂】和个人独奏【双点鼓】技惊四座,赢得了现场与会领导、全国各地参赛代表队以及7万余观众经久不息的掌声,并得到了组委会领导和专家评审组的高度评价,荣获全国民间艺术表演"优秀表演奖"(最高奖)。这是继左元和、朱梅江50年前进入中南海为党和国家领导人演出以及莫柏槐同志获全国乡土艺术表演成就奖之后,湘潭县石鼓镇民间唢呐艺术再次获得国家级大奖。另外,本次活动中石鼓镇中青年演奏员左天露因用鼻孔出色演奏唢呐曲目而获得民间吹歌个人表演三等奖。①

2006年5月,以石鼓唢呐为核心的青山桥民间唢呐艺术先后入选湖南省级和国家级非物质文化遗产保护名录,标志着青山唢呐已从一个民间乐种开始得到国家文化部门的重视。

① 摘录自中国非物质文化遗产名录数据库系统之青山唢呐.

第三章　唢呐乐器与应用场域

第一节　作为乐器的唢呐

一、唢呐的形制

青山唢呐同全国各地的唢呐一样,由哨子、芯子、管身、气牌以及碗口五个部分构成。

（一）哨子

哨子是唢呐的发音部件,通常用芦苇制作而成,也有的地方用麦秆或虫壳制成。近年来,有人把塑料吸管裁取一小段制作成唢呐哨子。

目前民间唢呐用的苇哨大体有"铜丝哨"和"线哨"两种。"铜丝哨",哨座用铜丝捆扎,由于整段芦苇的一部分被捆成了哨座,留下的振动部分已经较小,所以这种哨发出的声音较柔和且较容易控制音准;"线哨",用丝线捆扎哨的底部,只扎一道或两道,不留哨座,这样,

哨子

与相同高度的铜丝哨相比,哨片就较少受到束缚,因此声音比较细亮,更加适合广场演奏,但音准较难控制。线哨的出现早于铜丝哨,用线哨演奏,唢呐的音高游移幅度比铜丝哨更大。

唢呐哨子的大小与唢呐的形制应同步变化。如东北F调(全长598mm)低音唢呐的哨长约为20.4mm,宽约为14mm;E调中音唢呐的哨长约为16.8mm,宽约为10.5mm。此外,杆和碗的锥度,也影响到哨子的大小。例如同为E调中音唢呐,各地哨子的长度和宽度都有差别。

哨的长度、宽度以及厚度(软硬)对音乐的风格有直接的影响。因而一般情况下,哨子参与振动的部分长度应略大于宽度,以便获得良好的振动状态。由于各地对音乐风格的要求不同,所以哨的形制也不一致。东北、河北一带的哨外形近乎半开的折扇,哨面较平、较短,发音清脆、响亮,音乐风格豪放粗犷;广东潮州一带从前用麦秆哨,现在也使用苇哨,其哨上下宽度相差不大,基本呈长条形,长度明显大于宽度。这种哨发音轻松,较易控制,音色柔美。山东、河南、安徽一带所用的铜丝哨,外形介乎二者之间,其音色、音量也介乎二者之间,适合于演奏刚柔相济的乐曲。

艺人用惯了某种哨子后,突然换哨,需要一段时间来适应,否则会影响技巧的发挥。

(二) 芯子

芯子,又叫侵子,是连接哨与杆的部件,通常是一根呈锥形的铜管,长度约等于杆上端到第8孔的距离,其上端安放哨鸣,下端插入杆的上端。芯子是声波进入唢呐杆的通道,并且起到将音量初步放大的作用。①

唢呐芯子

在芯子的上下两端,还装有两片"气牌"。上片用来托住嘴唇,使气息控制更加方便,也可防止哨和芯子

① 王怡凡.浅谈东北秧歌舞蹈伴奏中唢呐的演奏技巧[J].大众科技,2009(11):202,182.

对口腔的伤害,下片则只起到与上片对称以美化外观的作用。

(三)气牌

传统的唢呐气牌是用薄铜片制成的两块圆形片,分上下套在侵子上,中间夹着葫芦形的装饰物,上片是在吹奏时用以托住嘴唇,下片是用来压紧杆身。20世纪80年代,北京、苏州等地的唢呐气牌均为有机玻璃或赛璐珞片,也有用塑料膜压制成的。唢呐气牌起帮助运气的作用,它能使口力持久。但在运气时也不能完全依靠它,就是两唇离开唢呐气牌也能自然的运气,有很多演奏技巧是要两唇离开气牌的,唢呐气牌只起帮助运气的作用。

(四)管身

管身,又叫杆,通常是用红木或其他硬质木料,如枣木、杏木、樱桃木、乌木、核桃木、李木等制成的空心圆锥体木管,其作用是扩大音量和改变音高。有的地方也用铜或锡制作,以获得与木杆不同的音色。

管身细端在上,粗端在下,因而可将音量进一步扩大。管身上一般开8孔,前7后1,有的呈圆形,有的呈椭圆形。管身的长度是区别唢呐形制的最重要的因素,所以艺人经常以管身的长度来指称不同形制的唢呐。

(五)碗口

碗口,又叫喇叭口,用薄铜片制成,套在杆的下端,可以随时装卸。绝大多数唢呐有碗口。碗口主要起扩大音量和使音色更加响亮的作用,也可以小幅度地调整音高,特别是筒音和第一、二孔的音高。①

木管唢呐加用铜碗,使得唢呐的音色既有木管的柔和,又有铜管的嘹亮,从而产生一种介乎木管与铜管之间的独特音色。②

唢呐碗口

① 王怡凡.浅谈东北秧歌舞蹈伴奏中唢呐的演奏技巧[J].大众科技,2009(11):202,182.
② 崔长勇.枣庄地区民间唢呐艺术研究[D].济南:山东师范大学,2011.

同一地区不同形制的唢呐,碗口的长度也不同。不同地区相同形制的唢呐,碗口的锥度与长度也会有所不同,所以筒音到第一孔的音程也随之有所变化。

以上是唢呐的基本构造。由于唢呐在我国流行地域极广,所以在某些地方也有一些构造略有差异的唢呐。例如新疆的本唢呐,管身与碗口通常用硬质整木旋制而成,开口角度较小,共开7孔(前6后1),音色具有木管的特点,较铜碗唢呐柔和。这种唢呐与波斯、阿拉伯一带的唢呐属同一类。又如海南黎族的竹唢呐,管身用六七节粗细长短不同的竹管套接而成,在中间三节上开7孔(前6后1),哨子用荔枝叶或椰子叶制成,碗口则用当地的一种麻卷制而成。这种唢呐的音色又与木唢呐和木杆铜碗唢呐有异。陕西米脂县常家鼓吹班用的唢呐,管身竟然上大下小,与一般唢呐恰好相反。山西太行山一带流行的铜杆唢呐,外形上细下粗,但内膛却有上小下大、上大下小、中间大两头小三种。四川甘孜地区藏族寺庙中用的唢呐,正面有8个孔,除最上面一个外,其余7个孔的上方各有一个小孔,可能是调整音高用的,这一点与舞阳贾湖骨笛的情况略相似。云南白族的唢呐,没有后孔,只有前面的7个孔。虽然这些唢呐与常见的唢呐不尽相同,但基本构造是一致的。

青山唢呐有大小各种形制,并由此构成了一个"唢呐系列"。民间通常把唢呐分为大、中、小三种,杆长六寸五到九寸的为小唢呐,其中最常用的是七寸杆(又称三吱子),音量较小,音色柔和,多用来独奏或合奏,尤以与二胡等合奏更为动听,并常为歌舞伴奏,其中流行湖南的唢呐,还用于说唱音乐"唢鼓"的伴奏。各地所用的哨也不同,有芦苇的、有麦秆的,也有用褐紫色虫茧制成的。杆长九寸五到一尺二寸的唢呐都为中唢呐,其中最常用的是一尺一寸杆,又名黑杆子。这种唢呐音量比小唢呐大,但又不及大唢呐,介于两者之间,音色较柔和,多用于歌舞伴奏。杆长一尺二寸五到一尺七寸的为大唢呐,其中最常用的是一尺五寸杆,又名大杆子。这种唢呐哨用芦苇制成,哨嘴多呈口袋状,吹起来声音低沉洪大,常用来吹奏大型乐曲。实际上这只是一种大致的划分,并且各地的划分界

限也不完全相同。

二、唢呐的分类

唢呐作为中国民间乐器的代表，分布地区非常广，据《中国少数民族乐器志》和《中国乐器》等资料统计，唢呐流行于全国各地，在各民族中的名称有所不同，例如汉族称之为唢呐、大笛、喇叭、海笛、龟子、呜哇、叽呐、梨花、大杆、二杆，维吾尔族称苏尔奈，蒙古族称毕什库尔、那仁笙篥格等。同时，唢呐又是一件世界性的乐器，在亚、非、欧约40多个及地区国家流行，各国家的名称也不相同，且流行程度不亚于中国。

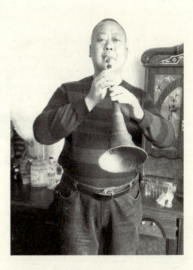

青山唢呐传承人左都华奏中唢呐

青山地区的唢呐，民间统称"喇叭"，均为8孔，唢呐杆呈骨节状，多用黄杨木等硬木制成，哨口用麦秆制成。青山唢呐有四种类型，形质基本相同，体积依次递减，分别为一堂、二堂、三堂以及四堂唢呐①。

一堂唢呐：分为公母唢呐两种。公唢呐又叫大呐子，杆长31cm，为E调唢呐，声音浑厚雄亮，在与母唢呐配合时吹高八度，母唢呐长度与调同公唢呐一致，二者大量运用于婚丧喜庆。

二堂唢呐：又称二呐子，比母唢呐略小，多与四堂唢呐配合吹双唢呐，即口鼻吹，也用于慢开台。

三堂唢呐：又称竹音子、三呐子，杆长25cm，D调，多与公唢呐配合，用于慢开台、快开台、夜唢呐。

四堂唢呐：又称小青、尖呐子，杆长20.4cm，F调，声音尖细、嘹亮，使

① 张虹. 湖南石鼓镇丧葬仪式音乐研究[D]. 北京：中国艺术研究院，2010.

用场合较少,多和二堂配合吹奏,用于慢开台、快开台、夜唢呐。

准备表演的青山唢呐班(2016.3.19)

第二节　唢呐的多重功能

一、唢呐与民俗

我国古代已有大量礼俗仪式用乐的记载,如《周书·崔猷传》载:"时婚姻礼废,嫁娶之辰,多举音乐"[1]是为婚俗用乐的记载;《汉书·周勃传》载:"勃以织薄曲为生,常以吹箫给丧事"[2]则是对丧礼用乐的描述。青山唢呐"应用场合十分广泛,如婚嫁迎娶、丧葬礼仪、祝寿挂匾、玩龙耍狮、迎宾送客、店铺开张、巫傩酬神还愿、宗教法会道场、节日庆祝、中秋赏月、龙舟赛会等所有的民俗活动,与人们的生活密切相关,受到人们的喜爱。"[3]

[1] 令狐德棻.周书(卷三十五)[M].北京:中华书局,2000.
[2] 班固.汉书(上)[M].长沙:岳麓书社,2009.
[3] 湖南省文化厅.湖南省非物质文化遗产名录[M].长沙:湖南人民出版社,2009.

(一) 在婚俗中运用

湖南湘潭一带民间婚俗总要邀请唢呐班前去助兴,甚至民间流传有"唢呐不到,媳妇不上轿"的说法。其婚礼用乐程序大致如下:

请唢呐班:唢呐班在主家门口坐场演奏,曲目不定,如【闹五更】【神调】【双采莲】【叹四季】【蔡驼子回门】等,以广告左邻右舍。

迎亲:整个过程,各个阶段演奏的曲目是不固定的,多为欢快奔放、热烈喜悦的乐曲,常用曲目有【步步娇】【新水令】【得胜令】【月月红】【耍孩儿】等。

青山唢呐传曲【三合调】(左都华供稿)

(二) 在葬礼中运用

《湘潭县志》记载:"好礼之士,多遵朱子《家礼》,纂有四礼仪节书,遵行者众多,而乡俗积习,每遇丧事必请僧道开路,棺下燃灯,昼夜不息,或盛作佛事,谓之'超度'。葬则陈列游戏之具,以侈美观。虚靡相竞,动辄不赀,力不及者必称贷、变产以行之;不如是,则人以为俭其亲。"[①]青山

① 丁世良,赵放.中国地方志民俗资料汇编·中南卷(上)[C].北京:北京图书馆出版社,1991.

唢呐运用于丧礼,是渲染仪式气氛、增强仪式行为的重要手段,同时也是仪式活动的重要构成。并在仪式活动的展现中帮助人们获得一种超越语言的解释,获得一种心灵的慰藉。青山唢呐在丧礼中的用乐程序如下:

打开头:即预示仪式开始,所用工作人员各就各位。演奏的曲牌主要是【机头】【三炮】【四季青】【四门净】【扯不通】【烂锣鼓】。

祭灵:孝子行祭奠礼,乐队演奏【迎真】【梅花三弄】【傍妆台】。

法事开始:乐队演奏【三炮】【出场】【进场】【公堂到春来】【傍妆台】【大过场】。

请师:法师请师傅,乐队演奏【公堂撼东山】【大过场】【四门净】。

取水:道士到河边或井里取水,乐队演奏【对角飞】【大开门】【四门净】。

叩拜道坛:乐队演奏【大开门】【泣颜回】【大过场】【四圣】。

颁赦:即请求宽恕亡者在阳间的罪恶,乐队演奏【大开门】【大过场】。

开路,即招回亡魂,乐队演奏【三炮】【快过场】。

破狱:即破开地域之门,乐队演奏【大开门】。

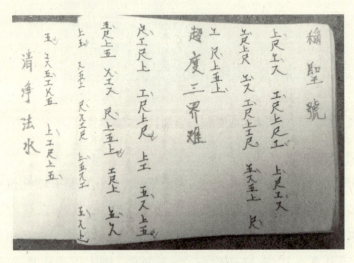

青山唢呐葬礼曲牌(左都华供稿)

青山唢呐【大开门】传谱（左都华供稿）

10. 接亡魂：即将亡魂接到灵堂，乐队演奏【对角飞】【大过场】。
11. 迎真：即将亡魂安放灵堂，乐队演奏【大开门】【大过场】。
12. 接牌位：让亡者到阴间去赎罪。乐队演奏【大开门】【大过场】。
13. 超度：让亡魂拜托苦难。乐队演奏【大过场】【饶拔序子】【经尾子】。
14. 出丧：即把棺材抬到坟地，乐队演奏【三炮】【大过场】。
15. 下葬：进坟地下棺烧纸，乐队演奏【大开门】【四圣】。

（三）其他民俗中的运用

除婚礼与丧礼以外，与唢呐音乐有关的人生礼仪还有"办满月""庆寿"等。办满月，即在新生儿满月时举办的庆贺活动。演奏【满堂红】【万年欢】【玉芙蓉】等曲；庆寿，指为60岁以上的老人过生日时举办的庆贺活动，唢呐班在大门口演奏，迎接前来祝寿的亲朋好友，演奏曲目主要有【万年欢】【八仙庆寿】等。此外，青山唢呐还广泛运用于民间节日庆典，如元宵节、春节等传统节日都会有唢呐班助兴表演。

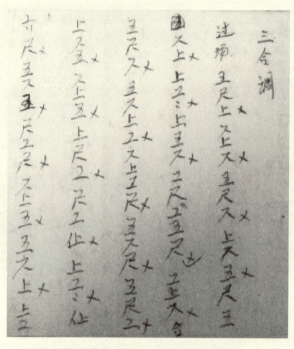

青山唢呐传曲《三合调》（左都华供稿）

总之，在与唢呐音乐有关的人生礼仪中，婚礼和丧礼中的用乐是最普遍、最重要的，对唢呐音乐的发展起的促进作用也最大。其他礼仪，则无法与之相比。

二、唢呐与宗教

（一）在道教仪式中的使用

唢呐是中国道教音乐最响度的呼喊者：据《华夏经》和《乐虚声》记载，早在北魏时期，道教音乐体系已基本形成，其后，各个朝代的道教徒均对其进行了有意识的倡导和重视，但也不乏非宗教人士甚至大臣乃至皇帝也参与其中，尤其在唐宋时期，这使得中国的道教音乐得到了空前的发扬壮大。据《册府元龟》五十四卷记载：天宝十四年（755）四月，"梨园祖师"玄宗李隆基与内道场教诸道士书【虚声韵】，还召司马承祯、贺知章为道场制词，至此，中国道教音乐得到了官方的大力支持；北宋时期的太宗、

真宗和徽宗分别撰有【步虚词】【散花词】【玉清乐】和【太清乐】等道教唱词曲数十首,这些曲谱被以后的道教人士争相抄传。随着宗教在民间的进一步普及,道教音乐也渐渐走进寻常百姓家,让平时和普通百姓一样日出而作、日落而息的民间乐人、乐手接触到了它们,自此掀开了唢呐与道教音乐结合的首页。

1. 正一派

在道教音乐中,正一派使用唢呐较全真派普遍,甘肃、山西、陕西、湖北、湖南、浙江、云南、安徽等许多地方的正一派道教乐队都以唢呐为主奏乐器。甘肃历史上道教比较繁荣,至今仍有大量道观、道人进行活动。过去,较大的道观都有自己的乐队,而现在只有张掖道德观和景泰寿鹿山的乐队比较完整。有趣的是,这些道观平时由全真道人居住,需要奏乐时却由正一道人担任。甘肃的道教音乐,分曲牌、经韵、锣鼓曲三类,其中曲牌用吹管乐器主奏,用于某些礼仪场合,以及为某些行为动作伴奏,为某些活动渲染气氛等。此外,某些经韵也要用乐器伴奏。据道人们讲,从前他们的前辈使用的吹管乐器是比较丰富的,有笙、管、笛、箫、鹰骨笛、海笛等。而现在,张掖、寿鹿山、武威、渭源等地均已改用唢呐,天水地区改用竹笛。这种变化发生的时间,道人们也说不准。

2. 全真派

在全真派中,目前仅知山西晋南一带的"龙门派"使用唢呐。

龙门派为全真派的一支,金代由丘处机创建于龙门(今山西河津市),至今在晋南地区的绛县、新绛、翼城、襄汾等县仍有这一教派活动,并有完整的乐队。例如绛县柏林坡东岳庙的道教乐班,其乐队组合为唢呐2、笙2、笛1、管子1、小鼓1、大鼓1、小钹1、大钹1、云锣1。其唢呐内杆长7寸,筒音音高bB,称"梅花调"。据老道士李理琴讲,这里的乐队原来也是以笙管为主的,近百年来才改为以唢呐为主。

(二) 在佛教仪式中的使用

佛教起源于古印度,在中国的汉代明帝时(58—75)传入中国,发展于两晋兴盛于唐;唢呐起源于波斯,汉代经占龟兹传入中原,当时中国大

陆的政治、文化、经济中心是长安;从时间上看,佛教与唢呐是前后牵手从当时中国官方所认可的西域走来。

在宗教音乐中,唢呐也具有重要的作用。这里所说的宗教音乐,不包括具有宗教背景的民俗活动中使用的音乐,而是专指在寺庙内进行的由专业僧侣参加的宗教科仪活动中的音乐。

1. 藏传佛教

唢呐是藏传佛教音乐中重要的旋律乐器。前已提及,西藏有两种唢呐流传,一种叫苏尔奈,一种叫甲林,在藏传佛教的后弘期前期(10世纪末至14世纪),苏尔奈即已传到西藏。它除了在宫廷中使用外,也用于寺庙。例如戈玛噶居派主等粗普寺中的"甲瑞乐队",为该寺所独有,"甲瑞"的意思是汉乐,是从内地传入的,但现存的乐队已不是全由汉族乐器组成,苏尔奈是其中的主要旋律乐器。这种乐队主要用于迎请高僧、活佛、八种别名化身的莲花生,以及羌姆(跳神)、念申等仪轨中。苏尔奈和达玛鼓组成的吹打乐队,也在寺庙的一些仪轨中使用。

2. 汉传佛教

汉传佛教中,甘肃的一些寺庙多使用唢呐。其中曲目和乐队比较完整的,当属临洮县的宝塔寺。该寺初建于唐代,几次毁于战乱,最后于1985年重修。据传,元代藏传佛教高僧巴思八从西藏入凉州时,曾在该寺停留传授佛法,后由元京都返回时,又在该寺驻留许久,该寺现存经典的一部分就是由巴思八所传。因此,该寺每年要举行两次隆重的佛事活动,一次是农历七月十二的"巴思八纪念日",另一次是农历四月初八的"浴佛节"。该寺内既有汉传佛教的僧人(青衣僧),也有藏传佛教的僧人(黄衣僧)。在佛事活动中,由青衣僧演奏乐器和诵唱经文,而黄衣僧没有音乐活动。青衣僧的乐队以唢呐为主,有时加竹笛,配以打击乐器大鼓、手鼓、钹、铙、大钲、小钲、座磬、引磬、木鱼等。演奏曲目有【六句赞】【还乡洞】【赞佛偈】【吉祥偈】【鄧都令】等。演奏者除本寺僧人以外,还有一些居士。

湖南的佛教有禅门和应门之分。禅门指出家在寺庙修行者;应门指

还俗的僧尼仍在民间结庵念佛,进行佛事活动者。应门的乐队以笛和唢呐为主,常演奏的乐曲有以下两类。

佛事专用乐曲:如【普庵咒】【如来佛】【下凡尘】【五圣佛】【开坛唢呐】【观音调】【四合开经卷】【冥阳忏】等。

民间乐曲:如【小桃红】【傍妆台】【月月红】【南进宫】【山坡羊】【万年欢】【一枝梅】等。

第四章　音乐本体与演奏特色

第一节　音乐的构成要素

一、曲调来源

唢呐在中国乐器中算是"大器晚成"的器乐,要迅速发展就必须借鉴、吸收其他艺术形式。从目前的唢呐作品创作成果和发展形式来看,唢呐艺人已意识到借鉴的重要性,并做了大量的努力,在戏曲、民歌、说唱、歌舞等传统音乐以及其他器乐形式中吸收曲目和素材、演奏技巧,从而丰富了唢呐音乐的内容和形式,并逐渐将唢呐作品的创作难度加大,技巧难度加深,提高了唢呐的艺术水平。唢呐艺术的发展过程中,存在自身文化生态的两个方面"即作为人们行为方式的广义的文化方面和作为某类艺术形态的狭义的文化方面"[1],前者是唢呐依靠人类民俗的各种活动而存在,但其作为艺术文化本身需要不断从其他音乐形式中吸取养分而发展、壮大。从现有的唢呐曲目来看,其素材主要来源于声乐作品,分为以下三个方面。

[1] 刘勇.中国唢呐艺术研究[M].上海:上海音乐学院出版社,2005.

（一）唐宋词、曲及唐大曲的遗留素材

在一批古老的唢呐曲牌中，名称主要源于唐大曲以及唐宋的词牌，这些素材主要为声乐作品和器乐作品，声乐作品在逐渐发展过程中被唢呐所吸收，演变为后来早期的唢呐器乐曲，而原先的器乐作品也在被唢呐吸收的过程中存留下来，丰富了唢呐的曲库，常见的有：

唐大曲【甘州】【凉州】【万年欢】【迎仙客】【浪淘沙】【天下乐】【虞美人】【柳青娘】【六幺令】等。

唐词【杨柳枝】【万年欢】【满庭芳】等。

宋词【杨柳枝】【迎仙客】【万年欢】【满庭芳】【水龙吟】【豆叶黄】【唐头令】【点绛唇】【小桃红】【一枝花】【风入松】【剔银灯】等。

（二）吸收戏曲音乐中的素材

戏曲音乐自元代开始发展，在中国音乐发展史中具有举足轻重的地位，在其逐渐发展之时，也是唢呐初露头角的时候，给予唢呐音乐深厚的影响，一定程度上为唢呐艺术发展提供了一个好时机。唢呐音乐对戏曲音乐的吸收有不同的方式，主要方法为直接使用戏曲音乐和器乐曲牌，以及把曲牌中的曲调提取出来进行重新编曲。

1. 南北曲及其他戏曲音乐曲牌

唢呐流行时间稍晚于南北曲，南北曲是唢呐音乐模仿的对象。常见的北曲为【柳青娘】【天下乐】【迎仙客】【朝天子】【点绛唇】【六幺令】【八声甘州】【小桃红】【雁儿落】【哪吒令】【集贤宾】【油葫芦】【得胜令】【一枝花】【新水令】【粉蝶儿】【驻马听】【普天乐】【小拜门】【大拜门】等。

常见的南曲为【天下乐】【迎仙客】【五更转】【浪淘沙】【虞美人】【点绛唇】【六幺令】【满庭芳】【八声甘州】【小桃红】【集贤宾】【江儿水】【汉东山】【山坡羊】【傍妆台】【耍孩儿】【淘金令】【一枝花】等。

唢呐除了南北曲或是后来的昆曲外，还吸收了许多其他戏曲的曲牌内容。而唢呐与戏曲音乐发展也是相互受益，唢呐在戏曲声腔和剧种中担任主奏乐器，有时也充当重要伴奏乐器，凡是一些比较宏大的场面，例如升帐、点将、发兵、行军、打猎、演阵，以及出巡、迎送、设宴等，大多需要

不同的唢呐曲牌与之配合。这些曲牌中的一部分又同时被民间鼓吹乐使用，成为两者都通用的曲牌。在包括湖南在内的南方地区，由于曲牌体的戏曲多，戏曲曲牌转化为唢呐曲牌的情况更加普遍，甚至有的乐种的曲目几乎全部来自戏曲曲牌。如湖南的吹打乐种"公堂牌子"，所用的曲牌就与当地戏曲中"低腔""粗昆牌子"是一样的，所用乐器、乐队也都相同，只不过舞台上是戏曲音乐，搬到舞台下就是民间吹打音乐。这种方式的唢呐音乐，通常是运用于传统仪式中，配合仪式中的各个环节，承担气氛渲染的作用，但随着传统仪式逐渐不受重视，这些曲牌音乐传世的也所剩无几。

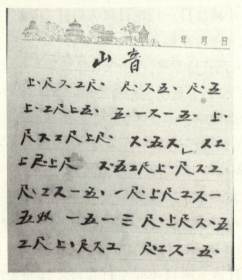

青山唢呐传曲《山音》（左都华供稿）

2. 提取戏曲素材创作新曲

主要是将戏曲中过门、伴奏音乐中精彩的素材进行提取，并通过新的方式进行整合、创新，赋予新的音乐器乐化，这是一种在全国大部分地区常见的做法。这类曲目，由于取材于群众所熟悉并喜爱的戏曲曲调，又经过艺人们多年来细心揣摩、精雕细琢，因而艺术性高、生命力强，往往是各地具有代表性的曲目，也常常是艺人们的看家曲目。

(三)借鉴其他音乐形式和体裁

不同的音乐形式和体裁对唢呐音乐的发展也有重要意义,也能从中获取非常丰富的资源。比如唢呐音乐曲目中有一部分是来自于明清时期的小曲,如【朝天子】【雁儿落】【江儿水】【山坡羊】【傍妆台】【耍孩儿】【到春来】【折桂令】【清江引】【一江风】【跨地风】等。小曲在明清时期非常流行,与唐诗、宋词、元曲有一定可比性,数量也非常可观。杨荫浏先生在《中国古代音乐史稿·下册》中,对明清时期刊行的几种曲集做了一个极不完全的统计,结果明代的小曲有 31 首,清代有 208 首,除去重复的 20 首,总共是 219 首。这类流行于当时的曲调,自然是唢呐模仿、借鉴的对象。

说唱音乐也是唢呐曲牌非常丰富的资源。中国唢呐的代表作【百鸟朝凤】,由任同祥演奏的版本,就是根据"坠子"曲调发展而来的。【百鸟朝凤】原是一首广泛流传于山东、河南、安徽、河北等地的民间小曲,由若干段河南风格的曲调和模拟的各种鸟叫声相互穿插构成。该曲不同的演奏者版本各不相同,任同祥所演奏的版本有部分曲调来源"坠子",分为快板乐和慢板乐,并通过演奏技巧将作品演奏更富有器乐化。

除此之外,唢呐音乐还从民歌曲调、其他吹管乐器音乐、舞蹈音乐中吸取了非常丰富的养料。

综合以上情况,我国的唢呐音乐在其发展的过程中,自始至终在吸取民族音乐的其他艺术形式,特别是声乐作品中优秀的素材。借助这些音乐在群众中的影响力,唢呐能够快速在中国传统艺术中占有一席之位。唢呐艺术发展至今,不仅要寻找新的素材来源,创新内容、技巧,使其能够继续发展,还要守住原先传统且优秀的音乐曲调,不让唢呐音乐在历史中消散。

二、调式调性

唢呐和其他乐器一样,有自己的调高和调名即宫调体系。但是从目前的相关理论研究发现,唢呐也有重实践、轻理论的弊端,唢呐艺人在日

常演奏和传承时"只能意会不能言传",能说个大概,却很难将其形成完善的理论体系。

(一)唢呐调名

唢呐的宫调体系主要指调名的命名原则、指法、律高、宫音位置、用调数量等要素,以及这些要素之间的相互关系。中国的唢呐派别很多,不同派别都有其独特之处,在调名的运用上也颇不统一,同一尺寸的唢呐有的调名相同,而音高不同;有的音高相同,调名又不一样。在湖南唢呐中,常用的调主要为:下乙字调,指法以筒音为do;乙字调,以1孔为do;上字调,以2孔为do;四合调,以3孔为do;小工调,以4孔为do;凡字调,以5孔为do;六字调,以6孔为do。其中下乙字调为最常用调。这些调名的命名方法各有不同,湖南唢呐以宫音孔位所应的工尺谱字命名。在这些调名中,并非所有调都会被经常用到,只有3~4种调为常用调,这种情况在全国较为普遍。

青山当地唢呐有着固定调名和调高,而其他乐器的调高是随唢呐的调而定。以湖南石鼓镇丧葬仪式中唢呐的调名为例,中国艺术研究院研究生张虹在相关研究中发现,仪式中多数情况是道士先起调,然后艺人根据道士的实际音高选择吹奏哪个调,这要求艺人熟悉多个调,并且经常和道士磨合。在实际操作中,艺人经常在道士演唱前演奏1~2个曲牌,已经给予道士一定音高提示和限定。由此可见,道士的调也并不是随性的,与唢呐宫调有一定关系。青山唢呐的艺人均使用工尺谱,宫调基本以宫音孔位所对应的工谱字命名,现将当地工尺谱字名所对应实际唱名排列如下:

工尺谱与实际唱名对照表[①]

工尺谱	合	四	一	上	尺	工	凡	六	五
实际唱名	Sol	La	Si	Do	Re	Mi	Fa	Sol	La

经过测音,常用公唢呐为E大调唢呐,以此类推,其孔音与调名对照

[①] 张虹.湖南石鼓镇丧葬仪式音乐研究[D].北京:中国艺术研究院,2010.

如下：

唢呐七个调名依次为一字调、小工调、四六音、上六音、正工调、凡字调、下六调。不同唢呐之间的组合与场所也有很重要的关系，特别是在定调上需相互配合。之前提到过公唢呐和母唢呐在合奏中最为常见，运用于多种场合。公唢呐和竹音子又叫"老配少"，一般用于送葬、打花鼓、快路鼓。双唢呐指的是二堂和小青，主要用于送葬、快开台、慢开台，演奏时鼻孔和嘴同吹，以【双点鼓】为代表。

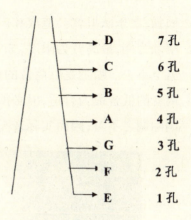

青山唢呐音孔与调名对照图①

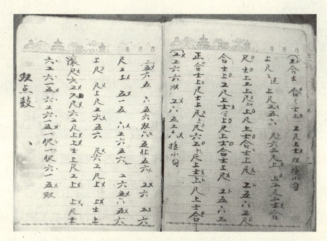

青山唢呐传曲《双点鼓》

（二）定调、转调

定调是唢呐在吹奏乐曲之前必须要确定的步骤，唢呐有不同的尺寸，国际调名也不同，并且唢呐的音域非常宽，若不定好调很容易导致音准无法统一。要按照曲调所需的音域选择乐器，不然就会在高、低声部上不丰满，即所谓高不成、低不就，那就只好上下借音吹奏了。如果一个人吹还

① 张虹.湖南石鼓镇丧葬仪式音乐研究[D].北京：中国艺术研究院，2010.

勉强,在乐队里就会造成和声转位,因此唢呐定调在乐队里十分重要。以唱歌为例,最高音为限度,如果调起高了,高音就上不去;起低了,低音也就下不去。唢呐是以筒音的低音为限度,以所要吹奏的曲调最低音作为筒音的低音最为合适,但必须和国际调名统一起来才正确,否则音域够了国际调名不对,因而实际音高也不对。

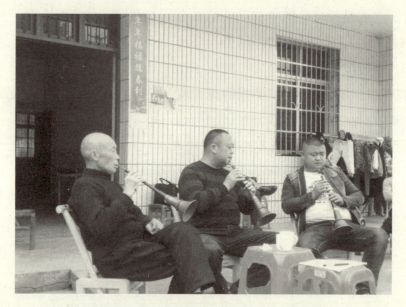

左克和(左)、左都华(中)、左露(右)准备演奏

在唢呐多形式的转调中可以发现,唢呐虽不属于西洋"十二平均律"乐器,但是它的音律与其有一定关系。然而由于它构造简单,如果遇到比较复杂的乐曲,快速而连续地出现变化音,它也是很难胜任的。不过,新型的加键改良唢呐可以解决这样的问题。

三、旋律指法

唢呐音乐的旋律发展方式与其他传统类别的音乐有许多异曲同工之处,作为一种独立发展的民间乐器,唢呐有其自身的生存方式和社会功用,这也导致了唢呐音乐在发展方式上的不同,形成唢呐独特之处。

（一）变奏

变奏是在一段基本音乐的基础上进行变化，是许多传统器乐音乐惯用的手法之一，主要是为了满足欣赏者和演奏者不愿重复欣赏同一音乐片段的审美心理。成为民间音乐中艺人们即兴演奏的重要手段，也是奠定民间音乐变奏结构的基本原则。

在很多地区，民间艺人把变奏视为比较艺技高低的方式，与自己水平相仿的艺人相比较时，一般不会说自己比别人强，而是表达为自己吹的乐曲比别人变得多，乐曲的变奏是艺人练习一生所追求的高度。在唢呐的实际应用中，有的音乐时间较长，有的比较短，这是由仪式的诸多要素影响的。有的曲牌比较短小，在较长的仪式中就要反复演奏。有的地方在迎亲的过程中，乐队要沿途一直演奏，其间当然可以换曲，但如果不适合换曲时，就要反复演奏下去。在经常反复的演奏中，考验了艺人的变奏能力，通常艺人为制造气氛而使出浑身解数才肯罢手。

在变奏中，青山唢呐主要运用以下两种方式。

1. 加花变奏

在旋律主要音周围加装饰音，使音乐变得更为华丽、丰富。这种方式最为常用，也是作为唢呐艺人的基本功之一。在学习唢呐音乐过程中，唢呐艺人要先学习"原曲"，而在实际演奏中不能单纯演奏"原曲"，必须有所变化，才能为听众所欣赏。加花的方法非常丰富，如何选择要视实际乐曲而定。一般来讲，节拍比较紧凑且速度较快的乐曲，可加的音就比较少，也不会改变原来的旋律框架；节拍比较疏松且速度较慢的乐曲，就可以加上比较多的音，有时还可以改变原旋律框架中的个别音，使旋律的风格发生较大的变化。加花变奏也是湘西唢呐民间音乐演奏创作中重复原则最常见的一种处理方法，在旋律骨干音不改变的基础之上，对原乐谱中的音符进行装饰性的变化；或者在旋律骨干音上运用技术技巧进行修饰和加强。湘西唢呐演奏中技巧的体现惯用手指的打音和颤音来进行变奏，这种指上的技巧运用到曲牌中，往往伴随着自由节奏的处理，另外结合强弱变化来达到音乐表现中的鲜明层次。

2. 移调指法变奏

由于在唢呐上任何形式的转调都会引起旋律的变化,所以移调也可被认为是变奏手法。湖南的【大开门一堂】、浙江的【将军令】等都是通过这种变奏完成。这些例子,都是指同一个人在同一次演奏中用不同的指法演奏同一支乐曲,构成连续移调。在连续移调时,需要采取某些手法(如"借字"等)将乐曲的每次出现连接起来,或通过某些手法体现出变体与母体之间的关系。

唢呐的变奏方式跟传统西方变奏手法不同之处在于:唢呐艺人的变奏是非常即兴的,没有必须遵循的变奏原则,特别是加花变奏,每一次演奏都会不一样。一种方式不会从头到尾贯穿始终,繁简程度也不会一致,两次演奏也不可能完全相同,可以从头开始,亦可以从中间开始。但有一条是肯定的,即全曲的板数不能变。

(二) 模仿

模仿可以分为严格模仿和自由模仿两种,可以运用在唢呐独奏单旋律中,也可运用于两只唢呐先后演奏中。严格模仿由于基本是对前一个乐句进行原样重复,音乐性格特性较为单一,故多出现在两支唢呐的交替演奏之中。自由模仿重点在于变化,可以是节奏模仿、音型模仿、局部模仿,使得音乐色彩较丰富、更加具有趣味性,在单人独奏和双人合奏中比较多见。模仿在两支唢呐之间时,遵循你繁我简的原则,各自先后充分展现独自的才能,轮流展现技术技巧,两个演奏者之间并没有主次之分。

(三) "鱼咬尾"

即两个短句之间的尾和头的音相同或呈向上、向下音阶连接关系,在音乐发展中具有乐音连绵不断、旋律前后衔接紧密的特点。青山唢呐音乐中的"鱼咬尾"在尾和

青山唢呐传承人莫柏槐
现场演奏(2016.3.19)

头还可能是八度的衔接,常伴随着演奏者同指异音、同音异指的技巧,并结合循环换气,使一个或几个曲牌一气呵成,完整、自然、热烈、欢快地连接在一起。

(四) 五出七拆

一些实践经验丰富的唢呐老艺人,还会通过另一种方式进行乐曲发展,即以一个曲牌作为母曲,通过"偏音倚正""屈调法""扬调法"等变化生成五个曲牌,再由这五个曲牌分别在唢呐七个不同调上、用不同指法上来演奏,最后可衍变成三十五个曲牌,因为唢呐的任何变化都会引起旋律的变调。湘西民间称这种发展乐曲的手法为"五出七拆"。在不同地域、不同学者所使用的名称会有所不同,但具体音乐发展手法是雷同的。

四、曲式结构

我国唢呐的曲式结构,从整体可分为三类:只曲、双曲、套曲。[①]

(一) 只曲

只曲是指音乐结构独立完整的乐曲,或者根据旋律变化发展而来的乐曲。我国的唢呐乐曲,大部分都是只曲结构,多在曲牌基础上不断加工衍变发展而成,因而内部较少有明显的段落,音乐材料的重复也较少见。但在实际演奏中,艺人们经常给只曲"穿靴戴帽",构成"头、身、尾"三个部分。有时加头,有时加尾,具体情况由艺人决定,逐渐地这些部分作为只曲中的附加部分,也形成不同类型:"身"型、"头、身"型、"身、尾"型、"头、身、尾"型。[②]

第一种,单独的只曲,是全国唢呐乐曲中最为常见的曲式结构,各地都在使用。如辽宁的【柳河吟】[③]。

[①] 刘勇. 中国唢呐艺术研究[M]. 上海:上海音乐学院出版社,2005.
[②] 刘勇. 中国唢呐艺术研究[M]. 上海:上海音乐学院出版社,2005.
[③] "中国曲艺音乐集成"全国编辑委员会,"中国曲艺音乐集成·辽宁卷"编辑委员会. 中国曲艺音乐集成·辽宁卷[M]. 北京:中国ISBN中心,2007.

谱例 【柳河吟】

柳 河 吟

赵尔岩 刘文全 袁国庆 演奏
王信威 记谱

$1=\flat E$

♩=82

$\frac{2}{4}$

6̲1̲ 6̲5̲	3 3	6̲6̲ 5̲3̲ 5̲3̲5̲	6̲1̲ 1·6̲	5̲3̲ 5̲6̲	1̲3̲̇
2̇ 3 7̲6̲5̲	6 -	5̲·6̲ 1̲3̲̇	2̲̇1̲ 6̲5̲	6̲1̲ 6̲1̲6̲5̲	3 -
6̲5̲ 3̲5̲3̲5̲	6̲1̲ 5̲6̲1̲	0 6̲·1̲	5̲3̲ 5̲3̲5̲	6̲1̲ 6̲1̲6̲5̲	
3̲5̲ 6̲1̲ 5̲3̲	2̲·3̲ 7̲6̲5̲	6̲1̲ 6̲1̲6̲5̲	3̲5̲ 6̲1̲ 5̲3̲	2̲·3̲ 5̲	
6̲·7̲2̲	2̲5̲ 3̲3̲	3̲6̲ 1̲2̲	3̲5̲3̲6̲ 7̲2̲	3·5̲	6̲1̲ 6̲1̲6̲5̲
3·5̲	6̲1̲ 6̲1̲6̲5̲	3̲3̲ 5̲3̲ 2̲	1̲·2̲ 3̲3̲	2̲3̲ 1̲7̲	6̲·1̲
6̲1̲6̲5̲ 3̲5̲3̲5̲	6̲·1̲	6̲1̲ 6̲1̲6̲5̲	3 -	6̲5̲ 3̲5̲3̲5̲	
6̲5̲ 6̲1̲	5̲3̲ 5̲6̲	1̲·2̲̇ 3̲̇3̲̇	2̲̇3̲̇ 1̲5̲	6 -	5̲·6̲ 1̲3̲̇
2̲̇1̲ 6̲5̲	6̲1̲ 6̲1̲6̲5̲	3 -	6̲5̲ 3̲5̲3̲5̲	6̲1̲ 5̲6̲1̲	6̲6̲·1̲
5̲3̲ 5̲3̲5̲	6̲1̲ 6̲1̲6̲5̲	3̲5̲ 6̲1̲ 5̲3̲	2̲·3̲ 7̲6̲5̲	6̲1̲ 6̲1̲6̲5̲	
3̲5̲ 6̲1̲ 5̲3̲	3̲5̲ 6̲1̲ 5̲3̲	2̲·3̲ 5̲	6̲·7̲2̲	2̲5̲ 3̲3̲	3̲6̲ 1̲2̲
3̲5̲3̲6̲ 7̲2̲	3 -	3 - ‖			

　　第二种,包括"引子"和"主要乐曲",这种类型在唢呐乐曲中也非常普遍。如河北的【阴阳凤】①。

① "中国民族民间器乐曲集成"全国编辑委员会,"中国民族民间器乐曲集成·河北卷"编辑委员会.中国民族民间器乐曲集成·河北卷[M].北京:中国ISBN中心,1995.

谱例 【阴阳风】

阴阳风

沙河市

[乐谱：简谱若干行，略]

第三种，"身、尾"型存在于部分地区的唢呐乐曲中，即具有"正身"和"尾巴"两项部分的只曲。例如辽宁的部分"大牌子曲"（如【鹧鸪】【小麦子】【蛤蟆令】等）和"锣板曲"，这类乐曲，尾部的长度有时要超过身体的长度。如辽宁的【反莱花】①。

谱例 【反莱花】

反 莱 花
（沈阳市）

1＝A（筒音作 5＝e¹）
背调
【身子】慢板

赵尔岩 周启英 演奏
郭允钦 郭成全 采录
郭允钦 记谱

[乐谱：简谱一行，略]

① "中国民族民间器乐曲集成"全国编辑委员会，"中国民族民间器乐曲集成·河北卷"编辑委员会.中国民族民间器乐曲集成·河北卷[M].北京：中国 ISBN 中心，1996.

第四章 音乐本体与演奏特色

第四种，"头、身、尾"型。这种类型包括了"引子""正身""尾声"三个部分，不常见。如辽宁的【西叠落】①。

① "中国民族民间乐曲集成"全国编辑委员会，"中国民族民间器乐曲集成·辽宁卷"编辑委员会. 中国民族民间器乐曲集成·辽宁卷[M]. 北京：中国ISBN中心，1996.

谱例 【西叠落】

西 叠 落
(鞍山市)

$1 = E$（筒音作 $\underset{\cdot}{5}$ = b）

背调

【引子】节拍自由

赵尔岩 周启英 演奏
郭允钦 郭成全 采录
郭允钦 记谱

第四章 音乐本体与演奏特色

(二) 双曲

双曲是指由两个部分连缀而成的乐曲。湖南的【正青合套】就是一种双曲。正指正板，即一板三眼；青指青板，即一板一眼。部分乐曲分正板、青板两种板式，演奏时先后连接，正板慢，青板快，构成对比。

谱例 【正青合套】[1]

正青合套
一江风（正板）
（浏阳市）

张定高　萧年水　黎建明　　
乘美　傅长润　陈耀　贺菊秋　演奏
任果明　记谱

①"中国民族民间器乐曲集成"全国编辑委员会，"中国民族民间器乐曲集成·湖南卷"编辑委员会. 中国民族民间器乐曲集成·湖南卷[M]. 北京：中国ISBN中心，1995.

\lbrace 2 5 3 2 | i̇ 2 3̇ 2̇ i̇ | i̇ - i̇ 2̇ | 3 5 2 - 3 5 |
冬 打 打 打 | 冬 打 打 打 冬 打 | 冬 打 打 打 | 冬　打 打 打 |

6·i̇ 6 5 | 3·5̇ 2 i̇ 7 | 6 - 5 6 5 3 | 2 - - - |
冬 打 打 打 | 冬 打 打 打 打 打 | 冬 打 打 0 打 | 0 冬 冬 冬 冬 冬 |

【合头】
3·5̇ 3 2 | i̇ 2̇ 3̇ i̇ | 2 - 6 5 | 6 i̇ 6 5 3 5 |
昌 - 内 退 | 且 退 农 退 | 昌 冬 0 得儿 | 昌 且 衣　且 |

6 - - - | 5·3̇ 2 3 | 6·i̇ 6 5 | 3·5̇ 3 2 i̇ 3 |
昌 冬 0 得儿 | 昌·且 衣 且 | 昌 且 昌 冬 | 内 且 衣　退 |

2 - i̇ 2̇ | 3 5 2 - 3 5 | 6·i̇ 6 5 | 3 5 2 3̇ i̇ 7 |
昌 冬 衣 昌 | 衣　昌 衣 八　| 打 且 昌 且 | 昌 且 衣　且 |

⁵6̂ - - - ‖
昌̂ - - - ‖

皂罗袍(青板)
(浏阳市)

张定高　萧年水　黎建明　演奏
乘美　傅长润　陈耀　贺菊秋
任果明　记谱

1 = D (唢呐筒音作2 = e¹)

快板 ♩=100

唢　呐 | 2/4 0 0 | 0　0 | 0 5 6 5 3 | 0 i̇ 6 i̇ |

【帽子】
锣鼓经 | 2/4 0 打打 | 昌 得儿 且 打 | 昌 且 此 且 昌 | 0 退 内 退 |

2 3 i̇ 0 2 | 3 6 5 i̇ | 2·5̇ 3 2 i̇ | 6 5 6 i̇ 5 |
且 退 昌 0 且 衣 退 | 且 退 昌 | 且·退 衣 退 | 昌 内 退 | 且　昌 |

```
‖: 3. 6  5 3 | 2 1  3 | 0 2    1 | 6 5 1 | 2 3  2 |
    昌 且 衣 且 | 昌且昌 | 0 且衣退 | 昌且昌 | 且退衣退 |

    1 —    | 5 3  5 | 6 5 3 2 | 1 6 1 2 3 | 1 —  |
    昌冬0得儿 | 昌 且衣且 | 昌 且 昌 | 且.退衣退 | 昌冬0得儿 |

    3 2 3  5 | 6 5 3 | 1 6  | 2 1   | 2 1 2 3 | 1 |
    昌  内退  | 且退昌 | 且退衣退 | 昌打衣昌 | 衣昌 衣八 |

    2 1 6 1 | 0 5 3 2 | 1 — :‖
    打且昌且 | 昌且衣且 | 昌 — ‖
```

在双曲的基础上,整体反复则是它的变体。如 A,B,A1,B1,A2,B2 等。还有一种最为常用的变体是一个曲牌反复结束后再进行另一个曲牌的反复。如 A1,A2,A3…B1,B2,B3…。

(三) 套曲

套曲是指三首以上(含三首)曲牌按照严格的程式或一定的布局要求组合而成的乐曲。我国唢呐音乐中的套曲按照民间的传承,可分为整套(又叫"正套")和散套两大类。

整套指按照严格的程式构成的套曲。这种套曲通常按照"头""身""尾"三部性结构思维构成,其"身"是乐曲的主体部分,具有严格的程式和技术规范,"身"和"尾"的衔接也具有一定规则。速度一般为先慢后快。

整套又分为两类:第一类曲式不仅结构严谨,而且为某类体裁的乐曲所共用,因而具有曲式模式的意义。例如湖南"夜鼓牌子"中的"鸣萧牌子",就有着规范的联套模式。其基本结构是:

【大开门】—陪句子—滚龙—陪句子—正龙—陪句子—滚龙—【大开门】。

在模式中,【大开门】的曲牌是固定来作为头和尾,中间的其他部分,每曲所采用的曲牌都不同。"滚龙"是一个曲牌原形,一板一眼;"正龙"

是它的板式变奏,一板三眼。每曲中可有一个滚龙及其正龙,也可有两个或三个,但最后一个滚龙通常不再有正龙而直接接【大开门】结束。陪句子是中间的对比性过渡段落。如湖南的【隔山音】①。

谱例 【隔山音】

隔 山 音

(湘乡市)

颜建民 刘新民 刘岳权 刘岳桥 演奏
刘国建 记谱

① "中国民族民间器乐曲集成"全国编辑委员会,"中国民族民间器乐曲集成·湖南卷"编辑委员会.中国民族民间器乐曲集成·湖南卷[M].北京:中国ISBN中心,1996.

第四章 音乐本体与演奏特色

【滚龙】快板 ♩=100

| 5 - - - ‖ 2/4 0 0 | 0 0 0 6 ‖: 1. 2 3 5 |
| 昌 冬 冬 冬 冬 冬 0 ‖ 2/4 0 冬 | 冬 冬 昌 昌. ‖: 此 当 冬 |

渐快

| 2. 3 2 | 1 5 6. 5 | 1. 2 3 5 | 2. 3 |
| 此 冬 当 | 此 冬 当 冬 | 此 当 | 此 冬 冬 当 冬 | 此 冬 当 |

| 2. 3 1 5 | 6. 5 | 2. 6 | 1 3 2 1 6. 5 |
| 此 冬 冬 当 冬 | 此 冬 当 | 此 当 冬 | 此 冬 当 冬 | 此 |

| 6 1 5 5 | 6. 5 | 1. 2 3 5 | 2 1. 2 | 5 6 5 |
| 此 冬 当 冬 | 此 冬 当 | 此 冬 冬 当 冬 | 此 当 冬 | 此 冬 |

| 5 3 2 1 | 2 1 2 5 | 3. 2 1. 2 3 5 | 2 1 5 |
| 此 冬 当 冬 | 此 当 冬 | 此 冬 当 | 此 冬 冬 当 冬 | 此 冬 当 冬 |

| 6. 1 5. 6 | 2 1 | 6. 1 5. 6 | 2 1 | 6. 1 |
| 此 当 | 此 冬 冬 当 冬 | 此 当 | 此 冬 冬 当 冬 | 此 当 冬 |

0 1	0 1	0 1 1	0 1 0 1	0 1 0 1	0 1 0 1
6 0	6 0	6 0	6 0 6 0	6 0 6 0	6 0 6 0
此 当 冬	此 当 冬	此 当	此 冬 当 冬	此 冬 当 冬	此 冬 当 冬

♩=105

| 1. | 6. 5 6 1 | 2 1 2 | 5. 2 3 2 | 1. 2 3 5 | 2 1. 5 |
| 此 冬 当 冬 | 此 冬 当 | 此 冬 当 | 此 冬 冬 当 冬 | 此 当 冬 |

2. 渐慢

| 6. 5 ‖ 5. 2 3 2 | 1. 2 3 5 | 2. 3 1 5 | 6 - |
| 此 冬 当 ‖ 此 当 冬 | 此 冬 当 冬 | 此 冬 冬 冬 | 昌 冬 冬 0 |

第四章　音乐本体与演奏特色

第二类套曲的结构非常严谨、完整，无法适用于其他乐曲，在该乐种中不具备曲式的意义。这类套曲音乐存在于湖北、浙江、广东等地。

散套，是相对整套而言。它与整套的最大区别，是其曲式结构既不具有模式意义，自身也不具有整套那样的严密性。部分散套虽然也是按照"头""身""尾"三部性结构组成，但其"身"的部分没有典型的框架，因而具有较强的可塑性，在即兴演奏中可以有所增删；有的则可以按照板式、速度等要求随意选择一些曲牌。有的乐曲的"身"部已没有主体的意义，而只是时间进程中的一个阶段。有些已划分不出明显的头、身、尾。

南方许多地方的乐曲采用旋律与锣鼓牌子并行的主体,如湖南"公堂牌子"中的许多套曲,唢呐与打击乐器同时各奏各的牌子,形成你疏我密的互补关系,曲牌之间的间歇,正好由打击乐器来填充。

此外,青山唢呐中夜鼓牌子的长行类子也属于散套曲,由【大过场】与【放牌】连接,中间连接着若干段落,段与段之间用鼓点连接,但无起承关系。

五、曲牌内容

青山唢呐艺术根据其历史渊源、曲牌结构和表现功能分为夜鼓牌子、路鼓牌子和堂牌子三种。

(一) 夜鼓牌子

青山唢呐中专用于丧葬的器乐曲牌,分为明色类子和长行类子。由仪式第二天晚上的夜唢呐乐班演奏。在当地石鼓镇中,"闹丧""唱夜歌"尤为盛行,夜鼓牌子因此而得名。夜鼓牌子作为湖南境内鸣箫牌子中的一种,在前文中属于整套曲的曲式结构。关于其来源,现在的大多数艺人所知甚少,《中国民族民间器乐曲集成》记载着两种不同的说法:

双峰一带艺人传为清中叶曾国藩的湘军转战江、淮时,因军中的吹鼓手吸收了江南吹打曲牌逐渐演变而成。清同治年间,活跃于湘乡、双峰一带的吹打乐班"春和班",曾担任过曾国藩毅勇侯府的仪仗队。今已下传四代,皆以吹奏鸣箫牌子而闻名。衡山、衡东艺人则认为源于道教,是道人散居民间而传存的曲牌。衡东县吴集镇老道士郭岳高保存有祖公的清雍正四年(1726)《登坛科》经书抄本,扉页上记载着:"祖师龙养元传徒郭月潭,自明宣德丙午年(1426),在江西龙虎山开坛兴教,后迁衡邑,至今二十四代即习鼓牌子音乐,帮教不请外人。"[1]

[1] "中国民族民间器乐曲集成"全国编辑委员会,"中国民族民间器乐曲集成·湖南卷"编辑委员会.中国民族民间器乐曲集成·湖南卷[M].北京:中国ISBN中心,1995.

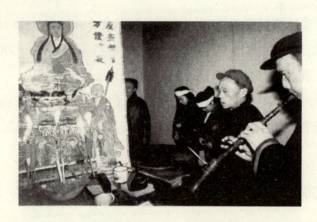

演奏鸣箫牌子　刘益民摄

夜鼓牌子保留了大量曲牌,其中长行类子曲牌略少,最为著名的为【哭懵懂】【对角飞】,另外还有【满天飞】【大伍队】【小开门】【万年吹】等。明色类子曲牌比较丰富,其中有十鼓、十音之说,目前所会之人已很少,有【唱音子】【凤凰音】【单点鼓】【双点鼓】【三点鼓】【四点鼓】【锣边鼓】【九槌鼓】【乔鼓】【雁鹅上滩】【桥鼓】【锣边鼓】【竹音子】【双鹅上摊】【凤吹荷叶】【节节高】【促蒙子】【东调子】【隔山音】【相思音】【大五对】【工字大套】【凡字大套】【满天飞】【上山虎】【下山虎】【五翻放鹅】【东调点鼓】【大开门】【小生音】等。

谱例　【对角飞】[①]

对 角 飞

（双峰县）

1=F　（唢呐筒音作1=f）

王效益,等　演奏
钟志初　　　采录
陈耍良　　　记谱

| 唢呐 | 廿 0 | 2 - | - - | tr 3 - | - - |
| 锣鼓经 | 廿 冬冬 此 | 冬冬冬冬 | 此当 此当 | 此当 此当 | 此当 此当 |

① "中国民族民间器乐曲集成"全国编辑委员会,"中国民族民间器乐曲集成·湖南卷"编辑委员会.中国民族民间器乐曲集成·湖南卷[M].北京:中国ISBN中心,1996.

第四章 音乐本体与演奏特色

非遗保护与青山唢呐研究　　088

第四章 音乐本体与演奏特色

```
| 6·5 3  5   6 5 3 5  6 5 6 | ⁶6 -  -  0 |
  此 此冬冬冬 此冬冬冬 此且此且 此打打 打打打打 打打

| 1·6 1 2 3 5 2 3 2 1 5 | 6 3 5 3 5 6 5 6 1 |
  当  打      打 打      当 打      打   打

| 2 2 6 5 1·6 1 2 | 3·2 3 5 2 5·6 5 1 |
  当 打     打   打   打 打    打    打

| 2·1 2 3 5 2 3 5 2 1 5 | 6·5 6 2̇ 1̇ 2̇ 1̇ 6 |
  当  打       打 打    当 打     打  打

| 5·3 2 2 3 5 2 3 5 1̇ 6 | 5 - - - |
  此  打 打    打      此打打 打打打打 打打 0

| 5·6 5 6 2 3 2 3 5 | 6 1̇ 6 1̇ 5 2 3 2 3 5 |
  当  打    打打打    当 打       打打打

| 6·3 5 3 5 6 5 6 1 | 2 1 2   3 5 2 3 2 1 5 |
  此 打    打打打    当  打 0 打 0 打打

| 6·5 6 5 6 1 2 3 2 1 6 1 2 3 | 1·2 1 6 5·2 3 5 |
  当 打打打打    打    打       当 打打 打 打

| 6·3 5 3 5 6 5 6 1 | 2 1 2 3 5 2 3 2 1 5 |
  当 打    打打打打 此  打 打打打

| 6·5 6 5 6 1 2 3 2 1 6 1 2 3 | 1·2 1 6 5 2 3 5 |
  当 打    打 打  打打打打 当 0 0 0

| 6 5 6 2̇ 1̇ 2̇ 1̇ 6 | 5·6 5 6 2 3·2 3 5 | 6·5 6 2̇ 1̇ 2̇ 1̇ 6 |
  此 0 0 0    0  0 0 0   当 0  0  0
```

(二) 路鼓牌子

路鼓牌子广泛流行于湖南各地,称作路鼓子或路边调子,有快路鼓子(又称快开台)、慢路鼓子(又称慢开台)两种,曲牌来源于当地的民间小

调、花鼓灯、地方戏曲、传统乐曲等。它以唢呐和锣鼓的组合为主,多在行进时演奏,用于民间节日喜庆、红白喜事、风俗礼仪等民俗。慢路鼓用单槌演奏,【十一槌】起曲和断句,两支唢呐齐吹,也可加入其他吹管乐器和弦索乐器演奏,旋律悠扬华彩,速度较慢;快路鼓用双槌演奏,唢呐用"三呐子"配"大唢呐",俗称"老配少",曲前加【打引】【挑五槌】起曲,用五槌断句,长槌结束乐曲,旋律花俏、欢快、热烈,动感性强,速度较快。在丧礼中送祭、送葬时使用慢路鼓子,当地人常常用不同类型的吹打乐来指代乐班,直接称乐班为快开台或慢开台,突出了曲牌的不同类型,简洁明了。

路鼓牌子较为丰富,有【十打】【采莲】【游垅】【讨学钱】【捡菌子】【起程调】【卖杂货】【启程调】【大放羊】【小花鼓】【双采莲】【起程调】【送表妹】【叹四景】【四平调】【十杯酒】【闹新春】【闹台子】【闹书房】【照镜子】【蝴蝶歌】【蔡驼子回门】【书房镖叔】等。

谱例 【蔡驼子回门】[①]

蔡驼子回门

(湘潭县)

左元和 陈逸安 莫菊芳 陈训生
罗　俊 陈林生 左克和,等　演奏
罗　俊　记谱

1=C (三呐子筒音作3=e¹)

[①] "中国民族民间器乐曲集成"全国编辑委员会,"中国民族民间器乐曲集成·湖南卷"编辑委员会.中国民族民间器乐曲集成·湖南卷[M].北京:中国ISBN中心,1996.

说明：此曲用于玩灯喜庆等场合。

慢路鼓子有【十转】【十送】【思良】【神调】【闹五更】【反五更】【老五更】【海十杯】【翻十杯】【送表妹】【接姐姐】【瓜子红】【哥哥送表妹】【杨柳青】【杨柳松】【洗菜心】【石伢子接姐姐】【叹四季】等。

谱例 【反五更】①

反 五 更

（湘潭县）

陈光同　左元和　陈逸安　朱梅江
莫菊芳　陈训生　罗　俊　陈林生　左克和　演奏
罗　俊　记谱

① 湖南省文化厅. 湖南民族民间器乐曲集成[M]. 长沙：湖南文艺出版社，2010.

这是一个工尺谱/简谱页面，难以完整转录为markdown。以下为主要文字标记：

【慢挑槌】

【慢挑槌】

【挑五槌】

第四章 音乐本体与演奏特色

$|\ 0\ 0\ 0\ 3\ |\ 5\ \underline{35}\ \underline{65}\ |\ \dot{3}\ \underline{\dot{3}\dot{5}}\ \underline{\dot{2}\dot{1}}\ \underline{\dot{2}\dot{3}}\ |\ 5\ \underline{5\dot{1}}\ \underline{6\dot{1}}\ \underline{65}\ |$
昌 — 当 — ｜且 — 当 — ｜且 — 冬 冬 ｜昌 当 冬 且 当 ｜

$|\ \dot{3}\ \underline{5\dot{3}}\ \underline{\dot{5}\dot{3}}\ \underline{\dot{3}\dot{2}}\ |\ \dot{1}\ \underline{6}\ \underline{6\dot{1}}\ \underline{6\dot{1}\dot{2}}\ |\ \dot{3}\ \underline{\dot{3}6}\ \underline{\dot{5}6}\ \underline{\dot{5}\dot{3}}\ |$
昌 — 当 — ｜且 — 当 — ｜且 — 冬 冬 ｜

$|\ \dot{2}\ \dot{3}\ \underline{\dot{2}\dot{1}}\ \underline{65}\ \underline{6\dot{1}}\ |\ \dot{2}\cdot\ \underline{\dot{1}}\ \underline{\dot{2}\dot{1}}\ \underline{\dot{2}\dot{3}}\ |\ \dot{1}\ \underline{6\dot{1}}\ \underline{6\dot{1}}\ \underline{\dot{1}\dot{2}}\ |$
昌 当 冬 且 当 ｜昌 — 当 — ｜且 — 当 — ｜

$|\ \dot{3}\ \underline{\dot{3}6}\ \underline{5\dot{6}}\ \underline{5\dot{3}}\ |\ \underline{\dot{2}\dot{3}}\ \underline{\dot{2}\dot{1}}\ \underline{65}\ \underline{6\dot{1}}\ |\ \dot{2}\cdot\ \underline{\dot{1}}\ \underline{\dot{2}\dot{1}}\ \underline{\dot{2}\dot{3}}\ |$
且 — 冬 冬 ｜昌 当 冬 且 当 ｜昌 — 当 — ｜

$|\ \underline{5\cdot\ 6}\ 3\ \underline{36}\ |\ \underline{5\ 3}\ \underline{5\ 6}\ \underline{\dot{1}\ \dot{3}\dot{2}\dot{1}}\ |\ \underline{6\cdot\ 5}\ \underline{3\ 5}\ \underline{6\dot{1}}\ 5\ |$
且 — 冬 冬 ｜昌 当 冬 且 当 ｜昌. — 当. 冬 冬 ｜

$|\ 6\ -\ -\ -\ |\ 0\ 0\ 0\ 0\ |\ 0\ 0\ 0\ 0\ |\ 0\ 0\ 0\ 0\ |\ 0\ 0\ 0\ 0\ |$
【挑五槌】
内 — 当. 冬 冬 ｜内 当 内 当 ｜昌 当 昌 当 冬 冬 ｜内 当 昌 当 冬 ｜内 昌 内 当 ｜

$|\ 0\ 0\ 0\ \underline{6\dot{1}}\ |\ \underline{\dot{2}\cdot\ \dot{1}}\ \underline{3\ 53}\ |\ \underline{2\ 35}\ \underline{23}\ \underline{2\dot{1}}\ |\ 6\cdot\ \underline{5\ 3}\ \underline{2\ 35}\ |$
昌 — 当 — ｜且 — 当 — ｜且 — 冬 冬 ｜昌 当 冬 且 当 ｜

$|\ \underline{6\ 5}\ \underline{6\ 5}\ \underline{6\dot{1}}\ |\ \underline{\dot{2}\ 3\ 5\dot{1}}\ \underline{5\ 6\dot{1}}\ |\ \underline{\dot{2}\dot{1}}\ \underline{\dot{3}\dot{2}}\ \underline{\dot{1}\dot{2}\dot{3}}\ |$
且 — 当 — ｜且 — 当 — ｜且 — 冬 冬 ｜

$|\ \underline{5\ 3}\ \underline{5\ 6}\ \underline{\dot{2}\dot{1}}\ 3\ |\ \underline{5\ 6\dot{1}}\ \underline{5\ 65}\ 3\ |\ \underline{\dot{2}\ \dot{2}\dot{3}}\ \underline{\dot{1}\ 6\dot{1}\dot{2}}\ |$
昌 当 冬 且 当 ｜昌 — 当 — ｜且 — 冬 冬 ｜

$|\ \dot{3}\ \underline{5\ 6}\ \underline{\dot{3}5}\ \underline{3\ 2}\ |\ \dot{1}\cdot\ \underline{65}\ \underline{356}\ |\ \dot{1}\cdot\ \underline{\dot{2}}\ \underline{35\dot{1}}\ \underline{6\dot{1}\dot{2}}\ |$
昌 当 冬 且 当 ｜昌 — 当. 冬 冬 ｜内 — 当. 冬 冬 ｜

$|\ \dot{1}\ -\ -\ -\ |\ 0\ 0\ 0\ 0\ |\ 0\ 0\ 0\ 0\ |\ 0\ 0\ 0\ 0\ |\ 0\ 0\ 0\ \underline{35}\ |$
内 当 内 当 ｜昌 当 昌 当 ｜内 当 昌 当 ｜内 昌 内 当 ｜昌 — 当 — ｜

说明：① 二唢呐筒音作 3 = g，低胡定弦 3 7 = G d；② 其他乐器与唢呐同步演奏；③ 用于玩龙灯等喜庆场合。

(三) 堂牌子

堂牌子民间俗称坐堂牌子、坐乐、坐堂、大乐等，是与民间戏曲通用的一种吹打乐形式，分套曲（艺人称一堂牌子）和散牌子。堂牌子既可曲牌连套使用，又可单独演奏，或放置套曲中间作为连接段落，如道场中的"打开头"便是以曲牌连接成套的形式演奏，具有一定程式性。

民间最为普及的是【九腔】一堂和【粉蝶】一堂，【九腔】即是【新水

令】一堂,民间艺人把九支曲牌组合成套,约定俗成称为【九腔】,曲牌是【新水令】【步步娇】【折桂令】【雁儿落】【侥侥令】【收江南】【园林好】【沽美酒】【清江引】。

散牌子又称杂牌子、番牌子,是可以单独演奏、不成套的单支曲牌,如【得胜令】【哭皇天】【月月红】【耍孩儿】等。除此之外还有【三炮】【四门净】【四季青】【红绣鞋】【长锤子】【扯不通】【普天乐】【昆榆松】【万岁锣鼓】等。

总而言之,青山唢呐曲牌资源非常丰富,并且使用非常规范,在不同的场合曲牌用法和内容都有讲究。由此看出,唢呐艺人对乐曲复杂曲式结构的掌握炉火纯青,这也是唢呐艺人在习艺时需要花费更多的时间和精力要求学习的内容。这些曲牌的形成和积累,是世世代代唢呐艺人智慧的结晶,也是中华传统音乐文化中的重要组成部分。

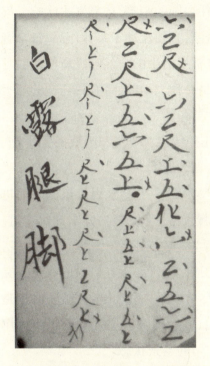

青山唢呐传谱《白露腿脚》(左都华供稿)

第二节　唢呐的表演技术

一、吹奏技巧

唢呐是我国吹管乐器中非常有代表性的一种,历史久远,表演力强,涉及范围广,深受我国各地区、各民族人民的喜爱。唢呐通过丰富的技巧

变化,使音色变化丰富,加上声音高亢、嘹亮,不仅能够表现刚毅强劲粗犷的雄壮之情,又可以表达细腻柔情且委婉的阴柔之美。唢呐艺人为了使唢呐有更多的表现力,必须学习基本演奏技能。

(一)气息运用

唢呐是一种双簧型乐器,靠唇去包住扁圆的哨嘴,依靠气去吹响。气息对于学习唢呐的人来说如同生命的血液,必须流动于每首作品、每个音符之间。演奏唢呐时的呼吸和人体在日常生活中的自然呼吸所使用的呼吸方法还是不同的,唢呐演奏中的呼吸是一种主动的、带有技巧性的呼吸行为,需要有意识地控制吸气和呼气,主要包括气流的缓急和量的大小。

唢呐的呼吸概括起来主要有以下几种特点:呼气和吸气时间平衡、有意识地进行、需要运用长时间肌肉运动、利用口腔呼吸。在正常呼吸中,一般呼、吸的时间较为均匀,但是在唢呐演奏中要求用最短的时间进行吸气,并且尽量能够延续最长的时间慢慢呼气,使唢呐音乐旋律连贯。而这种呼吸非常明显是人为有意识的行为,要控制气流缓急、气量多少,并依靠口腔肌肉长时间控制,因为在演奏时,吸气必须在短时间内迅速完成,使人体的呼吸肌肉组织的活动范围尽可能最大,呼出的气流则必须是在一定的压力下,持久、均匀地从肺排出,并根据吸入空气量的多少使用整个肺活量,呼吸肌肉组织处于持久、均匀的紧张状态。

1. 循环呼吸法

唢呐循环换气演奏技巧的产生,是从民间礼俗演奏的需要起源的,唢呐艺术的发展,也是基于民间礼俗才得以产生和发展起来的。唢呐的循环换气技巧,一般用于葬礼的"坐棚"演奏,是乡间丧葬礼节中的一种仪式。在唢呐整个吹奏过程中,乐手会在演奏时进行换气,并且还有用鼻孔部分吹唢呐的技能展示。循环换气,是在近十几年里演奏家运用的一种技能,它的难度要高于长音循环换气,但使用率不及长音循环换气。这种技巧的原理在于:换气前,咽部向下扩张,下胯下沉,尽量让口腔打开有足够的腔体填充更多的空气;用舌头推动腔体内空气向外排挤,带动哨片发音,同时鼻子开始往里吸气深至丹田,之后再用正常的吹气接替口腔压

气,这样形成一次接着一次气息不断的吹奏方法。

青山唢呐表演场景(2016.3.19)

2. 气滑音

气滑音就是在滑音中利用气息达到一种效果。吹奏滑音时要求手指动作要迅速,不能出现音阶级进的情况,要保持连贯和圆滑。滑音在合奏中不可乱加,否则会起破坏作用,要按乐曲的需要而定。滑音是唢呐吹奏中较为常用的技巧,它和弦乐器上的抹音相类似,因此也称上滑为"上抹"、下滑为"下压",就是两个音之间上下的过渡。吹奏滑音时,必须是气、指、口三者紧密配合,上滑时,手指由下边的根音依次按到(开眼)所需之音高,同时双唇逐渐扣紧哨片并加大气量,但不要有棱角,上滑音就能吹奏出来了。吹奏下滑音,手指由上边的冠音依次按闭到所需音的音孔,双唇的力度和用气都随之逐渐减少,下滑音就吹奏出来了。

3. 气颤音

气颤音是依靠腹肌和横膈膜上下有节奏地颤动,使吹奏出的音有规律的震动感。气颤音的效果如同弦乐器中的揉弦。气颤音多用在长音上,不同的需要用不同幅度、不同力度的颤音。在吹奏欢快的曲调时,要用幅度小、速度快的颤音;吹奏悲伤、较慢的曲调时,要用幅度较大的颤

音。不同颤音会在不同风格乐曲中呈现。所谓上颤音是颤音往基音上方波动;下颤音是颤音往基音下方波动;后颤音是先奏出基音,然后再颤动。

4. 气吐音

气吐音是在吹奏的状态下,通过舌的后缩和前推动作,迅速而敏捷地将口内之气喷动哨片,使唢呐发出仿如吐音的断音效果。由于气吐音略带下滑,因此运用气吐音会给乐曲增加欢快、和谐之感,一般多用于中快速乐曲中的一两小节内连用。常用于模仿笑声。

5. 气断音

气断音类似于气吐音,它所带滑音不明显,而且是用腹腔之气吹奏。双吐音中有个"苦"音,是利用小舌头控制喉头开闭使这个苦音连续发声,用上颚吐出的气,断续地喷动哨片振动,使唢呐发出一种"苦苦"的音响效果。

6. 气喷音

用腹腔强烈的气息,迅猛地喷动轻含在嘴里的哨片,两腮放松双层一张一合,唢呐就会发出一种大笑声,一般不用上把虚孔,音能高低变化,在中音唢呐上模仿人的笑声及咔戏中的多种笑声均用此法。

青山唢呐表演场景(2016.3.19)

7. 喉音

喉音没有音高,而咔腔则要求嗓音和咔哨要发出同度音高,因咔戏有

角色不同,所以要求吹奏者也要有大小嗓之别。唢呐上的喉音只能起到帮助哨片振动的作用。为了表观情感,除了加大气息平吹的力度外,有时还要加上嗓音帮助哨片的振动,使喉音和唢呐音结合在一起发出一种特殊的音响。用喉舌奏法演奏京戏中的花脸唱腔就比较形象。

(二)手指技巧

唢呐在民间称为"手上功夫"。指法直接关系着旋律的连贯流畅、乐曲情绪的表现。手指的灵活运用有助于舌和指的配合,反之,则必然会影响到演奏的效果以及技巧的充分发挥。因此,指法在唢呐演奏中占有重要的地位,不可忽视。在唢呐的高八度和低八度吹奏中,指法都是一样的,筒音和第一孔音的中音,一般多用上把位(第七、八音孔),但有时由于乐曲的要求和指法的方便,也可用下把位(筒音和第一音孔)。下把位在音准控制上较有难度,所以初学者一般先用上把位。手指在运用中,无论发哪个音,一般至少有三个以上的手指(分配在左右手上下把位)附着于杆壁,使唢呐保持一定的平衡稳定状态,有利于手指的灵活运用。

1. 剁音

剁音是笛子的常用技巧,也有把它应用到唢呐上的。在吹奏本音时,迅速按闭装饰音到本音之间的各音孔,气息一定要控制适当,否则回到本音时容易音不准。

2. 颠指

颠指技巧是为了让乐曲更为活泼,其方法主要是手指有弹性的按音孔,指根用力,指尖要松弛,使手指在音孔上有弹性的颠动,方可奏出指颠音来。多用于主音上的三度按音孔的手指颠奏,偶尔也用于主音上二度颠奏。它的效果是由一个音变为两个音,三吐柔和比单吐灵巧,给人以有连线的短奏之感。

3. 指颤音

运用指颤音时,手指要放松,抬指亦不可过高,以免影响指颤的速度。指颤音分长颤、短颤、二度颤、多度颤、快颤和慢颤等。手指要达到运用自如,要按乐曲风格的不同要求而选用。

（1）二度指颤：在吹奏本音时，手指迅速将其相邻上一音孔有节奏地连续开闭。

（2）三度指颤：一般吹奏本音时，相隔一孔指颤，主要运用于蒙古族风格乐曲的演奏。

（3）本指颤：在吹奏本音时，手指在本孔上迅速颤动，制造双音的效果。

（4）固定指颤："柏木杆"唢呐，吹奏下数第一孔音时，要按闭第二孔和第三孔，虽然只是相隔一孔，但因唢呐的风格不同，它们属二度指颤，很有特色。

（5）双指颤音：大、中唢呐，吹奏上把音时，用下把中指、食指交替打动，发出仿如敲击之声，别具风格。在第五孔虚按时，双指音的效果更佳。

4. 扣音

吹奏本音时，本音以下各音孔同时迅速地扣一下，加强本音力度，节奏也就更明显了；同时也起到了断音的作用。常用于乐句的第一个音上。特别是在吹奏切分音时，就需要使用扣音。

5. 滚指

这种技巧多用于第八孔，如果筒音做"6（下着重号）"的指法，第八孔是"7（下着重号）"，从第七孔"6"音滑至第八孔"i"音时，第八孔的"7"音不要，而是第八孔变成"i"音，演奏时将按第八孔的手指往下逐渐翻滚，离开音孔，在手指做翻滚动作的同时上牙要挨紧哨片根部，使第八孔的"7"上升为"i"音，由"i"音再滑到"6"音时，将手指逐渐往回滚动（也就是将第八孔逐渐按闭），牙同时逐渐离开哨片，即可奏出滚指效果。

6. 指滑音

本音的特点是吹奏时手指急速而有顺序地按闭（即下滑）或拍起（上滑），许多民间乐曲在吹奏指滑音时，手指几乎是同时抬起或下压（按闭）一带而过，形成一种特殊快滑音，很有特色。

7. 飞指音

唢呐手指的微小变化能使整个吹奏风格发生变异，变化十分复杂。

因此即使是同一件乐器,不同人的演奏就会产生不同的演奏效果。只有通过长时间的不断实践,才能找到更多的新发现。

8. 借孔音

借孔音,是指吹奏某一音阶时,不在原音孔发音,而是通过气息的控制,在原音孔的上方或下方得音。在长期的吹奏实践中,艺人们形成了特有的吹奏风格:柔和、质朴,类似戏曲唱腔。此指法一般哨片较大较硬,属于"线捆哨"。缺点是音准较差,不易吹快速旋律和吐音。

9. 箫音

箫音指法是以优美、暗淡的音色,类似箫的吹奏而得名。方法是吹奏某一音孔时,关闭其以下全部音孔或大部分音孔,以气息的高控制以保证音准。

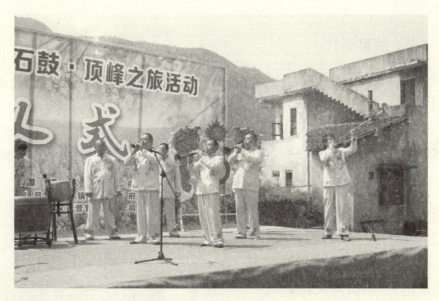

青山唢呐表演场景(2016.3.19)

此外筒音指法也是一种典型的保留指法运用方法。以上是按 sol 的指法讲保留指,若换了指法,由于音阶音程发生了变化,所以保留指也随之发生变化。如 sol 的指法,奏 fa 时,第五音孔为保留指;la 指法奏 fa 时,第四音孔变成了保留指等。通过以上叙述可以看出,正确地运用保留

指,确实有助于手指的灵活运用、技巧的充分发挥、音高的准确控制和乐曲的情感表现。

(三) 牙的技巧

1. 牙滑音

演奏时手指和牙要紧密配合;气且要稍加增大,从第 1 孔滑到第七孔时较多,如吹 D 调乐曲,需要由"5"至"i"的四度滑奏,可用牙滑音演奏。演奏时七、八孔同时揿起,上牙紧挨哨的根部,手指作担压状按孔,牙快速离开哨片,可演奏出牙滑音。

2. 牙抖音

演奏牙抖音时要富有激情、奏出细腻的特色。要用上下牙同时向哨片根部抖动,口形不易过紧。奏出效果要使长音碎断。一般多用于模拟戏曲唱腔。

二、演奏形式

唢呐既是独奏乐器,又是合奏乐器,因此,唢呐的演奏形式分为独奏和合奏两类。

(一) 独奏

独奏是唢呐普遍的表演形式,包括一支唢呐演奏的独奏形式和以唢呐为主加有乐器伴奏的独奏形式,演奏姿势坐立均可。表演场合也较随意,可在家中炕头、田间地头、晚会大赛等地点独奏。独奏一般使用大、小两种木杆唢呐。唢呐独奏时,在曲目的选取上没有严格的要求,传统上红事、白事的唢呐曲牌和现代创作的新曲目均可作为独奏曲目。

青山唢呐传承人莫柏槐独奏

(二) 合奏

唢呐的合奏形式有三种,一是唢呐与唢呐的合奏形式(以两只或者

三只唢呐为主);二是唢呐与打击乐的合奏形式;三是唢呐与其他乐器合奏形式。

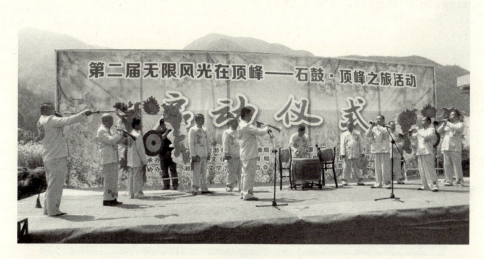

青山唢呐合奏

1. 唢呐与唢呐的合奏形式(两只或三只唢呐为主)

其合奏功用主要是为了参加比赛或者晚会演出。该种合奏使用同一个调的唢呐进行演奏,为了合奏形式的多样性,有"平吹"和"挂音"两个声部的支声性演奏织体及"对口"性的演奏织体。其中,"对口"是两支唢呐一人一句交替吹奏不同旋律,有对话交流之意。

2. 唢呐与打击乐的合奏形式

在民间有吹打乐和鼓吹乐两种形式,"鼓段"是区分吹打乐和鼓吹乐的标志,以吹奏乐器和击奏乐器并重叫吹打乐,有"鼓段";以吹奏乐器为主的叫鼓吹乐,无"鼓段"。

3. 唢呐与其他乐器合奏形式

除了唢呐与打击乐器的两种合奏形式之外,还可加入"文乐(细乐)"乐器,其中"文乐"的乐器主要有板胡、二胡、三弦、扬琴、低胡、土管子等。

在以上所有唢呐的组合表现形式中,民间艺人也有自己的分类:一种是两支唢呐为主奏,配以鼓、锣、铙钹、小镲的组合形式叫大件组合演奏,也称"大件的",两支唢呐居中,打击乐坐两旁;以一支唢呐为主奏,配

以板胡、二胡、三弦、扬琴、低胡(大头嗡子)、土管子,并辅之板鼓、牙子、小镲等打击乐的为小件组合演奏,称"小件的",艺人也称"全班子",板胡首席,扬琴居中,打击乐左右排列。

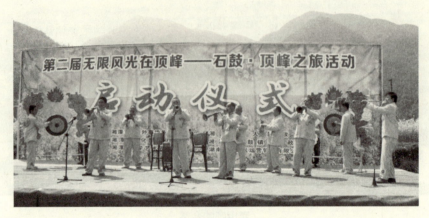

青山唢呐表演场景(2016.3.19)

第五章 传承人与传承曲目

第一节 代表传承人素描

一、国家级传承人：莫柏槐

莫柏槐,1964年6月生,湖南湘潭县石鼓镇安乐村人。从小随父亲莫林生(1925—)学习唢呐演奏技艺,现为国家级非物质文化遗产项目"青山唢呐"代表性传承人。现担任湘潭县文化广电新闻出版局党组书记、局长,兼湘潭市音乐家协会副主席、湖南省打击乐专业委员会理事、湖南省民族管弦乐学会理事,系中国音协民族管乐研究会会员、中国音乐家协会会员。

莫柏槐

1970年上小学时,莫柏槐即随父亲学习工尺谱,开始演奏【大开门】【大过场】等唢呐曲牌。1976年12月,考入湘潭县花鼓戏剧团,随老艺人朱梅江、方彰祥、刘若权等学习唢呐演奏。1977年开始吹奏花鼓戏曲牌【比古调】【送货路上】等。1980年开始练习唢呐独奏曲,如【春风吹拂黄河岸】等。1984年前往湖南省艺术学校进修,并师从曾祥嗣、彭思其、李坚、张定高等艺术家,学会演奏【一枝花】【瓜子红】等作品,积累了丰富的音乐理论知识和演奏经验。

国家级传承人证书(莫柏槐供稿)

1987年,湘潭县花鼓剧团创作的花鼓戏【破铜烂铁】进京在中南海演出,莫柏槐是剧团唢呐、电子琴演奏员。1989年调入湘潭县文化馆工作,任音乐专干,负责群众文化,参与《中国民族民间音乐集成·湘潭分卷》的编写工作。1990年,在湖南省"浏阳河杯"群众文化邀请赛中,他的唢呐独奏【春风吹绿黄河岸】获金奖;1995年创作的唢呐曲【凤鸣青山】获湖南省群文音乐创作二等奖;2001年在电影《毛泽东在一九二五》的音乐录制及场面摄制中,他组织百余人唢呐队伍,担任指挥并牵头演奏;同年,受邀参加在河南郑州举办的"全国部分省市唢呐大赛",同时当选为湖南省民族管弦乐学会第二届理事;2002年4月被聘为湖南省音乐家协会打击乐专业委员会理事。

莫柏槐的聘书(莫柏槐供稿)

2003年创作的吹打乐作品《春风吹拂青山桥》获得湖南省三湘群星奖铜奖;论文《"鸣箫牌子"与"竽管"浅谈》获文化部社图司、"文化大视野"编委会和中国群众文化学会举办的"文化大视野——全国群众文化(图书、博物)论文集"论文评奖活动优秀论文奖(最高奖);论文《对保护发展湖湘民间音乐的思考》获2004年全国群众文化论文评选三等奖、湖南省群众文化理论论文一等奖。

莫柏槐论文获奖证书(莫柏槐供稿)

2004年,莫柏槐参与的《青山桥唢呐》在湖南省民族民间文化艺术博览会暨湘西第二届民族民间文化生态保护艺术节中荣获"优胜奖";2005年,【春风吹拂青山桥】荣获"中国乡土艺术表演成就奖";同年,他被收录于《中国音乐家词典》。

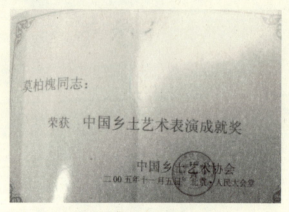

莫柏槐获奖证书（莫柏槐供稿）

2006年创作、排演的【祈丰年】在湖南省第二届艺术节上获得金奖;2007年撰写的论文《湘中器乐文化的保护、继承与发展》在湖南省艺术研究所学术杂志《艺海》上发表;2008年,由他主持挖掘的"青山唢呐"入选国家级非物质文化遗产保护名录;同年,他获评国家一级演员;2010年他精心策划组织实施的第二届"湘人湘歌大赛"荣获省部级作词、作曲、演唱三项金奖。

30多年的演奏生涯,莫柏槐成为中国南派唢呐青山桥地区第四代传人的杰出代表,全国著名作曲家刘振球先生这样评价他:"演技高超、极具个人魅力,是全国有影响、独树一帜的演奏家。"2011年,由国家文化部指派,他带领"青山唢呐"艺术团赴台湾省参加了由国家文化部主办,湖南省人民政府承办的第二届两岸非物质文化遗产月展演、展览活动,上演了【祈丰年】等系列曲目,深受台湾各界人士的好评。2013年,他创作的器乐合奏曲【青山乡韵】获湖南省"欢乐潇湘"群众文艺会演一等奖;同年获评国家级非物质文化遗产项目"青山唢呐"代表性传承人、湘潭市文化艺术名人等。

访谈莫柏槐现场(2015.12.29)

几十年来,莫柏槐除了承担繁重的领导工作任务外,还利用业余时间积极从事创作、理论研究、培养传人。在他的努力下,顺利组建了湘潭县唢呐艺术团、湘潭县非遗保护中心等,收集整理了370首唢呐曲牌专辑,出版了一套石鼓、青山唢呐音像光盘。培养出刘存良、周佳、李翠贤、莫慧馨、刘铁强等唢呐名手,为青山唢呐的传承做出了杰出贡献。

《湖湘文艺》莫柏槐相关报道(莫柏槐供稿)

二、其他传承人

(一) 朱达湘

朱达湘(1892—1948),湘潭县石鼓镇人,是当地著名的唢呐名手,号称国乐大师。民国时期,其唢呐演奏闻名衡湘。他也培养了许多有名的徒弟,如陈庆丰、左元和、朱梅江、高自球、莫林生和陈逸安等。

(二) 陈庆丰

青山唢呐的传承离不开一代又一代传承人的努力,石鼓镇安乐村陈庆丰是早期代表人物之一。早在1956年,陈庆丰就与当地村民朱梅江、左元和、王雨池、袁碧琪等人合作创作了传世名曲【哭懵懂】,一举夺得湘潭县农村群众艺术观摩会演一等奖。同年冬月,他们代表湘潭地区携曲目【哭懵懂】参加湖南省农村群众艺术观摩会演,获得一致好评。1957年,陈庆丰、朱梅江和左元和代表湖南省队,参加在北京举办的"全国第二届民间音乐舞蹈会演",【哭懵懂】获评为优秀节目,并在中南海怀仁堂做了汇报演出,受到党和国家领导人周恩来、朱德、宋庆龄、董必武等的高度赞誉。

(三) 左克和

左克和,1933年10月生于湖南省湘潭县石鼓镇铜梁村卫星组。9岁随外祖父陈邵陶在木偶戏班吹奏唢呐,小学时就会演奏【大过场】等曲牌。据他回忆,青山唢呐的起源很早,相传周朝有一位宫廷乐师从京都来到青山桥,带来了一支用桂花树枝制成的唢呐,在此定居收徒,传授唢呐演奏艺术。

数十年来,左老多次代表乡镇、县市和全省参加各类文艺会演,常与村民临时搭班参与农村红

左克和(2016.3.19)

白喜事中的演奏,有青山唢呐王之称。他还用工尺谱记录、保存了大量传承下来的曲谱,培养了左都华、左光美、左海泉、易礼皇、左露、唐程等唢呐演奏员。

左克和培养的学生代表有:

(1) 左都华,1968 年 8 月生,8 岁开始随父亲左克和学习唢呐吹奏技艺、工尺谱等。

(2) 左光美,男,生于 1953 年,湘乡东沙镇紫风村人。

(3) 左海泉,男,生于 1955 年,湘乡东沙镇紫风村人。

(4) 易礼皇,男,生于 1983 年,湘乡市巴江镇人。

左都华

左克和传抄的曲谱本(左都华供稿)

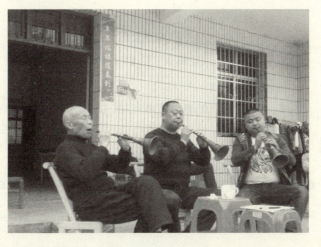

左克和、左都华、左露现场演奏(2016.3.19)

作者与左克和合影(2016.3.19)

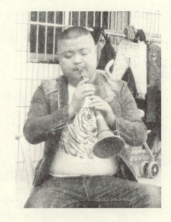
左露在访谈现场即兴演奏(2016.3.19)

第二节 主要代表乐曲

一、慢路鼓子曲

（一）【瓜子红】

瓜 子 红

（湘潭县）

$1=^bE$（小唢呐筒音作 $6=c^1$）

陈光同 左元和 陈逸安 朱梅江
莫菊芳 陈训生 罗 俊 陈林生 左克和 演奏
罗 俊 记谱

慢板 ♩=68

唢呐 | $\frac{4}{4}$ 0 0 0 0 | 0 0 0 0 | 0 0 0 0 | 0 0 0 0 |

【长槌】
锣鼓经 | $\frac{4}{4}$ 冬-冬- | 冬-当- | 昌-当 冬冬 | 内-当- |

| 0 0 0 0 | 0 0 0 0 | 0 0 0 0 | 0 0 0 0 | 0 0 0 0 |

| 昌-当 冬冬 | 内-当- | 昌-当 冬 | 内当 内当 | 昌-当 冬冬 |

第五章　传承人与传承曲目

【挑五槌】

| 0 0 0 0 | 0 0 0 0 | 0 0 0 0 | 0 0 0 0 | 0 0 0 0 |
| 内 - 当 - | 内 当 内 当 | 昌 当 昌 当 | 内 当 昌 当 冬 | 内 昌 内 当 |

| 0 0 0 0 | 3̇ 2̇ 3̇ 5̇ 3̇ | 1̇ 1̇ 3̇ 6 5 6 1̇ | 3̇ 2̇ 3̇ 5̇ 3̇ |
| 昌 - 当 - | 且 - 当 - | 且 - 冬 冬 | 昌 且 冬 且 当 |

| 1̇ 1̇ 3̇ 6 5 6 1̇ | 3̇ . 1̇ 2̇ 3̇ 1̇ 5 | 6 3 5 6 1̇ 3̇ 6 |
| 昌 - 当 - | 且 - 当 - | 且 - 冬 冬 |

| 1̇ 3̇ 6 1̇ 3̇ 5 3 6 | 1̇ 2̇ 3̇ 5̇ 1̇ 6 1̇ | 1̇ - - - |
| 昌 当 冬 且 当 | 昌 - 当 冬 冬 | 内 - 当 - |

| 0 0 0 0 | 0 0 0 0 | 0 0 0 0 | 0 0 0 0 |
| 内 当 内 当 | 昌 当 昌 当 | 内 当 昌 当 冬 | 内 昌 内 当 |

| 0 0 0 6 1̇ | 3̇ . 1̇ 2̇ 3̇ 1̇ 5 | 6 3 5 6 1̇ 3̇ 6 | 1̇ 3̇ 6 1̇ 3 5 3 |
| 昌 - 当 - | 且 - 当 - | 且 - 冬 冬 | 昌 当 冬 且 当 |

| 3̇ 5̇ 3̇ 6 1̇ 2̇ 3̇ | 6 1̇ 3̇ 5 3 | 5 6 1̇ 3̇ 6 5 3 | 5 5 - - |
| 昌 - 当 - | 且 - 当 冬 冬 | 内 当 内 当 | 昌 当 昌 当 |

| 0 0 0 0 | 0 0 0 0 | 0 0 0 6 1̇ | 3̇ . 1̇ 2̇ 3̇ 1̇ 5 |
| 内 当 昌 且 冬 | 内 昌 内 当 | 昌 - 当 - | 且 - 当 - |

| 6 3 5 6 1̇ 3̇ 6 | 1̇ 3̇ 6 1̇ 3̇ 5 3̇ 6 | 1̇ 2̇ 3̇ 6 5 6 1̇ |
| 且 - 冬 冬 | 昌 当 冬 此 且 | 昌 - 当 - |

| 3̇ . 1̇ 2̇ 3̇ 1̇ 5 | 6 3 5 6 1̇ 3̇ 6 | 1̇ 3̇ 6 1̇ 3̇ 5 3̇ 6 |
| 此 - 当 - | 且 - 冬 冬 | 昌 当 冬 且 当 |

非遗保护与青山唢呐研究　　116

| 1̇ 2̇ 3̇ 1̇ 6 1̇ | 1̇ - - - ²ᵗ | 3̇ 0 0 0 0 | 0 0　0 0 |
|昌 - 当 冬冬|内 - 当 -|内 当 内 当|昌 当 且 昌 当|

| 0 0 0 0 | 0 0 0 0 | 0 0 0 6 1̇ | 3̇ . 1̇ 2̇ 3̇ 1̇ 5 |
|内 当 昌 当 冬|内 昌 内 且|昌 - 当 -|此 - 当 -|

| 6 3 5 6 1̇ 3 6 | 1̇ 3 6 1̇ 3 3 5 | 3 5 3 6 1̇ 2̇ 1̇ |
|且 - 冬 冬|昌 当 冬 且 当|昌 - 当 -|

| 6 5 3 5 3 | 5 6 1̇ 3 6 5 3 | 5 5 - - | 3 . 0 0 0 |
|且 - 当 冬冬|内 当 内 当|昌 当 昌 当|内 当 昌 当 冬|

| 0 0 0 0 | 0 0 0 3 5 ‖: 6 1̇ 3 5 3 5 6 | 1̇ 3 6 1̇ 3 5 3 6 |
|内 当 内 且|昌 - 当 -|且 - 当 -|且 - 冬 冬|

1.
| 1̇ 3 6 1̇ 3 5 3 6 | 1̇ - 1̇ 3 5 :‖ 1̇ 2̇ 1̇ 6 5 6 1̇ |
|昌 当 冬 此 且|且 - 当 -|昌 - 当 -|

tr
| 3̇ 2̇ 3̇ 5 6 5 | 3̇ 2̇ 1̇ 2̇ 3 5 . | 3̇ - - - | 0 0 0 0 |
|且 - 当 冬 冬|内 当 内 当|昌 当 昌 当|内 当 昌 当|

| 0 0　0 0 | 0 0 0 6 1̇ | 3̇ . 1̇ 2̇ 3̇ 1̇ 5 | 6 3 5 6 1̇ 3 6 |
|内 昌 且 内 且|昌 - 当 -|且 - 当 -|且 - 冬 冬|

| 1̇ 3 6 1̇ 3 5 | 3̇ . 5 3 6 1̇ 2̇ 1̇ | 6 1̇ 3 5 3 |
|昌 - 当 冬 且 当|昌 - 当 -|且 - 当 冬 冬|

| 5 6 1̇ 3 6 5 3 | 5 5 - - | 3̃ . 0 0 0 | 0 0 0 0 |
|内 当 内 当|昌 当 昌 当|内 当 昌 当 冬|内 当 内 且|

说明：① 二呐子筒音作 3 = g,低胡定弦 3 7 = G d；② 其他乐器与唢呐同步演奏；③ 用于玩龙灯等喜庆场合；④ 此曲用笛、小唢呐、二呐子、低胡演奏主旋律,用堂鼓、大镲(二副)、小锣、大锣伴奏。

(二)【游湖】

游 湖
(湘潭县)

颜冬明 许铁军 许碧春 谭武高
蒋述松 言德华 宋绍连，等 演奏
李惠兰 记谱

$1=\flat B$（唢呐I筒音作 $\underline{7}=a$）

中板 ♩=86

| 5 - | 0 0 | 0 0̲5̲ 6̇ | 3̇.5̇ 1̇ 3̇ | 2̇. 1̇ tr |
| 昌.且 此且 | 昌.且 此且 | 昌此且 此且 | 此且 此且 此且 |

| 6 5 | 6̲ 5̲ 6̲ 1̇ | 2̇ 2̇ | 3̇.6̇ 5̇ | 3̇.6̇ 5̲ 5̲ | 3̇.2̇ 1̇ 5̲ 3̲ |
| 昌.且 此且 | 昌此 | 此且 | 此且 | 昌.且 此且 |

2̇.3̇ 6 1̇ 2̇	7 6 5 3	6 6 1̇	6.5 3 2	3 5.
昌 0 此且	此且	昌昌 且 此	昌此且此	
（衣.冬 冬冬	衣冬 衣)			

| 5 - | 0 0 | 0 3̲ 6̲ 1̇.2̇ | ³5̲ 3̲5̲ 6̲ 1̲6̲ |
| 昌.且 此且 | 昌且 此且 | 昌 0 此且 | 此且 此且 |

| 3 5. | 3̇.5̇ | 3̇.2̇ 1̇ 6 | 2̇.3̇ 1̇ 2̇ | 3̇.6̇ 5̇ 5̇ |
| 昌 - | 此且 | 此且 | 昌.且 此且 | 昌且 此且 |
| （衣 冬 冬 |

| 2̇.1̇ 2̲ 3̲5̲ | 2̇ - | 2̇ - | 0 0̲5̲ 6̇ | 3̇.5̇ |
| 此 且 | 昌此且此 | 昌此且此 | 昌且 | 此且 |
| 衣 冬 衣) |

| 3̇.2̇ 1̇ | 6 1̇ 2̇ | 3̇ 5̇ | 2̇.3̇ 6 1̇ | 2̇ 7 6 5 3 |
| 此 且 | 昌.且 此且 | 昌且 | 此且 此且 | 此且 此且 |

6.1̇	6 5	3 2̇	3 5.	5 -	0 0
昌昌	昌且 此且	昌且 此且	昌且 此且	昌且 此且	
（衣.冬 冬冬	衣冬 衣)				

非遗保护与青山唢呐研究　　　120

说明：① 此曲流行于湘潭、株洲等地，用于玩灯、婚、丧等场合；
② 唢呐Ⅰ简音作 $\underline{5}$ = f。

(三)【神调】

神　调

(湘潭县)

陈光同　左元和　陈逸安
朱梅江　莫菊芳　陈训生　　演奏
罗　俊　陈林生　左克和，等

罗　俊　记谱

$1= {}^\flat E$（小唢呐简音作 $\underline{6}$ = c^1）

慢板 ♩=68

第五章 传承人与传承曲目

0 0 0 0	0 0 0 0	0 0 0 0	0 0 0 0
内 - 当 -	内当内当	昌当冬昌当冬	内当昌当冬

0 0 0 0	0 0 0 0	$\overset{6}{\underline{1}}$·65356	1 1 56561
内当内当	昌-当 0	且-当 -	且-冬 冬

3· 2 3 5 6 3	5·6 3 36	1 3 2 3 1 5
昌 当冬内且当且	昌 - 当 -	且 - 当 -

6 356 6 1	3 3 5 3 5 3 6	1 3 6 1 6 1 3
且当 冬 冬	昌当冬且 当	昌当 且 当

1 - - -	0 0 0 0	0 0 0 0	0 0 0 0
内 - 当 -	内昌内当	昌内当昌当	内当且昌当且

0 0 0 0	0 0 0 3 5	6 3 6 1 1 3	5·6 3 2 3 5
内昌内当且	昌-当 -	且-当 -	且-冬 冬

6·1 3 5 1 2 6 3	5·6 3 -	5 3 5 3 5 6
昌 当冬且 当	昌 - 当 -	且 - 冬 冬

1 1 3 6 5 6 1	3 5 3 5 3 6	1 3 6 1 3 5 3 6
昌当冬且 当	昌-当 0 冬冬	内 - 当· 冬冬

1 3 6 1 6 1 3	1 - - -	0 0 0 0	0 0 0 0
内当 内 当	昌当昌 0 冬冬	内当昌当冬	内昌内当

0 0 0 {6 5 \| 3· 5 / 6 1 \| 3· 5} 6 1 3	5·6 3 36	1·2 5 3 2 3 1 5
昌-当 - \| 且-当 -	且-冬 冬	昌 当 且 当

| 6· 3 5 3 5 6 | 1 1 3 6 5 6 1 | 3 5 3 2 1 |
| 昌 － 当 － | 且－ 当 － | 且－ 冬 冬 |

| 6 3 6 1 2 1 6 | 5 3 3 5 6 1 | 3 6 5 3 5 - | 0 0 0 0 |
| 昌当冬且 当 | 昌－ 当冬冬 | 内 － 昌 － | 内当内当内且 |

| 0 0 0 0 | 0 0 0 0 | 0 0 0 0 | 0 0 0 6 1 |
| 昌当且当昌当 | 内且当昌当冬 | 内昌内且当 | 昌－当－ |

| 3 - 2 1 | 3 3 5 6 1 3 | 5· 6 3· 5 6 3 | 5 3 6 5 3 5 6 |
| 昌－当－ | 且－ 冬冬 | 昌当冬且 当 | 昌 － 当 － |

| 1 1 3 6 5 6 1 | 3 3 6 1 3 1 6 |
| 且 － 冬 － | 昌 当 冬 且 当 |

| 5· 6 3 3 5 | 1· 6 5 6 1 | 3 5 3 5 3 5 |
| 昌 － 冬冬 | 昌 当冬且 当 | 且 － 冬 冬 |

| 6 3 5 6 1· 3 6 1 | 3 - 5 3 6 5 | 3· 2 1 2 3 5· |
| 昌 当冬且 当 | 昌－当 冬冬 | 内 － 当 － |

| 3 - - - | 0 0 0 0 | 0 0 0 0 | 0 0 0 0 | 0 0 0 6 |
| 内当内当 | 昌当昌当 | 内当昌当冬 | 内昌内当 | 昌－当－ |

| 1 2 3 1 3 1 6 | 5 3 5 3 5 6 | 1 1 3 6 5 6 1 |
| 且 － 当 － | 且－冬 冬 | 昌 当 冬 且 当 |

| 3 5 3 5 3 6 | 1· 3 6 1 3 5 3 6 | 1 3 1 6 1 2 |
| 昌 － 当· 冬冬 | 内 － 当· 冬冬 | 内当内 当冬 |

| 1 - - - | 0 0 0 0 | 0 0 0 0 | 0 0 0 0 6 6 |
| 昌冬 当冬昌· 冬冬 | 内当昌当冬 | 内当内当 | 昌－当－ |

第五章 传承人与传承曲目

$\|\dot{1}\ 6\ \underline{\dot{1}\ 6}\ \underline{\dot{1}\ \dot{2}}\ |\ \dot{3}\ 5\ \underline{3\ 5}\ \underline{3\ 3}\ |\ 6\ \underline{5\ 3}\ 6\ \underline{3\ 6}\ |\ \dot{1}\ \underline{\dot{2}\ \dot{3}}\ \underline{\dot{1}\ \dot{2}}\ \underline{\dot{1}\ 6}\ \|$
且 — 当 — ｜且 — 冬 冬｜昌 当 冬 且 当｜昌 — 冬 冬｜

$\|5.\ \underline{6}\ \underline{3\ 5}\ \underline{6\ 3}\ |\ 5.\ \underline{6\ 3}\ -\ |\ 6\ \underline{5\ 3}\ \underline{6\ \dot{1}}\ \dot{3}\ |\ 5\ \underline{3\ 3}\ \underline{5\ 3}\ \underline{5\ 6}\ \|$
昌 当 冬 且 当｜昌 — 当 — ｜且 — 当 — ｜且 — 冬 冬｜

$\|\dot{1}\ \dot{2}\ 6\ \dot{1}\ \dot{3}\ 6\ |\ \dot{1}\ \dot{3}\ \underline{\dot{1}\ \dot{2}}\ \underline{\dot{1}\ 6}\ |\ 5\ \underline{3\ 3}\ \underline{5\ 3}\ \underline{5\ 6}\ \|$
冬 0 冬 0 冬｜昌 — 冬 冬｜昌 当 冬 且 当｜

$\|\dot{1}.\ \underline{\dot{3}}\ 6\ \dot{1}\ \dot{3}\ 6\ \dot{1}\ |\ 6\ \underline{5\ 3}\ 6\ \dot{1}\ |\ \dot{3}.\ \underline{\dot{2}}\ 5\ 6\ \underline{2}\ \ddot{3}\ \|$
昌 — 当 — ｜且 — 冬 冬｜昌 当 冬 且 当｜

$\|5.\ \underline{3}\ \underline{5.\ 6}\ \underline{\dot{1}\ \dot{2}}\ |\ \underline{3\ 5}\ \underline{6\ 5}\ -\ |\ 0\ 0\ 0\ 0\ |\ 0\ 0\ 0\ 0\ \|$
昌 — 当. 冬 冬｜内 — 昌 冬 冬｜内 当 内 当｜昌 当 内 当 昌 当｜

$\|0\ 0\ 0\ 0\ |\ 0\ 0\ 0\ 0\ |\ 0\ 0\ 0\ 0\ |\ \dot{1}\ \dot{3}\ 6\ \dot{1}\ \dot{3}\ 6\ \|$
内 当 昌 当 冬｜内 昌 内 当｜昌 — 当 — ｜且 — 当 0｜
　　　　　　　　　　　　　　　　　　（冬 冬）

$\|\dot{1}\ \dot{3}\ \underline{\dot{1}\ \dot{2}}\ \underline{\dot{1}\ 6}\ |\ 5\ \underline{3\ 3}\ \underline{5\ 3}\ \underline{5\ 6}\ |\ \dot{1}\ \dot{2}\ 6\ \dot{1}\ \dot{3}\ 6\ \dot{1}\ \|$
且 — 冬 冬｜冬 0 冬 0 冬｜且 — 当 0｜

$\|6\ \underline{5\ 3}\ 6\ \dot{1}\ |\ \dot{3}.\ \underline{\dot{2}}\ \dot{3}\ |\ 5.\ \underline{\dot{1}}\ 6\ 5\ |\ \left\{\begin{array}{c}\underline{3\ 5}\ \underline{\dot{2}\ 3}\ \underline{\dot{1}\ \dot{2}}\\ \underline{3\ 5}\ \underline{2\ 3}\ \underline{1\ 2}\end{array}\right.\|$
且 — 当 — ｜且 — 冬 冬｜昌 当 冬 且 当｜昌 — 当 — ｜

$\|\begin{array}{c}\underline{\dot{3}\ \underline{2\ 3}\ \underline{5\ 6\ 5}}\\ \underline{\dot{3}\ \underline{2\ 3}\ \underline{5\ 6\ 5}}\end{array}\right\}\ |\ \underline{\dot{3}\ \underline{\dot{2}\ \dot{1}}\ \underline{2\ 3}}\ \underline{5.\ \overset{tr}{\dot{3}}}\ |\ \dot{3}\ -\ -\ -\ |\ 0\ 0\ 0\ 0\ \|$
冬 — 冬 — ｜冬 — 当 — ｜昌 — 当. 冬 冬｜内 — 当 — ｜

```
|0 0 0 0 |0 0 0 0‖
 昌 当 内 当|昌 - - -‖
```

说明：① 二唢子筒音作 3 = g；低胡定弦 2 6 = f c；② 笛、低胡等乐器与唢呐同步演奏；③ 用于玩龙灯等喜庆场合。

二、快路鼓子曲

(一)【十打】

十 打
（湘潭县）

左元和 陈逸安 莫菊芳 陈训生
罗　俊　陈林生 左克和，等　演奏
罗　俊　记谱

$1 = D$（三唢子筒音作 $3 = {}^\#f^1$）

快板 ♩=148

（乐谱略）

[乐谱:]

| 5 6 | 3 5 6 i̇ | 5 - | 3 5 6 i̇ | 2̇ . i̇ | 3 5 6 i̇ |
| 昌 且 | 内 且 内 且 | 昌 且 | 内 且 内 且 | 昌 . 且 | 内 且 内 且 |

| 2̇ . 3̇ | i̇ i̇ 6 i̇ | 5 5 6 i̇ | 5 . 6 i̇ 2̇ 5 6 | i̇ . 2̇ |
| 昌 且 | 内 且 内 且 | 昌 且 内 且 | 昌 - 内 且 内 且 | 昌 - |

| 5̇ 6̇ 5̇ 3̇ | 2̇ . 3̇ | i̇ 2̇ 5 6 | i̇ . 2̇ | 5̇ 6̇ 5̇ 3̇ | 2̇ i̇ |
| 昌 且 内 且 | 昌 且 | 内 且 内 且 | 昌 - | 昌 且 内 且 | 昌 且 |

[1.]
2̇ 3̇ 5̇	2̇ i̇ 2̇	2̇ -	0 0	0 0	0 0	0
内 且	内 且	内 且	昌 且 昌	内 且 昌	内 昌 内 此	
（可　冬 冬	可 冬 可）		【挑五槌】			

[2.]
| 0 0 ‖ 2̇ i̇ 2̇ | 2̇ - |) 0 (| 0 0 ‖
| 昌 - ‖ 昌 且 内 且 | 昌 且 内 且 | 昌 且 内 且 | 昌 - ‖
| 【长槌】 | | | |
| （可　 可 可） | | （冬.不 龙 冬） | |

说明：此曲用于玩龙灯、闹新春等喜庆场合。

(二)【闹书房】

闹 书 房

（湘潭县）

左元和 陈逸安 莫菊芳 陈训生
罗　俊 陈林生 左克和，等　演奏
罗　俊 记谱

1=D（三呐子筒音作 5 = ♯a¹）

快板 ♩=148

三呐子 大呐子	2/4	0 0	0 0	0 0 0	0
锣鼓经	2/4	冬　冬 冬	可　可 可	昌 且 内 且	昌 且 内 且
					（冬.不 龙 冬）

(发调)

```
| 0  0  ‖: 6 6 6 - | 6 -  0 0 0 0 |
  昌 0 冬冬     【挑五槌】
              内且 | 内且 内且 | 昌且 昌 | 内且 昌 | 内昌 内且 |

| 0 6 1̇ 3̇ | 6 1̇ 6 | 1̇ 3̇ 2̇ | 2̇ 3̇ | 1̇ 3̇ 6 1̇ | 3̇ 1̇ |
  昌 0    内且 | 此且 | 此  昌 | 此且 | 此且 此且 | 此且

| 6 3 5 | 6 1̇ 6 | 6 -  | 6 -  | 0 0 0 0 |
                                 【挑五槌】
  昌且 | 昌且 昌 | 此且 | 此且 此且 | 昌且 昌 | 此且 昌
       (可  冬冬 | 可 冬 可 )

| 0  0  | 0 3 5 5 | 6 2̇ 1̇ 3̇ | 5 . 6 | 1̇ 6 1̇ 3̇ |
  且昌 | 此且 | 昌且 内且 | 此且 此且 | 昌且 | 此且 此且

| 2̇ . 3̇ | 1̇ 6 1̇ | 3̇ 5̇ 1̇ 3̇ | 2̇ . 1̇ | 6 1̇ | 5 . 3 | 2 3 5 3 |
  昌.且 | 内且 | 此且 此且 | 昌.且 | 内且 | 此且 | 昌且 昌

| 5 - | 5 - | 5 - | 0 0 0 0 | 0 6 1̇ |
【挑五槌】
  内且 | 内且 内且 | 昌且 昌 | 此且 昌 | 且昌 此且 | 昌且
  ( 可  冬冬 | 可 冬 可 )

| 3̇ . 5̇ | 1̇ 3̇ | 2̇ 1̇ | 3̇ 5̇ 1̇ 3̇ | 2̇ 1̇ | 1̇ . 3̇ | 5 . 3 |
  此且 此且 | 昌且 | 此且 此且 | 昌且 | 此且 | 此且

| 2 3 5 3 | 5 6 5 | 5 - | 5 - | 0 0 | 0 0 |
                          【挑五槌】
  昌且 昌 | 内且 | 内且 内 | 昌且 昌 | 此且 昌 | 且昌 此且
       (可  冬冬 | 可 冬 可 )
```

说明：发调亦叫放牌，又叫打引子，非乐曲正式旋律。湘南发调的旋律绵长，湘中发调旋律短小。大呐子筒音作 3 = #f，其他乐器与唢呐同步演奏，可增可减。

（三）【闹台子】

闹 台 子
（湘潭县）

$1 = D$ （三呐子筒音作 $5 = a$）

左元和 陈逸安 莫菊芳 陈训生
罗　俊　陈林生　左克和，等　演奏
罗　俊　记谱

快板 ♩=148

非遗保护与青山唢呐研究 128

(发调)

| 0 0 | 6 6 6 - | 6 - | 0 0 0 0 |

昌　0 冬冬 | 内且 | 内且 内且 | 昌且 昌 | 内且 昌 | 内昌 内且 |

【挑五槌】

| 0 6 | 1̇ 6 1̇ 3 | 2̇ · 1̇ | 3 · 5 3 6 | 1̇ 6 | 1̇ 5 | 3 6 |

昌 - | 此且 此且 | 昌且 | 此且 此且 | 昌且 | 此且 | 此且 |

| 1̇ 3 2̇ 2̇ 3 1̇ | 6 1̇ 2̇ 1̇ | 5 · 3 5 6 | 1̇ 6 5 - |

昌且昌 | 此且 | 此且 此且 | 此且 | 昌且 | 此且 此且 | 昌且 |

| 3̇ 5 1̇ 3̇ | 2̇ · 1̇ | 5 3 5 2̇ | 1̇ - | 1̇ 5 | 5 1̇ 6 1̇ |

此且 此且 | 昌且 | 此且 此且 | 昌且 | 此且 此且 | 昌且 |

| 5 3 5 | 6 1̇ 5 3 | 2̇ · 3̇ | 5̇ 3̇ | 2̇ 3̇ 1̇ 3̇ | 2̇ - | 5 1̇ |

此且 | 此且 | 昌且 此且 | 昌且 此且 | 昌且 | 此且 |

| 1̇ 5 3 | 2 1 | 3 5 2 3 | 5 6 5 | 3 5 3 5 | 1̇ 2̇ 1̇ | 5 3 5 6 |

此且 | 昌且 | 此且 此且 | 昌且 昌 | 此且 此且 | 昌且 昌 | 此且 此且 |

| 1̇ 2̇ 1̇ 5 | 3 5 | 6 1̇ 5 3 | 2̇ 3̇ 5 3̇ | 2̇ 3̇ 1̇ 3̇ | 2̇ · 1̇ |

昌且昌 | 此且 此且 | 此且 此且 | 昌且 此且 | 昌且 此且 | 昌 · 且 |

(可　冬冬 | 可冬 可)

| 5 · 6 1̇ 2̇ | 1̇ 5 3 | 2 1 3 | 2 3 5 6 5 |

此且 此且 | 此且 此且 | 昌且 | 此且 此且 | 昌且 此且 |

(可　可可)

说明：此曲在湘中、湘南流行，名称不一，浏阳叫【十盏灯】，衡山叫【出台调】，也称作【闹台】，旋律大同小异。

（四）【捡菌子】

捡 菌 子
（湘潭县）

左元和 陈逸安 莫菊芳 陈训生
罗　俊　陈林生　左克和，等　演奏
罗　俊　记谱

非遗保护与青山唢呐研究　　130

| 6 - | 6 - | 0 0 | 0 0 | 0 0 | 0 0 | 0 3 |
【挑五槌】
| 内 且 | 内 且 内 | 昌 且 昌 | 内 且 昌 | 内 昌 内 且 | 昌 - |
（可　冬 冬 | 可 冬　可）

| 6 · 2 | 1 3 | 5 - | 1 3 | 5 6̇1̇ | 5 3 5 | 5 - |
【挑五槌】
| 冬 0 不 | 龙 冬 | 昌 且 | 内 且 | 昌 且 | 昌 且 昌 | 内 且 |
（可　冬 冬

| 5 - | 0 0 | 0 0 | 0 0 | 0 0 | 0 6 | 1̇ 2̇ 1̇ 3̇ |
| 内 且 内 且 | 昌 且 昌 | 内 且 昌 | 内 昌 内 且 | 昌 - | 内 且 内 且 |
可 冬　可）

| 5 · 6 | 1̇ 2̇ 1̇ 3̇ | 5 · 6 | 3 · 5 | 1̇ 3 | 5 6̇1̇ | 5 6 5 |
| 昌 且 | 内 且 内 且 | 昌 且 | 内 且 | 昌 且 | 昌 且 昌 |

| 5 - | 5 - | 0 0 | 0 0 | 0 0 | 0 3 | 5 3 5 |
【挑五槌】
| 内 且 | 内 且 内 且 | 昌 且 昌 | 内 且 昌 | 内 昌 内 且 | 昌 - | 内 且 |

| 1̇ 3 | 5 - | 2̇ · 3̇ | 5 3 | 2 6̇1̇ | 2̇ 3̇ 2̇ | 2̇ - |
【长槌】
| 内 且 | 昌 | 内 且 | 内 且 | 内 且 | 昌 且 内 且 | 昌 且 内 且 |
（可 可 可）

| 0 0 | 0 0 | 0 0 ‖
| 昌 且 内 且 | 昌 且 内 且 | 昌 - ‖

(五)【大放羊】

大 放 羊
(湘潭县)

左元和 陈逸安 莫菊芳 陈训生
罗 俊 陈林生 左克和,等 演奏
罗 俊 记谱

1=D (三呐子筒音作 3=#f¹)

快板 ♩=148

三呐子 / 大呐子

锣鼓经

(六)【采莲】

采 莲

(湘潭县)

左元和 陈逸安 莫菊芳 陈训生
罗　俊 陈林生 左克和，等 演奏
罗　俊 记谱

$1=D$ （三呐子筒音作 $\underline{5}=a^1$）

快板 ♩=148

说明：此曲用于各种喜庆场合。

(七)【照镜子】

照 镜 子
（湘潭县）

左元和 陈逸安 莫菊芳 陈训生
罗　俊　陈林生 左克和，等 演奏
罗　俊　记谱

1=G（三唢子筒音作 $\underset{\cdot}{2}$ =a^1）

快板 ♩=148

三唢子 大唢子	$\frac{2}{4}$ 0　0　0	0　0	0　0	0　0	0　0
锣鼓经	$\frac{2}{4}$ 冬 冬 冬	可 可 可	昌且 内且	昌且 内且	（冬．不 龙 冬）

（发调）----------------

0　0 ｜ 3 3 3 — ｜ 3 — ｜ 0　0 ｜ 0　0 ｜

【挑五槌】

昌　0 冬冬 ｜ 内且 内且 内且 ｜ 昌且 昌 ｜ 内且 昌 ｜ 内昌 内且 ｜

0　0 ｜ 5　5 ｜ 5 1̇ ｜ 6 5 ｜ 3 2 ｜ 5　5 ｜ 3 6 ｜ 5 — ｜ 6 1̇6 ｜

昌 — ｜ 内且 ｜ 内且 ｜ 昌且 ｜ 昌且 ｜ 内且 ｜ 内且 ｜ 昌 — ｜ 内且 ｜

5 6 ｜ 5 6 5 ｜ 5 — ｜ 5 — ｜ 0　0 ｜ 0 3 ｜ 2 2 ｜

内且 ｜ 内　且 ｜ 昌且 昌 ｜ 内且 昌 ｜ 内昌 内且 ｜ 昌 — ｜ 内且 ｜

（可 冬冬 ｜ 可冬 可）

2 1̇ ｜ 6 1̇6 ｜ 5．3 ｜ 2 3 5 6 ｜ 3 2 ｜ 1 2 ｜ 1 2 1 ｜

内且 ｜ 昌且 ｜ 内且 ｜ 内且 内且 ｜ 内且 ｜ 昌且 ｜ 昌且 昌 ｜

1 — ｜ 1 — ｜ 0　0 ｜ 0　0 ｜ 0　0 ｜ 0　0 ｜

内　且 ｜ 内且 内 ｜ 昌且 昌 ｜ 内且 昌 ｜ 内昌 内且 ｜ 昌 — ｜

（可 冬冬 ｜ 可冬 可）

第五章 传承人与传承曲目

$\dot{1}$ 3 | 3 5 | 6 $\dot{1}$ | $\dot{1}$ - | 3．2 3 5 | 6 5 $\dot{1}$ 6 | 5 6 5 |
内昌　内且　昌且　昌且　内且　内且　昌且　内且　昌昌

5 6 | 3 2 3 5 | 6 5 $\dot{1}$ 6 | 5 6 5 | 5 3 | 2 3 2 | 2 $\dot{1}$ |
内且　内且　内且　昌且　内且　昌　昌　内且　内且　内且

6 $\dot{1}$ | 5 3 | 2 3 5 6 | 3 2 | 1．2 | 1 2 1 | 1 - |
内且　内且　内且　内且　内且　昌且　昌且昌　内且

【挑五槌】
（可冬冬

1 - | 0 0 | 0 0 | 0 0 | 0 | 0 3 5 | 6 $\dot{1}$ |
内且　内　昌且昌　内且昌　内昌　内且　昌 -　内昌
（可冬　可）

$\dot{1}$ 6 5 | 3 5 2 3 | 5 3 5 | 6 $\dot{1}$ 6 3 | 5 6 5 | 2 1 2 3 |
内且　昌且内且　昌此且　内且内且　昌且昌　内且内且

5 6 5 | 6 $\dot{1}$ 6 3 | 5 6 5 | 2 1 2 3 | 5 6 5 | 5 3 |
昌且昌　内且内且　昌且昌　内且内且　昌且昌　此且

2 2 | 2 $\dot{1}$ | 6 $\dot{1}$ 6 | 5 3 | 2 3 5 6 | 3 2 | 1 2 | 1 2 1 |
内且　内且　内且　内且　内且内且　内且　昌且　昌且昌

1 - | 1 - | 0 0 | 0 0 | 0 0 | 0 0 | 0 $\dot{1}$ - |
内且　内且内　昌且昌　内且昌　内昌　内且　昌 -　内且

```
| 6· 1̇ | 6 3 | 5 6 | 5̱ 6̱ 5 | 5 - | 0 0 | 0 0 |
| 内且 | 内且 | 昌且 | 昌且 昌 | 可 可 可 | 昌且 内且 | 昌且 内且 |

| 0 0 ‖
| 昌 - ‖
```

说明：① 太呐子筒音作 $\underset{\cdot}{7}$ = #f，其他乐器与唢呐旋律同步；② 用于玩龙灯、闹新房等喜庆场合。

三、鸣箫鼓子曲

（一）【锣边鼓】

锣 边 鼓

（湘潭县）

1 = D （三呐子筒音作 $\underset{\cdot}{5}$ = a¹）

朱梅江 左元和
陈逸安 左克和 演奏
罗 俊 记谱

【大开门】慢板 ♩=68

```
三呐子 | 4/4  0 0 0 0 | { 3̇ -  1̇ 5̇ | 6 1̇ 6 5 3 5 6 }
大呐子 |              { 3̇ -  1̇ 5̇ | 6 1̇ 6 5 3 5 6 }

锣鼓经 | 4/4  0 0 冬 冬 | 昌 冬 冬· 冬 0 | 此 冬 冬 衣 冬 衣 冬 |

| 1̇· 3̇ 6 1̇ 2̇ 5 | 3̇ - 1̇· 1̇ 2̇ 1̇ 2̇ | 6 5 6 5 6 1̇ |
| 此 冬 冬 冬 衣 冬 冬 冬 衣 冬 冬 | 此 冬 冬 冬 衣 冬 冬 冬 | 冬 冬 冬 冬 冬 冬 |

| 2̇· 5 3̇· 5 3̇ 6 1̇· 6 | 6̃ 1̇ 3̇ 6 ⁵⁴5 |
| 衣 冬 冬 冬 冬 冬 冬 衣 冬 | 此· 冬 冬 冬 冬 |

| 5 3 6· 1̇ 5 3 1̇ 3 1̇ 6 5 6 3 3 |
| 此 冬 冬 冬 冬 冬 冬 冬 冬 冬 | 此 冬 冬 冬 冬 冬 冬 冬 |
```

第五章　传承人与传承曲目

| 5 6 5 3 2 1 2 3 | 5 3 3 5 3 5 6 2̇ | 1̇ - - 0 |
| 此 冬 冬 冬 冬 冬 冬 冬 冬 衣 冬 | 此 冬　冬 冬 冬 衣 冬 | 此 - - 冬 |

6 - 1̇ 3̇ 5 3 | 2̇·1̇ 6 1̇ | 2̇·3̇ 6̇·5̇ | 3̇ - - 3̇ 5̇ |
此 冬 冬 冬　　| 此·冬 冬 冬 | 此 冬 冬　冬 | 昌 - - 打 |

【陪句】慢板 ♩=60

$\begin{cases} 2/4 \ \ 3̇ 6 5 3̇ 6 | 0 6 1̇ | 3̇ 6 5 \ 6 | 0 6 1̇ | 3̇ 5 3̇ 6 \\ \ \ \ \ \ 3̇ 6 5 3̇ 6 | 1̇ - | 0 \ \ 0 \ | 1̇ - | 0 \ \ 0 \end{cases}$

2/4 当　此 冬 冬 | 冬 冬 | 当　此 冬 冬 | 冬 冬 冬 | 当 此 当

0 　　　 0	3̇ 5 3̇ 6 0	0
1̇ 6 1̇ 3̇ 6 1̇ 5 6 1̇	0 　　　 0	1̇ 6 1̇ 3̇ 6 1̇ 5 6 1̇
此 冬 冬 冬 此 冬	当 此 当	此 冬 冬 冬 此 冬

$\begin{cases} 3̇ 6 5 3 0 　 | 3̇ 6 5 3 0 \\ 0 　 1̇ 6 1̇ | 1 　 1̇ 3̇ \end{cases}$ | 6 5 6 1̇ 3 5 6 | 1̇ 6 1̇ |

当 冬　此 冬 | 当 冬　此 冬 | 当 冬 冬 冬 此 冬 冬 | 冬·打 |

（唢呐停）

| 3̇ 6 5 3̇ 6 | 1̇ - | 3̇ 5 3̇ 3̇ 6 | 1̇ 6 1̇ | 3̇ 5 3̇ 6 |
| 当　此 冬 冬 | 冬 冬 | 当　此 冬 冬 | 冬 冬 冬 冬 | 当 此 当 |

| 1̇ 6 1̇ 3̇ 6 1̇ 6 | 3̇ 5 3̇ 6 | 1̇ 6 3̇ 6 1̇ 6 | 3̇·6 1̇ 6 |
| 此 冬 冬 冬 此 冬 | 当 此 当 | 此 冬 冬 冬 此 冬 | 当 冬 此 冬 |

（唢呐入）

| 3̇·6 1̇ 1̇ | 6 5 6 1̇ | 3̇ 5 6 | 1̇·5 | 6 - |
| 当 冬 此 冬 | 当 冬 冬 冬 | 此 冬 冬 | 当·打 | 冬 冬 冬 冬　冬 冬 |

【滚龙一】慢板 ♩=44

| 6̇ - | 0 0 | 3̇ 1̇ | 5 6 5 3 | 2̇ 3̇ 5̇ 6̇ 3̇ 6̇ |
| 冬 冬 冬 冬· | 冬 冬· | 当 冬 冬 | 冬 冬 冬 衣 冬 冬 | 当　　冬 冬 |

非遗保护与青山唢呐研究　　　　138

| 1̇ 6 1̇ 2̇ 1 5 | 6 1̇ 6 5 3 5 6 | 1̇ 3 6 1̇ 3 5 1̇ 6 | 5. 6 3 |
| 冬 冬 冬 | 当 冬 冬 冬 | 冬. 冬 冬 冬 | 昌 冬 冬 |

| 3 5 6 1̇ 2̇ 1̇ 6 | 5 6 1̇ 5 3 | 2̇ 3 5 6 3 6 | 1̇ 6 1̇ 2̇ 1 5 |
| 当 此 冬 冬 | 冬 衣 冬 冬 | 当 冬 冬 | 冬 冬 冬 |

| 6 1̇ 6 5 3 5 6 | 1̇ 3 6 1̇ 3 5 1̇ 6 | 5 6 3 3 1̇ |
| 此 衣 冬 冬 | 冬. 冬 冬 冬 | 此 冬 冬 当 冬 冬 |

| 5 6 5 3 | 2̇ 3 5 6 3 6 | 1̇ 6 1̇ 2̇ 1 5 | 6 1̇ 6 5 3 5 6 |
| 冬 冬 冬 衣 冬 冬 | 当 冬 冬 | 冬 冬 冬 | 当 冬 冬 冬 |

【渐慢】　　　　　　【陪句】
1̇ 3 6 1̇ 3 5 1̇ 6	5. 6 3	{ 3̇ 6 5 3̇ 6	0 6 1̇
		3̇ 6 5 3̇ 6	1̇ -
冬. 冬 冬 冬	昌 冬 冬	当 此 冬 冬	冬 冬

3̇ 6 5 3̇ 6	0 6 1̇	3̇ 6 1̇ 3̇ 6 5 3	0 　　0 6 1̇
0 　　0	1̇ -	0 　　0	1̇ 6 1̇ 3 6 1̇
当 此 冬 冬	冬 冬	当 此 当	冬 冬 冬 冬

3̇ 6 1̇ 3̇ 5 3	0 　　0 6 1̇	3̇ 6 5 0 6 1̇	3̇ 6 5 1̇ 1̇
0 　　0	1̇ 6 1̇ 3 6 1̇	0 1̇	0 1̇
当 此 当	冬 冬 冬 冬	当 冬 此	当 冬 此

（唢呐停）
| 6 5 6 1̇ 3 5 6 | 1̇ 6 1̇ | 3. 6 5 3̇ 6 | 1̇（1̇ 6）|
| 当 冬 冬 此 冬 | 当. 打 | 当 此 冬 冬 | 冬 打 |

| 3̇ 5 3 6 | 1̇ 1̇ 6 3̇ 5 3 6 | 1̇ 6 1̇ 3 6 1̇ 6 | 3̇ 5 3 6 |
| 当 此 冬 冬 | 冬 冬 当 此 当 | 冬 冬 冬 冬 | 当 此 当 |

第五章 传承人与传承曲目

(唢呐入)

| 1̇ 6 1̇ 3 6 1̇ 6 | 3̇·6 1̇ 6 3̇·6 1̇ 1̇ | 6 5 6 1̇ 3 5 6 |
| 冬 冬冬冬 | 当冬此 当冬此 | 当 冬冬此 冬 |

| 1̇·6 5 6 1̇ 5 6 | 6 - 3 - | 0 0 0 3 |
| 当·打 此冬冬冬 0 0 0 0 | 0 0 | 冬冬冬 冬冬 冬冬 0 |

【正龙】慢板 ♩=58

$\frac{4}{4}$ 5 3 5 6 1̇ 6 5 6 ‖: 1̇ 6 1̇ 2̇ 3̇ 3̇ 5 6 |
$\frac{4}{4}$ 此冬 当冬 此冬当 ‖: 此冬 当冬 此冬 当 |

| 3̇·5 3̇ 6 1̇ 3 6 1̇ | 3̇ 3̇ 1̇ 6 5 3 |
| 此冬 当冬 此 当冬 | 此冬冬冬 当冬冬冬 此冬 当 |

| 6 1̇ 6 5 6 1̇ 1̇ 3̇ 2̇ 1̇ | 6 5 6 5 6 1̇ 2̇·1̇ 6 1̇ |
| 此冬 冬 当冬 此冬 当冬 | 此冬 当 冬冬 此冬冬冬 当冬冬冬 |

| 3̇ 5̇ 3̇ 6 1̇·5 6 1̇ | 3̇·5 1̇ 6 5 3 |
| 此冬冬冬 当冬冬冬 此冬 当冬 | 此冬 当冬 冬冬 0 |

1.2.3. 4.

| 6 1̇ 6 5 6 1̇ 6 :‖ 6 1̇ 6 5 6 1̇ 6 | 1̇ 6 1̇ 2̇ 3̇ 3̇ 5 |
| 此冬 当冬冬冬冬 :‖ 此冬 当冬冬冬冬 | 此冬 当冬 此冬冬 当 |

渐慢 突慢

| 3̇·5 3̇ 6 1̇ 6 1̇ | 3̇ 6 5 3 1̇ 6 1̇ |
| 此冬冬 当冬此 当冬 | 此 冬 当 冬 此冬冬 当 |

【陪句】慢板 ♩=66

| 3̇·5 3̇ 6 1̇ 6 1̇ | $\frac{2}{4}$ 3̇ 5 3̇ 6 | { 0 0 6 1̇ \| 3̇ 5 3̇ 6 |
| | 1̇ 6 3̇ 6 1̇ \| 0 0 |
| 此冬 当冬昌 - | $\frac{2}{4}$ 当此当 | 冬冬冬 冬 当 此 当 |

```
 0    0 6 i | 3̇ 6̇ 5 0 6 i | 5·6 i i  ⎫
 i 6 3̇ 6 i |   0    i  |  0    i  ⎬  6 5 6 i 3̇ 5 6 |
   冬 冬 冬 冬 | 当 冬  此 | 当 冬  此 | 当 冬 冬 此 冬 |

 i 6 i | 3̇ 6 5 3̇ 6 | i — 3̇ 5 3̇ 6 | i  i 6 | 3̇ 5 3̇ 6 |
  昌·打 | 当  此 冬 冬 | 昌 冬 当 此 冬 冬 | 冬 冬 | 当 此 当 |

 i 6 i 3̇ 6 i 6 | 3̇ 5 3̇ 6 | i 6 i 3̇ 6 i 6 | 3̇·6 i i 6 |
 冬 冬  冬 冬 冬 | 当 此 当 | 冬 冬  冬  冬 | 当 冬 此 冬 |

 3̇·6 i i | 6 5 6 i 3̇ 5 6 | i — | i· 5 | 6 — |
  当 冬 冬 冬 | 当 冬  冬 此 冬 | 昌 冬 冬 | 冬 冬 冬 冬 | 冬 冬 |

                         【正龙】中板 ♩=72
 6 — | 3 — | 0   0 | 0   3 ‖ 4/4  ³⁄ 5  3·6̇ 5 3 5 6 |
  0    0 | 0    0 | 打 打  打 打 | 打 打· 0 ‖     当 打 冬 当 打 打 冬 |

 i· 2̇ 3̇ 3̇ 5 6 | 3̇ 2̇ 3̇ i 5 6 i 3̇ | 2̇·6̇ i 6 i 2̇ |
 此·打 冬 打 打 | 当 打 打 当 打 打 打 打 | 此·打 打 打 打 |

 3̇ 3̇ 5 6 3̇ 5 i 3̇ | 2̇·i 3̇ 5 i 5 6 3 |
  当   打 打 当 打 打 打 | 此·   打   打 打 打 打 |

 5 3 5 6 5 5 i 6 5 | 3̇·6̇ 5 3̇ 2̇ i 2̇ 3̇ |
  当 打 打 打 当 打 打 | 此 打 打 打 打 打 打 |

 5 3 5 6 i  6 5 | 3̇ — — 6 | i 6 i 2̇ 3̇ 5  i 3̇ |
 当 打 打 当 打 打 打 打 | 此 打 打 打 | 当 打 打 当 打 打 打 打 |

 2̇·i 2̇ 3̇ 2̇  5 3 5 | 6̇·2̇ i 6 5 3 5 3 5 6 |
 此 打 打  打 衣 打 打 打 | 当 打 打 当 打 打 打 |
```

第五章　传承人与传承曲目

| 1̇ · 3̇ 2̇ 1̇ 6 5 6 5 6 1̇ | 2̇ 5 3̇ 5 1̇ 5 6 3 |
| 此 打 打 打 打 打 打 打 打 | 当 打 打 　 当 打 打 打 |

| 5 3 6 5 3 5 6 1̇ 5 | 6 3 5 6 5 6 　 1̇ 5 6 |
| 此 打 　 打 打 打 打 衣 打 | 当 打 打 　 打 当 打 打 打 |

| 1̇ · 3̇ 2̇ 1̇ 6 5 6 5 6 1̇ | 2̇ 5 3̇ 5 1̇ · 5 6 1̇ |
| 此 打 打 打 打 打 打 打 打 | 当 打 打 　 当 打 打 打 |

渐慢
| 5 3 6 5 3 5 6 1̇ 5 | 6 · 3̇ 5 6 1̇ 3̇ 2̇ 6 |
| 此 此 　 打 打 打 打 衣 打 | 当 打 打 　 打 当 打 打 打 |

【陪句】
| 5 6 5 3 2̇ 1̇ 2̇ 3̇ 5 6 5 | 3̇ · 2̇ 3̇ 5 6 1̇ 2̇ 3̇ 1̇ 2̇ 6 |
| 昌 冬 冬 冬 当 冬 冬 冬 冬 冬 | 当·冬 冬 冬 衣 冬 衣 冬 冬 　 冬 |

| 5 6 5 3 2̇ 1̇ 2̇ 3̇ 5 3 5 | 3̇ · 2̇ 3̇ 5 6 1̇ 2̇ 3̇ 1̇ 2̇ 6 |
| 昌 冬 冬 　 冬 冬 冬 冬 冬 冬 | 当 冬 冬 冬 冬 冬 冬 冬 冬 |

（唢呐停）
| 5 6 5 3 2̇ 1̇ 2̇ 3̇ 5 6 5 | 3̇ · 2̇ 3̇ 5 6 1̇ 2̇ 3̇ 1̇ 2̇ 6 |
| 当 冬 冬 冬 冬 冬 冬 冬 冬 | 当 冬 冬 冬 当 冬 冬 冬 冬 |

| 5 · 6 5 5 2̇ 1̇ 2̇ 3̇ 5 5 | 3̇ · 2̇ 3̇ 5 6 1̇ 2̇ 3̇ 1̇ 2̇ 6 |
| 冬 冬 冬 冬 冬 冬 冬 冬 冬 冬 | 当 　 冬 冬 当 冬 冬 冬 冬 　 冬 |

1.		2.
5 · 6 3 3 6 ‖ 2/4 5 -	5 5	5 -
冬 0 冬 冬 ‖ 2/4 昌 冬 冬 冬 冬	冬冬 冬冬	冬冬·冬冬·

【滚龙二】（由慢渐快、反复四次）
| 3̇ - | 3̇ - | 0 　 3 5 ‖ 6 · 2̇ 1̇ 6 | 5 　 3 3 |
| 0 　 0 | 0 　 0 | 冬冬· 0 ‖ 此 冬 当 冬 | 此 冬 当 冬 |

说明：① 大唢呐筒音作 $2 = e^1$，中胡定弦 $5\ 2 = ae^1$；② 冬：堂鼓；打：竹兜鼓（乍鼓）。

(二)【三点鼓】

三　点　鼓

(湘潭县)

1 = C（唢呐筒音作 3 = e）

宋梅江　左元和
陈逸安　左克和　演奏
佚　名　记谱

【大开门】慢板 ♩=72

【陪句】慢板 ♩=44

第五章 传承人与传承曲目

```
| 5 3 6  6 2 6 1 6 3 | 5·7 6  3 6 3 | 5 3 6 5 3  5 | ⁵³
  当当当当      0      此-当当      当当 当   0

| 5 - - - | 0 0 0 0 | 1·7 6·7 6 5 | 3·5 3 5 1 5 6 1 |
  此冬此当  此冬此冬当冬  昌- 0  0    当-  当 -

| 2·6 1 6 5 3 | 2 1 3 2 1 2 3 | 5·6 1 6 1 2 3 |
  此 - 0  0    当 0  当  0      此 - 0   0

| 1·5 6·5 3 6 3 | 5·6 1·2 5 3 | 2·1 6 1 2 1 2 5 |
  当 0 当  0      此 - 0  0     当 0  当  0

| 3 1 2 - 3 1 | 1 - 0 0 | 0 0 0  0 | 4/4 1 - 2 5 3 |
  0 冬-打   此冬此当  此当此冬当冬  4/4 昌 0 0  0

| 1 6 1 2 1 6 1 2 5 3 | 1·5 6 3 5 6 | 1·5 6 1 2 5 3 6 |
  当  0  当   0        此 0 0  0    当  0  当  0

| 1·6 2 5 3 6 | 1 6 1 2 1 6 1 2 5 3 | 1·3 2 6 6 1 2 |
  此 0 0  当   当 0  当   0          此 - 0  0

| 1 6 1 2 1 6 1 2 5 3 | 1·6 1 2 3 5 | 1·5 6 1 2 6 |
  当  0  当   0        此 0 0  打     当 0 当  0

| 1·6 1 6 1 2 6 | 1 1 2 6 1 6 1 2 | 1 - - - | 0 0 0 0 |
  此 - 0  打    当 0  当  0       此冬此当  此冬此冬此冬

| 2·5 3 5 1 6 | 1·2·1 5·3 5 3 | 2·6 1 6 1 2 3 |
  昌-打 打    当 0  当  0      此-打  打

| 1·3 5 3 5 1 6 3 | 5 3 5 1 5 | 1·6 5 6 5 3 |
  当打当    打     此 - 打打   当 0 当 打
```

第五章　传承人与传承曲目

$\dot{2}\cdot\dot{1}\ 35\ \dot{1}63\ |\ 5\cdot 3\ 56\dot{1}\ 2\dot{5}3\ |\ \dot{2}\cdot\dot{1}\ 53\ 53\ 53\ |$
此　打打打　　当　打当打　　此　打打打

$\dot{2}\cdot\dot{1}\ \dot{2}\dot{1}\dot{2}3\ 5\ 35\cdot 3\ |\ \dot{2}\cdot 3\ \dot{1}6\dot{1}\ 23\ |\ \dot{1}\cdot 3\ 535\dot{1}63\ |$
当　打　　当　打　　此打打　打　　当.打当　打

$\frac{2}{4}\begin{cases} 5\ 35\ \dot{1}\ 0\ |\ \dot{1}\ 0\ 3\cdot 5\ \dot{1}63\ |\ 5\ 35 \\ 5\ 35\ 0\ 5\ |\ 0\ 5\ 3\cdot 5\ \dot{1}63\ |\ 5\ 35 \end{cases}$
$\frac{2}{4}$　此　0　打当　0　当　此冬冬冬冬冬　昌衣冬

【陪句】

$\dot{1}\ 2\dot{3}\ \dot{1}2\dot{1}\ |\ 0\quad 0\quad |\ 3535\ \dot{1}63\ |\ 5\ 35$
$0\quad 0\quad |\ 56\dot{1}6\ 535\ |\ 3535\ \dot{1}63\ |\ 5\ 35$
冬冬　冬　　0　　此　冬冬　冬.冬当冬冬　昌衣冬

$\dot{1}\ 6\ \dot{1}6\dot{1}6\ |\ 0\quad 0\quad$
$0\quad 0\quad |\ 56\dot{1}6\ 535\ $（唢呐停）$|\ 3535\ \dot{1}63\ |\ 5\ 35$
冬冬冬　　0　　冬冬冬　此冬此冬当　冬冬　此　冬冬

（唢呐入）
$\dot{1}\ 2\dot{3}\ \dot{1}2\dot{1}\ |\ 5636\ 5\dot{1}\ |\ 356\ \dot{1}63\ |\ \overset{\frown}{5}\cdot\ 2\dot{1}\ |$
此冬冬　此冬此　昌　　此冬　此.冬当冬冬　昌　冬冬冬冬

【滚龙二】

$3\ 53\cdot\quad |\ 0\quad 0\quad |\begin{cases}\dot{1}\ 63\ |\ 00\ |\ 23\ |\ 00 \\ \dot{1}\ 63\ |\ 5\ -\ |\ 23\ |\ 5\ - \end{cases}$
冬冬冬冬　冬冬.　冬冬.0　冬 0　冬 0 0 0　冬 0

$2\cdot 3\quad 63\ |\ 5\quad 335\ |\ \dot{1}2\dot{1}6\ 0\ |\ 2\cdot 3\ 0$
$2\cdot 3\quad 63\ |\ 5\quad 335\ |\ 0\quad 5\ |\ 0\quad 5$
此　冬　冬冬冬冬　冬冬冬　　此　冬　此　冬

非遗保护与青山唢呐研究　　148

$\underline{2\ 1}\ 2\ \underline{3\ 6}\ 3\ |\ 5\cdot\underline{3}\ \underline{5\ 6}\ |\ \dot{1}\ \underline{6\dot{1}}\ \dot{2}\ \underline{3\ \dot{1}}\ |$

$\underline{2\ 1}\ 2\ \underline{3\ 6}\ 3\ |\ 5\cdot\underline{3}\ \underline{5\ 6}\ |\ \dot{1}\ \underline{6\dot{1}}\ \dot{2}\ \underline{3\ \dot{1}}\ |$

此 冬 冬 冬 当 冬 冬 冬 | 此 冬 当 冬 | 冬 冬 冬　冬 冬 冬 |

$\dot{1}\ \underline{5\ 6}\ \dot{1}\ |\ \dot{2}\ 0\ \dot{2}\ 0\ |\ \dot{2}\ \dot{2}\ \dot{1}\ 0\ \dot{1}\ 0\ \ \dot{1}\ 0\ \dot{1}\ 0\ |$

$\dot{1}\ \underline{5\ 6}\ \dot{1}\ |\ 0\ \dot{1}\ 0\ \dot{1}\ 0\ \ \ 0\ \dot{2}\ |\ 0\ \dot{2}\ \dot{2}\ 0\ \dot{2}\ 0\ \dot{2}\ |$

此 冬 冬 冬 冬 冬 | 此 当 | 此 当 | 冬 冬 当 冬 | 此 当 当 此 当 此 当 |

$\dot{1}\ 0\ \dot{1}\ 0\ \dot{1}\ 0\ \dot{1}\ 0\ |\ \dot{1}\ 0\ \dot{1}\ 0\ \dot{1}\ 0\ \dot{1}\ 0\ |$

$0\ \dot{2}\ 0\ \dot{2}\ 0\ \dot{2}\ 0\ \dot{2}\ |\ 0\ \dot{2}\ 0\ \dot{2}\ 0\ \dot{2}\ 0\ \dot{2}\ |$

此 当 此 当 此 当 此 当 | 此 当 此 当 此 当 此 当 |

$\dot{1}\ 0\ \dot{1}\ 0\ \dot{1}\ 0\ \dot{1}\ 0\ |\ \dot{1}\ 0\ \dot{1}\ 0\ \}\ \dot{3}\ \underline{5\ \dot{3}}\ |\ \dot{1}\cdot\underline{6}\ |\ \dot{1}\ \dot{2}\ \dot{1}\ 6\ |$

$0\ \dot{2}\ 0\ \dot{2}\ 0\ \dot{2}\ 0\ \dot{2}\ |\ 0\ \dot{2}\ 0\ \dot{2}\ \}$

此 当 此 当 此 当 此 当 | 此 当 此 当 此　当 | 此 当 | 此 冬 当　|

$5\ \underline{3\ 5}\ \ \ |\ \underline{3\ 5}\ \underline{\dot{1}\ 6}\ 3\ |\ 5\ \ \ \underline{3\ 5}\ |\ \dot{1}\ \dot{3}\ \dot{1}\ \underline{3\ \dot{1}}\ |$

此 冬 当 冬 冬 冬 | 此 冬 冬 当 冬 冬 | 此 冬 当 | 此 冬 当 |

$5\ 3\ \ \ 5\ \ \ |\ \underline{3\ 5}\ \underline{\dot{1}\ 6}\ 3\ |\ 5\ \ \ \underline{3\ 5}\ \{\begin{matrix}\underline{6\ 5}\ \underline{6\ 7\ 6}\\ 0\ \ \ \ \ 0\end{matrix}$

此 冬 冬 冬 当 冬 冬 冬 | 此 冬 当 冬 冬 | 此 冬 当　| 此 冬 当 冬 冬 |

$0\ \ \ 0\ \ \ |\ \underline{6\ 5}\ \underline{6\ 7\ 6}\ 0\ \ \ 0\ |\ 3\ 0\ 3\ 0\ |$

$\underline{5\ 6}\ \underline{3\ 5}\ |\ 0\ \ \ 0\ \ \ |\ \underline{5\ 6}\ \underline{3\ 5}\ |\ 0\ 5\ 0\ 5\ |$

此 冬 冬 当 冬 冬 | 此 冬 当 冬 冬 | 此 冬 冬 当 冬 冬 | 此·当 | 此·当 |

| 0　　5　0｜5　0　　5　0　5　0｜5　0　5　0　5　0　5　0｜
| 3　3　0　3｜0　3　3　0　3　0　3｜0　3̇　0　3̇　0　3̇　0　3̇｜
| 此　冬　当　冬｜此　当　当　此　当　此　当｜此　当　此　当　此　当　此　当｜

| 5　0　5　0　5　0　5　0｜5　0　5　0　5　0　5　0｝5　6　3　5　1̇　6　3｜
| 0　3̇　0　3̇　0　3̇　0　3̇｜0　3̇　0　3̇　0　3̇　0　3̇　　　　　　　　｜
| 此　当　此　当　此　当　此　当｜此　当　此　当　此　当　此　当｜此　冬　　当　冬｜

| 5　3　5｜1̇　6　3　5　　｜2　3　5　　｜2.　3　6　3｜
| 此　当　｜此　冬　当　冬　冬　冬｜此　冬　冬　冬　当　冬　冬　冬｜此　冬　当　冬｜

| 5　　3　5｜1̇　6　3　5　　｜2　3　5　　｜2.　3　6　3｜
| 此　冬　当　｜此　冬　当　冬　冬　冬｜此　冬　冬　冬　当　冬　冬　冬｜此　冬　当　冬｜

| 5　3　　5　6｜1̇　6　1̇　2̇　6　1̇｜1̇　5　6　1̇　｜{ 2̇.　3̇　0
| 此　冬　冬　冬　当　冬｜此　冬　冬　当　冬　冬｜此　冬　冬　冬　冬　冬｜ 0　　1̇　　｜此　冬　当｜

| 2̇.　3̇　0　｜2̇　2̇　1̇　0｜1̇　0　　1̇　0　1̇　0｜
| 0　　1̇　　｜0　　0　2̇｜0　2̇　2̇　0　2̇　0　2̇｜
| 冬　冬　当　冬｜此　冬　当　冬｜此　当　当　此　当　此　当｜

| 1̇　0　1̇　0　1̇　0　1̇　0｜1̇　0　1̇　0　1̇　0　1̇　0｜
| 0　2̇　0　2̇　0　2̇　0　2̇｜0　2̇　0　2̇　0　2̇　0　2̇｜
| 此　当　此　当　此　当　此　当｜此　当　此　当　此　当　此　当｜

| 1̇　0　1̇　0　1̇　0　1̇　0｜1̇　0　1̇　0　　　｝3̇　5　3｜1̇.　6｜
| 0　2̇　0　2̇　0　2̇　0　2̇｜0　2̇　0　2̇　　　　　　　　　　　　　｜
| 此　当　此　当　此　当　此　当｜此　当　此　当　当　冬｜此　冬　当｜

非遗保护与青山唢呐研究 150

第五章 传承人与传承曲目

2 1 2 3 6 3 | 5.3 5 5 | 1 6 1 2 3 1 |
2 1 2 3 6 3 | 5.3 5 6 | 1 6 1 2 3 1 |
此 冬 冬 冬 当 冬 冬 冬 | 此. 冬 当 冬 | 衣 冬 冬 冬 冬 冬 |

1 5 6 1 | 2 0 2 0 | 2 2 1 0 1 0 1 0 1 0 |
1 5 6 1 | 0 1 0 1 0 | 0 2 0 2 2 0 2 0 2 |
此 冬 冬 冬 冬 冬 | 此 当 | 此 当 | 冬 冬 当 冬 | 此 当 当 此 当 此 当 |

1 0 1 0 1 0 1 0 | 1 0 1 0 1 0 1 0 |
0 2 0 2 0 2 0 2 | 0 2 0 2 0 2 0 2 |
此 当 此 当 此 当 此 当 | 此 当 此 当 此 当 此 当 |

1 0 1 0 1 0 1 0 | 1 0 1 0 | 3 5 3 | 1. 6 | 1 2 1 6 |
0 2 0 2 0 2 0 2 | 0 2 0 2 |
此 当 此 当 此 当 此 当 | 此 当 此 当 | 此 当 | 此 冬 当 | 此 冬 当 冬 |

5 3 5 | 3 5 1 6 3 5 | 3 5 | 1 3 1 3 1 |
此 冬 当 冬 冬 冬 | 此 冬 冬 当 冬 冬 | 此 冬 当 | 此 冬 当 |

5 3 5 | 3 5 1 6 3 5 | 3 5 | 6 5 6 7 6 |
 0 0 |
此 冬 冬 冬 当 冬 冬 冬 | 此 冬 当 冬 冬 | 此 冬 当 | 此 冬 当 冬 冬 |

0 0 | 6 5 6 7 6 | 0 0 | 3 0 3 0 |
5 6 3 5 | 0 0 | 5 6 3 5 | 0 5 0 5 |
此 冬 冬 当 冬 冬 | 此 冬 当 冬 冬 | 此 冬 冬 当 冬 冬 | 此 当 | 此 当 |

说明：① 此曲最后应演奏一遍【大开门】，谱面省略了；② 此曲多处出现"扯句子"，即两支唢呐快速一前一后对奏，是艺人表现技艺的机会，扯句子吹奏的越长，节奏又不乱，说明技巧高超；③ 中胡演奏时可随意加花。定弦 $\underset{\cdot}{5}\,2 = G\,d^1$；④ 唢呐 I 筒音作 $\underset{\cdot}{3} = e$。

四、长行律子曲

【哭懵懂】

哭 懵 懂

（湘潭县）

$1 = {}^{\flat}E$（唢呐筒音作 $\underset{\cdot}{2} = f$）

朱海江　陈逸安　陈林松　莫菊芳　演奏
罗　俊　莫柏槐　记谱

第五章　传承人与传承曲目

非遗保护与青山唢呐研究

第五章 传承人与传承曲目

第五章 传承人与传承曲目

第五章 传承人与传承曲目

乐谱（简谱与锣鼓经）：

| 3 2 | 3. 5̲ | 6̲·5̲ 1 | 2 3 5 |
| 此 当 | 此·冬 冬 冬 | 当 冬 | 此 当 |

此·冬冬冬 当冬 | 此 当

6̲ 5̲ 6̲ | 6 7̲ 6̲ 1̲ 5 | 6̲ 5̲ 6̲ | 6 1
此 冬 当 冬 | 此 龙 亡 冬 当 | 此 冬 冬 冬 当 冬 | 此 冬 当 冬 | 此 冬 冬 当 冬

6 5 | 3̲ 2̲ 3 5̲ 6̲ 5̲ | ↓1 6 | ↑1
此 冬 冬 冬 当 冬 冬 | 此 冬 当 | 此 冬 当 | 此 冬 冬 冬 当 冬 冬 冬

1 3̲ ↑1̲ | 2· 3̲ | 2· 1̲ 2̲ 3̲ | 2· 1̲ 2̲ 3̲
此 龙 亡 冬 当 冬 | 此 冬 当 | 此 冬 冬 冬 当 冬 | 此·冬 冬 冬 当 冬

2· 3 | 2̲ 3̲ ↑1̲ | 2 — | 3 2̲ 6̲ 5̲
此·冬 冬 冬 当 冬 | 此 冬 当 | 此 — | 冬 冬 冬

【大开门】

$\frac{4}{4}$ 1·5̲ 6̲ 5̲ 5̲ 1 | 2̲·↑1̲ 2̲ 3̲ 6̲ 5̲↓1̲ |
昌·冬 冬 冬 冬 冬 冬 | 此·冬 冬 冬 冬 冬

2̲↑1̲ 2̲ 3̲ 2̲↑1̲ 6̲ 5̲↓1̲ 2̲ | 3·5̲ 6̲↑1̲ 5̲↑1̲ 2̲ 3̲ 2̲ |
此 冬 冬 冬 冬 冬 冬 冬 | 此 冬 冬 衣 冬 冬 冬

↓1̲ 2̲ ↑1̲ 5̲ 6̲ 6̲ 6̲·5̲ ↑1̲ 2̲ 3̲ ↑1̲ | 2̲·↑1̲ 6̲ 7̲ 6̲ 5̲ |
此 冬 冬 冬 冬 冬 此·冬 冬 冬 冬 冬 冬 | 此·冬 冬 冬 冬

6̲ 7̲ 6̲ 5̲ 3̲ ↑1̲ 2̲ 5̲ 5̲ | 5̲ 7̲ 6̲ 5̲ 5̲ ↑1̲ 2̲ 3̲ ↑1̲ | 2 — — — |
此 冬 此 冬 冬 冬 冬 冬 | 此 此 冬 冬 冬 冬 | 此 — — —

|| 5 1 2 3 1 2 | 5. 6 7 7 2 | 6. 5 3 5 6 1 2 |
冬 冬 冬 冬 冬 此 冬 冬 冬 冬 此. 冬 衣 冬 冬 冬

| 5 - - - ||
昌 冬 冬 冬 冬 冬 冬 冬.

说明：① 鼓可随意加花演奏；②【放牌】是紧打慢吹的合奏形式。

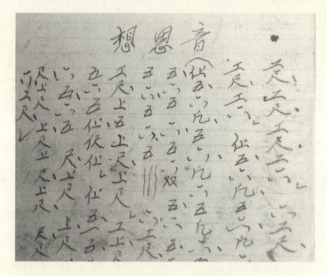

青山唢呐【相思音】传谱手稿

第六章 青山唢呐与其他唢呐的比较

第一节 与川南大唢呐的比较

唢呐作为极具特色的吹管乐器,不仅分布在我国各地区、各民族,甚至在欧洲和非洲地区都有唢呐独特的声音,经过岁月积淀,形成不同地区、不同民族各具风格的唢呐演奏形式。川南苗族大唢呐是中国各地唢呐类型中较有少数民族特性的一种唢呐,主要流传于四川省宜宾市筠连县。筠连县属于中国川南地区,地处川滇两省结合处,因地理环境等因素,聚集了多个少数民族在此安家落户,是一个以农业经济为主的多民族杂居县。县内少数民族以苗族最多。在当地,流传着一种形制特殊、音色浑厚、粗犷动听的大唢呐乐器,与"边石坝""潮涌泉""巡司温泉"合称筠连县四大文化名片,[1]深受当地苗族及汉族人民的喜爱,吹唢呐已经成为这群生活在大山里的人们一种不可或缺的娱乐方式和生活习惯,在长期发展过程中,已形成特有的唢呐文化。从近百年历史来看,筠连县实际已经成为苗族大唢呐的中心活动区域和培训基地。[2] 不少苗族青年自发组

[1] 曾迅,李余.苗族大唢呐流传现状调研报告[J].大众文艺,2010,(18):156,177.
[2] 曾迅,李余.苗族大唢呐流传现状调研报告[J].大众文艺,2010,(18):156,177.

织吹奏队伍,将大唢呐吹响在川滇地区,从而影响周边各县。

一、历史脉络的比较

千百年来,人们在长期的生产和生活实践中,经过艺人们的世代传授、改进、继承与发展,使青山桥的唢呐艺术具有了独特的民族特色。受历史因素影响,很难在相关文献中找到关于民间吹打乐的发展、变化、应用等情况,但元明时期,元代北杂剧与南戏的蓬勃发展,对吹打乐的形成有极大的影响,吹打乐组合中增加了唢呐。清代,以唢呐为主奏乐器的吹打乐在湘潭世俗生活中应用已很普遍。据相关地方县志的记载,包括青山唢呐在内的吹打乐演奏已成为地方官吏为表示效忠朝廷、营造隆重排场的主要方式,清光绪年间,湘潭各地民间鼓乐班社兴起,此时青山桥的高玉来乐班颇具名声。民间艺人借用古典声腔和戏曲及本地民歌小调等丰富的曲牌作为创编来源,形成了比较系统的吹打乐曲牌。到了19至20世纪,青山唢呐在演奏技巧以及乐器形制方面有了更大的发展。青山唢呐以当地文化为基石,形成了独特的器乐演奏的音乐形态,在乐曲结构、曲牌名称、旋律特征、表现风格、演奏技巧等方面,直至今日仍保持原始风貌,经久不衰。

相比较青山唢呐,川南苗族大唢呐的起源似乎更为神秘,世间流传着多种说法。一说在唐朝时,天宫七仙女下凡来到东海边,听到一声非常低沉浑厚的声音,为此而着迷。待七仙女回到天宫后,将听到的声音模仿出来与铁拐李一同制作出这件乐器,但两人对于乐器的吹奏犯了难。而后,七仙女找了一位名叫师旷的大音乐家才将乐器吹响。因此,师旷被苗族人民奉为苗族大唢呐的始祖,对其极为尊敬。二说一个苗族家庭育有七女一儿,八人合力制作了第一把大唢呐,共八个音孔。这把唢呐的声音清脆洪亮,被苗家人用来活跃气氛和驱妖辟邪,从此流传下来。以上两种说法虽都是民间神话传说,充满故事色彩,但说明了苗族大唢呐历史的悠久。据《筠连县志》记载:旧时当地流行民间的管乐有大唢呐。据《中国音乐辞曲》记载:相传大唢呐是清代戏曲艺人金班长所传授,他将三节子

(高音唢呐)改造成二节子(木制中音唢呐),然后在二节子的基础上将唢呐各部分按比例加长、放大,制成了现今的木制大唢呐。距今已有二百多年的历史,但记载也并非准确。老乐手们认为大唢呐是筠连土生土长的土产,之后传入附近的四川珙县、兴文以及相邻的云南省盐津县、彝良县。也有人说是由云南传入筠连,各说不一,确切渊源历史有待考查。① 目前,大唢呐主要由苗族同胞进行演奏,因此命名"苗族大唢呐",从分布地区和演奏群体来看,苗族大唢呐应起源于苗族地区,随后逐渐传入汉族地区。

二、乐器形制的比较

目前流传于筠连县一带的大唢呐,形制独特,但结构并不复杂。具体形制、构造、部件与中小唢呐式样大体一致,只是在体积上将每个零件都扩大了若干倍。大唢呐全长130cm左右,30cm大的碗口是区别其他唢呐的主要特征。大唢呐由哨子、巅子、堵气盘、琴杆、碗口五部分组成。当地苗族人民就地取材,利用常见的山野材料进行制作。哨子是用还未扬花的油麦子或野麦子秆掐下约1cm长的嫩青秆筒用开水煮开晾干制成。采摘的时间也非常重要,必须要在野麦子含苞时才能采摘。摘下的麦秆要经过九蒸九露,意思为蒸九次、露九次,白天让热气蒸,晚上让露水淋,还必须保证不能被雨水打湿,经过细心加工才能使用,吹奏时套在巅子上。哨子做得好与坏对演奏是有很大影响的。麦秆筒的选择要软,厚薄要均匀适当。由于原始材料在吹奏时容易损坏,乐手需要储备一定的哨子,以便随时更换。琴杆长约50~70cm,用当地多见的泡桐木或丁木掏空制成,形状上小下大,上面约1/2长的管直径约1.5cm,下面一半则直径扩大至3cm。琴杆的正面和背面共有八个音孔,前面7个音孔相距3~4cm,这些音孔的制作也非常讲究,每一个音孔位是按比例挖眼(孔)的。"当地苗族艺人是掩三个半眼(把子杆放进碗口,碗口的最高处要遮住三

① 曾迅,李余. 苗族大唢呐流传现状调研报告[J]. 大众文艺,2010,(18):156,177.

个半眼),放四个半眼(碗口之上亮出四个半眼),背眼(右手大指按的眼)与顶端的距离和底眼(左手小指按的眼)与底端的距离相等。"①这8个音孔可以吹奏旋律,还可变调。碗口的形制是使唢呐能吹奏出低沉浑厚、独特音色的主要原因,高约20cm、壁厚0.5cm、直径约30cm,材料是用泡桐木完整地雕戳而成。碗口与琴杆分开,可随时拼接,但衔接口的松紧则关系着唢呐吹奏的定调。堵气盘是由金属皮制成直径约4cm至5cm的圆盘,中间留有一小孔,哨子从中间穿过,安放在哨子和巅子的连接处。吹奏时起到堵气、保持气息、帮助换气的作用。堵气盘的作用也是影响大唢呐吹奏非常重要的部分。巅子是用一根铜皮做成4寸长的管子,形状是从上至下逐渐变大,上接哨子下连琴杆,将两端衔接起来。

大唢呐生存于条件相对落后的大山地区,乐器全是民间手工制造,心灵手巧的苗家人常用土漆、金属皮和红布巾装饰大唢呐,一方面使其更加引人注目,另一方面也是适当掩盖手工制作时在琴杆上留下的刀痕。"据考察,苗族大唢呐由专门的苗族工匠制作,其尺寸比例、选材用材都很考究。琴杆是大唢呐所具特色的关键部件,为保证音准,制作时要边凿边试吹,全凭匠人们灵敏的听觉而定。琴杆壁的厚度和音孔的距离,更是制作中要严格掌握的高难技术。"②

三、音乐形态的比较

川南大唢呐受自身形制的影响,音色低沉、浑厚,表现力较强,主要善于表现旋律粗犷、沉稳的音乐,音域横跨有两个八度。在调式上,大唢呐能吹奏七声音阶,可以进行上行或下行纯四度、纯五度的转调、移调。对于当地乐手而言,尽管有娴熟的吹奏技巧,但是音乐理论并不知晓,也不知何为转调。移调,在他们的认知中只是按出的音不同。苗族大唢呐的代代相传,全凭师徒之间口传心授,日积月累的练习达到经验的积累。对

① 陈川.苗族木制大唢呐[J].人民音乐,1981,(04):44.
② 秦勤,龙红.音乐人类学视野下的苗族大唢呐文化传承[J].南通大学学报(社会科学版),2014,(04):76-80.

于同首乐曲中要进行转调或移调,这依旧是一个较难攻克的问题。大唢呐本应是定调乐器,只因碗口与琴杆可以随时脱开,经常接上取下,因而使它变成了可变调乐器;两个部件的拧松拧紧都可以吹奏出不同的音调。因为制作的式样、长短、大小几乎一样,所有的大唢呐吹出的音色音量,都几乎保持在相近的几个调之间。大唢呐作为中国少数民族乐器,乐曲都是民族五声调式,以徵、商、羽、宫调式为主。曲调平稳,起伏不大,优美动听,好似人声的娓娓吟唱,乐手们偏爱吹奏高八度。乐曲中有小转(小段落)和大转(反复)之分,吹奏三个小转为一大转,较有规律,较长的乐曲实际上是多次反复。吹奏多数是中速,不紧不慢、缓缓进行。

大唢呐的曲牌,当地称为"窝窝",相当于联曲体和套曲自由组合。根据不同场合、主事人的具体情况而选择不同的曲牌进行吹奏。在当地,对于不同曲牌有较为严格的规定,并且都有说法,如结婚、做寿、修房造屋要吹【恭喜发财】【金玉满堂】【夜东】【满阳坡】【一竹香】【节节散】等;丧事要吹奏【脱节子】【祝英台】【观音殿】【二郎调】【木还林】等;祭祀祖先要吹【小开门】【大开门】等;喜庆节日可以吹【单管子】【大青龙】【将军调】等。在他们看来,大唢呐是一种吉祥的乐器,只要吹响大唢呐,就会使他们忘掉忧愁和悲伤,迎来欢乐和喜庆。早年,大唢呐的乐曲有比较明确的区分,喜事、丧事、祭祖各有曲目,不可混用。在这些大唢呐乐曲中,有很多曲子都没有正式的曲名,除了少数有名称,如"节节三""大青龙"等[①]。不仅如此,这些乐曲也从来没有乐谱,流传于乐手之间的曲子被称为"啷当调":师傅在传授乐曲时,以"啷""当"二字代替唱名,典型的口传心授,靠的是乐手的记忆力和模仿力。

四、表演场域的比较

在川南苗族大唢呐的长期发展过程中,苗族人民在日常生活中已将这种乐器融入了民族血液,贯穿他们的一生,使这种乐器充满了民俗性、

[①] 张择君.西南"低音之王"——苗族大唢呐[J].中国老区建设,2008,(09):60-61.

娱乐性。大唢呐乐队班子的吹奏,主要运用于苗族同胞祭祖或举办婚宴、丧事以及各种喜庆节日。大唢呐的使用与当地的各种民俗有紧密联系,吹奏比较讲究,关于吹奏的日子、时辰、地点、场合等都要事先安排好,一般在祭祖、结婚、丧事以及各种喜庆节日才吹奏,且根据事由的不同,吹的内容(曲目)也不同,不能混用。大唢呐在苗族被视为喜庆的象征,在办丧事的时候被请来吹奏,并且吹办喜事时的乐曲,这叫忧事喜办、以喜冲忧。庆贺喜庆节日时,什么乐曲都可以吹奏,不受限制。

随着时代的进步,在曲目的实际运用上已没有太过严苛的划分,但乐手们仍然能够心照不宣地掌握分寸。"有趣的是,苗家人每逢大小庆典,亲友们都可各自邀请吹奏班子前来助兴。有时同来三四个班子,这就无意中形成一场大唢呐的吹奏比赛。各个班子你一曲我一曲地连着吹,不得中断。并且,各个班子吹的曲目一律不准相同,更不能吹别的班子吹过的曲目。否则,便被看作水平低下,难免遭人耻笑。"[1]这种少数民族独特的庆祝方式,为当时的人民生活增加了许多娱乐性,同时也反映出苗族大唢呐曲目的丰富和受广大苗族同胞喜爱的程度。孔子说:"移风易俗,莫善于音乐。"在一个朝夕变化的信息时代,对音乐民俗性的研究有助于更好地理解一个群体,以发挥音乐的引导和教育作用,正如孔子所提倡的:"兴于诗,立于礼,成于乐。"[2]

苗族大唢呐的发展,与它所处的环境有着密不可分的关系。一方面,这些唢呐曲牌的产生离不开苗族的民俗活动,民俗生活和民俗活动是孕育多姿多彩的民间艺术的土壤,唢呐音乐正是依附于这种民俗活动土壤而生存下来,并经民间唢呐艺人不断创造、发展、流传而经久不衰;另一方面,婚丧嫁娶、红白喜事以及较多人参加的民俗活动,如果没有唢呐的演奏,也将会显得冷冷清清、毫无生气。为人民群众喜闻乐见的唢呐音乐反

[1] 秦勤,龙红.音乐人类学视野下的苗族大唢呐文化传承[J].南通大学学报(社会科学版),2014,(04):76-80.
[2] 秦勤,龙红.音乐人类学视野下的苗族大唢呐文化传承[J].南通大学学报(社会科学版),2014,(04):76-80.

过来给民俗活动以渲染,使其更加热烈、庄重,它们之间具有水乳交融的密切联系。[1]

五、乐器组合的比较

因表演场合的需要,大唢呐一般采用的是吹打齐奏,独奏情况较少,通常与锣、鼓、镲等打击乐器组合,由四名乐手操作五样乐器:两人吹大唢呐,一人打大锣和小鼓,一人打小锣和小镲。这种最简单的组合方式也称"座堂",其中两支唢呐分别演奏统一旋律,一支吹高八度,一支吹低八度,使得声部饱满,音乐效果更为和谐。打击乐节奏同旋律完全吻合,怎样打、打多少下、什么地方打什么乐器,每支乐曲都有严格的规定。"座堂"以吹为主、打为辅,乐曲也有规律地进行反复。吹奏班子的规格没有硬性规定,可根据具体情况进行编排,全套的大场合可将大中小唢呐、各种打击乐和二胡等都加入在内,演奏人员可达10至14人。

六、传承发展的比较

从大唢呐的表演场域、音乐形态等内容来看,大唢呐已经成为四川筠连县及周边苗族的代表乐器,大唢呐吹奏也成为苗族同胞各种重大事件中不可缺少的活动,并形成了一定的程序和形式。可以说大唢呐已成为筠连县苗族同胞的精神生活中不可分割的一部分。

从苗族大唢呐的发展现状来看,近年来在筠连一带大唢呐发展迅速,越来越受到人们的喜爱。截至2010年,据不完全统计,有大唢呐手200多名,大唢呐200多支,吹奏班子40多帮,主要分布在蒿坝镇的合力村、中由村,团林乡的香樟村、大埂村,乐义乡的陶坪村,筠连镇的骑龙村、金花村。其中60%以上是20来岁的青年,最小的才14岁。苗族大唢呐手普遍文化程度不高,最高才初中毕业,一般只读过几年小学,老年乐手几乎是文盲。文化程度的深浅,在乐感和接受音乐知识方面,自然会表露出

[1] 曾迅,李余.苗族大唢呐流传现状调研报告[J].大众文艺,2010,(18):156,177.

明显的差别。① 大唢呐在全国民族民间乐器中并不多见,像筠连一县之内大唢呐吹奏覆盖面之广,乐手和吹奏班子之多,较为罕见。从整个中国民族民间乐器家族而言,大唢呐的发展和关注度显得颇为单薄,穷其原因,是其独特的原始性和民俗性没有得到外界足够的重视。

正是意识到大唢呐所面临的生存危机,当地政府开始加大对这种乐器的关注,以期得到更多的支持。20世纪50年代,当地政府组织乐手刘万才、伍友全参加各级文艺调演,他们吹到宜宾,吹到成都,并一举吹到北京,为首都人民带去一股新的山乡古朴乐风。1979年,在组织乐手刘光本、王泽文等4人参加地区成立30周年调演之后,又挑选他俩与珙县熊得聪、黄绍银一起,组织赴省参加调演,获得奖励。

这些成绩大大地激发了地处偏远山区、信息不畅的苗族同胞们的民族自豪感。大唢呐在他们心目中的地位更高、更重要了。直到今天,筠连等地都还有不少苗族青年学习吹奏大唢呐,苗族同胞也喜欢听大唢呐的吹奏。目前大唢呐在筠连分布很广,全县每个乡镇都有大唢呐手。筠连县蒿坝镇合力村人王世元在很多年前就被苗族同胞们公认为是吹得最好的乐手。他20岁时学吹大唢呐,至今已有近60年的吹奏历史。他在唢呐生涯中培养出了不少徒弟,从筠连巡司、龙镇到云南牛街、珙县王场乡,方圆百里,分布着他的40多个徒弟以及更多的徒孙。随着乐手们的年轻化,为川南地区大唢呐的发展注入了一股股新鲜血液。不难想象,这些脑子灵、善探索的年轻人在不长的时间内,会将当今优秀的、现代音乐与古朴粗犷的苗族大唢呐乐曲融会贯通,赋予它新的表现力和生命力。

与此同时,川南苗族大唢呐这种传统非物质文化遗产的传承和保护,很大程度上需要政府和相关部门的支持和帮助。首先在意识上要重视大唢呐的存在意义和社会价值,其次要通过多方面开展保护工作,对年老乐手的演奏要及时录音、录像保存,对年轻乐手要鼓励、支持其学习技能,做好承上启下的衔接工作。

① 刘韧,应元厅.川南苗族大唢呐现状、传承与保护调查报告[J].音乐探索,2010,(02):32 - 33.

第二节　与陕北大唢呐的比较

对于中国民间乐器而言,唢呐属于外来者,经过变化、发展,在明朝时期主要形成了"喇叭"和"大吹"两个流派,"喇叭"即今日的高音喇叭;"大吹"发展成中音唢呐,即"大唢呐",主要流传于陕北地区,较为出名的陕北大唢呐主要包括陕北绥德县、米脂县的绥米唢呐以及子长唢呐。

陕北大唢呐在明时由戚继光用于军乐,后传入民间,迄今已有五六百年的历史。高亢有力的唢呐声数百年来激荡在陕北山川沟壑中,融入陕北人民的生产、生活乃至生命之中,成为陕北人民文化需求、文化生命的一种特殊符号。陕北大唢呐地处陕北绥德地区,位于黄河西岸无定河下游,与吴堡、佳县、榆林、横山、子洲、清涧接壤,一眼望去是荒凉贫瘠、常年干旱的黄土地,陕北人民长期生活在边处大漠的大山中,对生的渴望、期盼,极大程度寄托在唢呐那震天响的音乐声中。一是迎来刚刚落地、哇哇

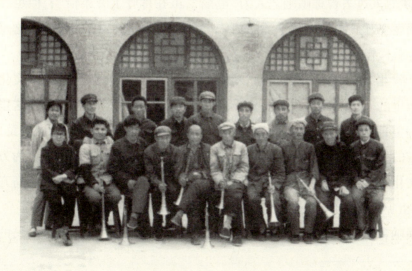

陕北唢呐部分艺人合照

啼哭的新生命;二是婚嫁迎娶,唢呐声声喜庆,新郎新娘喜结良缘,结拜夫妻,白头到老;三是死亡丧葬,唢呐声声,悲惨凄凉,送亡灵走完人生最后一程。这三次交道,吹奏出了人生道路的三部曲"迎、庆、送",也揭示了陕北唢呐已深深融入陕北人的全部生命之中。①

一、历史源流之比较

陕北位于中国北部的黄土高原,连绵不绝的山丘沟壑是其一张极具特色的名片,它南连八百里秦川,北至内蒙古大草原,东边是中国的母亲河黄河,西边则分布着人烟稀少的少数民族地区,在这片神奇的土地上从夏代到明代都一直是多民族的聚集之地,也就相应地造就了这片土壤上异彩纷呈的各类艺术形式。绥德米脂地处黄土高原腹地,是农耕文明和游牧文明的交汇地带。由于偏僻封闭,远离帝都,很少受到朝廷的影响,因此极大程度地保存了原始的地域文化,在此基础上吸收中原文化、楚文化、红色文化,形成了独特的陕北文化,这里的人民生性粗犷、热情、朴素、豪爽。据史书记载,唢呐开始在民间广为流传是在明朝时期。在陕北民间流传着"龟兹说"和"波斯说",相传唢呐是从西域地区流传至中原地区,陕北人过去曾称唢呐艺人为"龟兹",虽在称呼上并不恰当,但也在一定程度上呼应了唢呐的来源问题。"龟兹"直至清末才逐渐改口,这一名称也就慢慢地消失了。

陕北绥米唢呐,是指绥德、米脂地区流传的唢呐,被称为陕北文化大花园里的一束奇葩。绥德历史上曾是战乱纷争的动荡边陲之地,这里的人们整日与尘沙黄土相伴,远离那些京城花花绿绿的生活,广袤的荒原,艰难的生计,对生的渴求和对命运的抗争,形成了陕北人独特的行为方式和文化心理。陕北人民这种独特的生存方式与文化心理,与唢呐高亢嘹亮、粗犷深沉及至吼天撼地的乐声,常会碰撞出激烈、绚烂的火花。一声声唢呐音乐,吹响了那一片黄土高坡,融入了这些平凡的陕北人民的心

① 李贵龙,朱维全.陕北唢呐人民的心声[A].中国民间文化艺术之乡建设与发展初探[C],2010:2.

窝,与他们的生产、生活息息相关,成为平民百姓宣泄情感的最好载体,无论是开业庆典、节日娱乐,还是娱神祭祀等社会活动,都要有唢呐吹奏助兴。历代唢呐手和唢呐乐户对吹奏、创作的传承完成了唢呐音乐的引进、发展、完善、兴盛的漫长过程,形成了独具特色的陕北大碗唢呐。在新中国成立前的数百年里,吹鼓手这种职业被认为是"下九流",民众普遍对这类群体有所歧视,所以唢呐音乐发展速度较为缓慢。新中国成立后,特别是在成立初期,唢呐艺人地位提高,唢呐音乐获得新生,发展较快。改革开放以来,陕北绥米唢呐进入了新的高速发展期。民间唢呐手遍布各地,唢呐又成为婚丧嫁娶、喜乐庆典的最主要演奏形式,唢呐重新融入人们的生产生活中。

陕北唢呐音乐文化代表：绥米唢呐

二、乐器形制的比较

陕北大唢呐主要由哨子、芯子、气牌、木杆、碗子五个部分组成,这与其他唢呐并无大异。哨子用嫩苇制成,作为唢呐的发声器,其大小软硬直接影响着发音效果。芯子,又叫挺子,作为唢呐的调音部件,用铜片卷成锥形细管,较细一端插入哨座,较粗一端插入木杆。气牌,又叫逼气盘,用铜钱状的小薄铜片制成,中间的小孔套在铜芯上,其形制有助于吹奏者口唇用力,减轻疲劳。木杆是唢呐的主体,一般用柏木制作,以柏退木（用

过而未休的旧棺材木)为最佳。形状是一根空心管,正面排列着音孔,北面上端有一顶眼(即第七音孔)。杆外表内膛呈锥状,上细下粗。上连芯子,下套碗子。碗子,用铜打造为喇叭形状,是唢呐的声带和门面,喇叭口直径五至六寸左右,位于木杆的下端,以木杆下端至第四孔高度为适中。

陕北大唢呐按照音区划分属于中音唢呐,音色低音浑厚、高音挺拔,杆粗碗口大的乐器形制使其音域宽、音色美,自身能形成在音区、音色、音量等方面有对比的艺术特征。陕北大唢呐主要可分为三种规格,分别是一尺一寸五、一尺二寸、一尺三寸等三类,其中一尺二寸是演奏者经常采用的一种规格。① 20世纪初,陕北地区所使用的唢呐被称为"鸡腿唢呐",因为碗口较小,与琴杆一连接就形同一只鸡腿,当地乐手就这样打趣地叫着。20世纪20年代,米脂县的著名吹手李大牛将这种"鸡腿唢呐"进行改造,加大碗口的形状,使得唢呐的音色更亮、音量更大。而后又一次偶然的机会,李大牛用旧棺材木板制作出短唢呐杆,对唢呐的形制再次进行改造,短唢呐杆从此得到推广,从原先的一尺二寸变成一尺一寸,筒音高度从原来的 d 左右上升至降 e 左右。

陕北大唢呐及哨子

在陕北米脂县中,还有一位德高望重的唢呐吹奏家兼制作家常文洲,早年他与兄弟常文锦等组成常氏鼓乐班,专注于唢呐的演出以及长杆唢呐的制作。20世纪70年代,常文洲利用木工钻床、刨床等工具,解决了之前一直困扰他们的关于长杆唢呐掏空工具限制的问题,制造出一尺三寸的长杆大唢呐,此唢呐因音色浑厚、音量宏大而受到很多吹手的热捧,逐渐代替了短杆唢呐。常文洲的唢呐制作和演奏系家族传承,到了常文洲这一代达到炉火纯青的地步。唢呐杆选香木(柏木)为料,首先准备一

① 牛建党.浅析陕北大唢呐的音乐及演奏特点[D].北京:中央音乐学院,2011.

尺三寸左右的木料,打磨成梯形四面体;再钻筒、打眼、外形打圆、校音准后浸入清油中,杆即制成。再用铜皮锤制喇叭形碗子、喉子,用苇秆、铜丝制作哨子,把碗子、杆子、喉子、哨子安装在一起,一把新唢呐制作完成。①制作唢呐的关键是校音,制作人在调试唢呐音准的过程中,完全是靠耳朵进行校正。随手拿起一支唢呐杆,套上一个唢呐碗,吹两下;然后用锉在杆内径锉一锉,再向筒里吹气把木屑吹出去;举起唢呐杆,放在眼上,对着亮光看一看;再按上哨子吹一吹,反复几次,就将唢呐的音准调好了。②这种唢呐在杆子部分还有一个独特性,即一般的唢呐杆子内膛上饱下空(上小下大),使用硬哨;而米脂县常氏做出的大唢呐是杆子上空下饱(上大下小),使用软哨吹奏。虽然这大大增加了唢呐吹奏的难度,但这种乐器的音色是非常独特的,高音区高亢嘹亮,中音区甜美圆润,低音区浑厚结实,声音具有很强的穿透力,优美动听,如泣如诉的唢呐声在黄土高原山丘沟壑中回荡。

三、音乐曲牌的比较

陕北大唢呐曲牌音乐风格多异、种类繁多、曲目丰富,曲牌的来源主要为民族音乐与民间小调相结合的新曲牌,民歌小调有广泛的群众基础,由唢呐吹奏的民歌小调的旋律也深得当地人民的喜爱,由此产生了大量的小调曲牌,从而大大延续和扩展了唢呐的音乐生命。这些曲牌在原有民歌和小调的基础上,经过发展、演变,将歌词部分逐渐剔除,留下了曲调部分,例如【哭长城】【狮子令】【下江南】【绣金匾】【刮地风】【南瓜蔓】等,以及一部分戏曲音乐保留的曲牌,例如【哭皇天】【水龙吟】【柳青娘】等。除此之外,还有一些吸收宗教音乐形成的曲牌,如【西风赞】等。

陕北唢呐在当地人们的生活中运用广泛,涵盖了生死、婚嫁、祭神、娱人等各方面。音乐曲牌的运用非常讲究,不同场合有固定的一套演奏程序,不允许混乱吹奏。例如在陕北葬礼仪式中,第一天会吹奏本调【大开

① 马庆禄,朱维全.陕北音乐文化的代表:绥米唢呐[J].文化月刊,2014,(04):54 – 57.
② 曹本治.中国传统民间仪式音乐研究·西北卷[M].昆明:云南人民出版社,2003.

门】,下接【鲜花赞】和【上南坡】,闲暇时间没有特意规定曲牌,但要营造热闹气氛。"起灵"时,吹奏本调【西风赞】、慢板【花道子】,后接【三七七】【下江南】;"吊唁"时吹奏【下摆队】【雪梅吊孝】;"送坟、埋棺"吹【拜场】。① 除此之外,在殡葬仪式上常用的曲牌还有【孟姜女哭长城】【散白银】等。在婚嫁仪式中,唢呐音乐也有一套固定演奏程序与相应的婚礼仪式相对接,迎客时吹奏【大摆队】或者【迎仙客】;去新娘家迎娶时吹奏【小开门】或者【小放牛】;新娘上轿时吹奏【百鸟朝凤】;拜花堂时吹奏【绣荷包】;谢礼时吹奏【闹元宵】。② 在婚礼进行整个过程中,音乐是不间断的,由唢呐乐手带领吹奏,在非仪式时间,音乐相对随意,可进行不同的加花变奏或选择一些流行乐曲进行演奏,只为烘托气氛。

谱例1

大开门(之一)

$1=C$(筒音作$1=C^1$)慢板

[乐谱]

① 曹本治.中国传统民间仪式音乐研究·西北卷[M].昆明:云南人民出版社,2003.
② 姜旭.陕北婚丧礼俗音乐[D].天津:天津音乐学院,2014.

第六章 青山唢呐与其他
唢呐的比较

$\widehat{6\ 5\ \underline{1}}\ \ 6\ \ 5\ \ \underline{\dot{2}}\ \ \underline{\dot{5}}\ \ \underline{6\ 5}\ \underline{\dot{1}}\ |\ \underline{\dot{1}\ 5}\ \underline{6\ \dot{1}}\ \underline{\dot{1}\ \dot{2}}\ \underline{6\ 5}\ \underline{\overset{3}{\widehat{3\cdot\ 7}}}\ |$

$\underline{6\ \dot{1}}\ \underline{\overset{3}{\widehat{5}}}\ \underline{\dot{2}\ 5}\ \underline{6\ 5}\ \underline{\dot{1}}\ |\ \underline{\dot{1}\ 5}\ \underline{7\ 6}\ \underline{5\ 6}\ \underline{5\ \dot{1}}\ \underline{6\ 5}\ \underline{6\ \dot{2}}\ |$

$\underline{\dot{1}\cdot\ 6}\ \underline{5\cdot\ 3}\ \underline{2\ 3\ 1}\ \underline{2\ 3\ 2}\ |\ \underline{\dot{1}\cdot\ \dot{1}}\ \underline{3\ \dot{2}\cdot}\ \underline{\dot{1}}\ \underline{\widehat{\dot{1}\ 6}}\ |$

$\underline{5\ 5\ 6}\ \underline{\dot{1}\ \dot{1}\ \dot{2}}\ \underline{6\ \dot{1}}\ \underline{3\ 2\ 1}\ |\ \underline{2\ 3\ 1}\ 1\ -\ -\ \|$

谱例 2

大开门（之二）

1 = C（筒音作 1 = C¹）慢板

$|\frac{2}{4}\ \underline{6\cdot\ 5}\ \underline{4\cdot\ 3}\ \underline{2\ 4\ 1}\ \underline{4\ 4}\ |\ \underline{6\cdot\ 5}\ \underline{4\cdot\ 3}\ \underline{2\ 4\ 1}\ \underline{2\ 4\cdot\ 2}\ |$

$\underline{1\ 6\ 2}\ \underline{5\ 6\ 4}\ \underline{2\ 5\ 1}\ \underline{3\ 2}\ |\ \underline{3\ 2\ 1}\ \underline{1\ 2\ 1}\ \underline{2\ 4\cdot}\ \underline{6\ 5\cdot\ 2}\ |$

$\underline{6\ \dot{1}\ 6\ 5}\ \underline{4\ 2\ \dot{1}\ 6}\ \underline{5\ 6\ 4\ 1}\ \underline{2\ 5\ 4\ 1}\ |\ \underline{\widehat{1\ 6\ 5\ 6}}\ \underline{\dot{1}\cdot\ 2}\ \underline{4\ 2\ 4\ 1}\ \underline{1\ 2\ 4\ 2}\ |$

$\underline{1\cdot\ 2}\ \underline{1\ 2\ 4}\ \underline{4\ 2}\ \underline{6\ 5\ \dot{1}\ 6}\ |\ \underline{5\cdot\ 5}\ \underline{5\ \dot{1}\ 6}\ \underline{5\ 4\ 2\ 5}\ \underline{6\ 4}\ |$

$\underline{5\ 4\ 5\ 6}\ \underline{1\ 2\ 5\ 4}\ \underline{2\ 1}\ \underline{1\cdot\ 2}\ |\ \underline{4\ 2\ 4\ 2}\ \underline{1\ 2\ 5\ 4}\ \underline{2\ 4\ 2\ 1\ 6}\ |$

$\underline{5\ \dot{1}\ \dot{1}\ 6}\ \underline{5\ 4\ 3\ 2}\ \underline{1\cdot\ 2}\ \underline{4\ 2\ 1}\ \|$

谱例 3

大开门（之三）

1 = C（筒音作 1 = C¹）慢板

$|\frac{4}{4}\ 0\ 0\ 0\ \underline{3\ 2\ 3}\ |\ 1\ \underline{\dot{1}\ 7\ \dot{2}}\ \underline{6\ 7}\ \underline{6\ 5\ 3}\ |\ \underline{2\ 3\ 5}\ \underline{6\ 5\ 1}\ \underline{2\ 1}\ \underline{\dot{1}\ 7\ \dot{2}}\ |$

$\underline{6\ \dot{1}}\ \underline{3\ 2\ 3}\ \underline{5\ 2\ 3}\ 1\cdot\ |\ \underline{3\ 2\ 1}\ \underline{5\ 6\ \dot{1}}\ \underline{7\ 6\ 5}\ \underline{3\ 2\ 1}\ |$

$\underline{5\ 6\ \dot{1}}\ \underline{\dot{1}\ 6\ 5}\ \underline{2\ \dot{1}\ 6}\ |\ \underline{5\cdot\ 6}\ \underline{4\ 3\ 2}\ \underline{5\ 6\ \dot{1}}\ \underline{6\ 5\ 1\ 3}\ |$

2 3 5 6 5 3·2 3 1 1 3 7 | 6 3̇ 2̇·7 6 5 3·2 |

1̇ 1̇ 7 2̇ 6·7 6 5 3 | 2̇ 1̇ 6 5 2̇ 5̇ 5̇·3̇ | 2̇ 1̇ 6 5 2̇ 5̇ 2̇ |

2̇ 1̇ 5 7 6 2̇ 2̇ 3̇ | 1̇·6 5·3 2 3 5 6 5 1 |

1 1̇ 6 1 1̇ 3̇ 1̇·6 5 6 5 | 2 1̇ 6 5 6 1̇ 1̇ 6 5 |

3 2 1̇ 7 2̇ 6·7 6 5 3 | 2 3 1 2 3·7 6 2̇ 1̇ 6 5 |

1·2 3·6 5·3 2 3 1 | 1 5 6 1̇ 7 2̇ 6 1̇ 3·7 |

6 1̇ 1̇ 6 5 6 5 3 2 3 1 | 3 6 5 3 2 3 1 1 - ‖

谱例 4

大开门（之四）

1 = F（筒音作 5̣ = C¹）慢板

| 4/4 0 0 0 1 6 5̣ | 5·6̣ 5̣·1 | 6̣ 5̣ 5 1 3 2 - | 1·2 5̣ 3 2·3 2 1 |

2̣ 5̣ 7̣ 6̣ - | 5·6̣ 2̣ 7̣ 6̣ - | 5·6̣ 2̣ 7̣ 6̣ 7̣ 6̣ 5̣ | 2̇ 3 6 5 1̇ |

2̇ 3 6 5 1̇ | 2̇ 1̇ 6 5 6 5 - | 5·3 2 1 5̣·1 | 6̣ 5̣ 5 3 2 1·6̣ |

5̣ 1 6̣ 5̣ 5̣·6̣ | 3·2 1 6̣ 2·3 | 1 6̣ 5̣ 5 3 2 3 2 |

1 6̣ 5̣ 5 3 2 3 2·1 | 6̣ 5̣·7̣ 6̣ - | 5·6̣ 2̣ 7̣ 6̣ - |

5·6̣ 2̣ 7̣ 6̣ 5̣ 1 | 2̇ 1̇ 6 5 6 5 - ‖

第六章 青山唢呐与其他
唢呐的比较

谱例 5

大开门(之五)

$1 = F$（筒音作 $\underline{5} = C^1$）慢板

| $\frac{4}{4}$ 3. 2 5 1 6 5 3 2 | 1 1 0 6 5 5 0 7 | 6 7 6 5 3 2 5 |

1. 5 5. 3 2 5 1. 6 | 5 1. 6 5 5. 3 2 5 1 6 5 2. 3 2 5 |

6 2 7 6 0 7 6 5 | 5 7 6 5 3. 2 6. 3 | 2 1 2 3 2 7 6 1 |

1 5 5. 3 2 5 1 0 | 7. 6 5 7. 5 3 5 | 5 5 6 7. 5 7 6 5 6 |

6 3 2 7 6 7 6 5 | 1 1 5 3. 6 5 3 | 2 1 2 3 2 5 3 5 |

1 1 6 5 1 5 | 2. 3 2 6 5 3 5 1 | 6. 3 2 1 6 5 3 5 6 |

1 6 1 5 6 1 1 | 6 1 6 5 3. 2 5 7 | 6 5 3 2 1 7 6 5 ‖

谱例 6

大开门(之六)

$1 = F$（筒音作 $\underline{5} = C^1$）慢板

| $\frac{4}{4}$ 3 2 5. 1 6. 5 3 6 5 | 1. 6 5 - | 6 1 6 5 3 2 3 5 |

1 6 5 5. 3 2 5 1. 6 | 5 5. 3 2 5 1 6 | 2. 3 2 5 6 7 6 5 6 |

0 7 6 5 1 6 5 | 3 6 1 5. 3 2. 3 2 5 | 3 6 5 1 6 5. 3 |

2 5 1 0 7. 6 5 | 7. 6 7 6 7 5 5 3 2 | 3 5 6 7 6 5 0 7 6 |

6 2 2. 7 6 2 6 7 6 5 | 6 1 6 5 3 6 1 5. 3 | 2. 3 2 5 3 6 5 |

1 0 7 6 1 5 6 1 6 5 | 5 5 2 3 2 1 6 5 6 1 5. 1 ‖

大摆队（之一）

1 = C（筒音作 1 = C¹）流板

谱例 8

大摆队(之二)

1 = C（筒音作 1 = C¹）流板

| $\frac{2}{4}$ 6 3̇ 2̇ | 6 5 2 | 6 3̇ 2̇ | 6 5 2 5 | 6 3̇ 2̇ 5 | 5· 3̇ 2̇· 3̇ |

| 2̇ 3̇ 2̇ | 2̇ - | 2̇ 6 2̇ | 1 6 5 6 2̇ | 1 6 5 6 2̇ | 4 2 4 2 | 4· 5 |

| 6̇· 3̇ 2̇· 3̇ | 2̇ 3̇ 2̇ | 2̇ - | 3̇ 2̇ 7 6 | 7 2 7 | 7 - | 7 2 5 3̇ |

| 2̇ 0 6 | 5 2 3̇ | 2̇ 2̇ 2̇ 6 | 5 2 0 3̇ | 2̇ 2̇ 6 3̇ | 2̇ 2̇ 2̇ 2̇ |

| 2̇ - | 5 6 7 6 | 6 5 6 | 6̇ - | 6 - | 6̇· 1̇ | 4· 5 1 | 3̇· 2̇ 3̇ 5 |

| 3̇ - | 3̇· 5 | 6̇ - | 6̇· 5 | 7̇· 6̇ 5 3 | 2̇ 2̇ 1̇ | 2̇ 6 5 3 | 2̇ 2̇ 1̇ |

| 2̇ 5 6· 3 | 2̇ 2̇ 1̇ | 2̇ 5 6· 3 | 2̇ 2̇ 3̇ | 2̇ 3̇ 2̇ 3̇ | 2̇ - | 2̇ - |

| 4̇ 4 5 | 6̇ - | 5 6 5 3 | 2̇ 3̇ 2̇ | 5 6 5 | 5 6 5 2 | 1̇ 1̇ 2̇ |

| 1̇ 1̇ 2̇ | 6 5 3 2 | 6 2 | 6 5 3 2 | 2 7 6 | 2̇ 3̇ 2̇ | 2̇ - | 2̇ - |

| 2̇ 5 3 2 | 5 3 2 | 5 3 2 ‖

谱例 9

大摆队(之三)

1 = C（筒音作 1 = C¹）流板

| $\frac{2}{4}$ 7̄ 6 5 6 2 | 7̄ 6 5 6 2 | 7̄ 6 5 7 6 | 3̇ 5 2̇· | 4 3 2 4· 3 |

| 2̇ 3̇ 5 2̇ 1̇ | 6 5 4 2 4 | 1̇ 6 5 4 2 4 | 1̇ 6 5 4 2 4 3 2 |

```
4 3 2 4 3 2 | 2̇ 3̇ 2̇ 3̇ | 2̇·3̇ 2̇ 3̇ | 2̇ - | 2̇ 5 7 6 5 2 | 1̇ - |
6 7 6 5 6 2̇ | 3̇ 5̇ 2̇ 6 7 6 5 | 6 2̇ 3̇ 5̇ 2̇ | 6 7 6 6 2̇ | 2̇ - |
6 7 6 7 | 6·5 6 5 | 6̇ - | 6̇ 5̇ 6 5 | 4̇ - | 4̇ 4̇ 6̇ 4̇ | 3̇·2 3̇ 2̇ |
3̇ - | 4̇ 4̇ 7̇ | 6̇ 5̇ 3 2 | 6 5 6 2̇ 4̇ 7̇ | 6̇ 3̇ 2̇ 2̇ | 5̇ 1̇ 2̇·7 |
6 2̇ 7 2̇ 7 2̇ | 5̇ 5̇ 2̇ 2̇ 2̇ | 5̇ 5̇ 1̇ 1̇ 2̇ | 5̇ 5̇ 2̇ 6 | 4̇ - | 4̇·6 |
2̇·3̇ 5̇ 3̇ | 2̇·3̇ 2̇ 3̇ | 2̇ - | 2̇·3̇ 2̇ | 1̇ 4̇ 2̇ 4̇·3̇ | 2̇ 3̇ 5̇ 3̇ 2̇ 1̇ |
1̇·6 5 | 3̇·2̇ 1̇·2̇ | 3̇ 2̇ 1̇·2̇ | 3̇·2̇ 3̇ 3̇ | 3̇ 5̇ 3̇ 5̇ | 6 7 6 |
2̇·3̇ 2̇ 3̇ | 2̇ 2̇ 6 7 | 2̇·3̇ 2̇ 3̇ | 2̇ 2̇ 6 7 | 2̇·3̇ 2̇ | 5 6 5 3 2 |
5 6 5 3 2 ‖
```

谱例 10

大摆队（之四）

1 = F（筒音作 5 = C¹）流板

```
|2/4 6 6 6 2̇ 7 | 6̇ 3̇ 2̇ | 6 6 6 2̇ 7 | 6̇ 3̇ 2̇ | 5·3 2 | 3 5 2 5 |
2̇·6 2̇·6 | 2̇ - | 2̇ - ‖: 2̇ 2̇ 2̇ 5̇ 2̇ 1̇ :‖ 2̇ 1̇ 2̇ 1̇ :‖ 2̇ 1̇ 4 4 3 |
‖: 2̇·3̇ 2̇ 5̇ :‖ 2̇ - | 2̇ - | 3̇ 2̇ 3̇ 2̇ ‖: 7·6 7̇ 2̇ :‖ 7̇ 2̇ 7̇ 2̇ | 7 - |
7 - | 2̇·3̇ 2̇ 7 | 6 5 3 2 | 6 3̇ 7 | 6 5 3 2 | 6 5̇ 5̇ | 5̇ 6 3̇ 2̇ |
6 7 6 2 | 7 6 | 6 - | 5 - | 5 - | 5·6 ‖: 3̇·2̇ 3̇ 5̇ :‖ 3̇ 5̇ 3̇ 5̇ |
3̇ 5̇ 3̇ 5̇ 3̇ 5̇ | 3̇ - | 3̇ - | 2̇ 6 5 | 2̇ 5̇ 1̇ 5̇ | 5̇ 1̇ 6 5̇ | 2̇ 5̇ 6 5̇ |
```

第六章 青山唢呐与其他
唢呐的比较

谱例 11

花道则(之一)

1 = C（筒音作 1 = C¹）慢板

谱例 12

花道则(之二)

1 = C（筒音作 1 = C¹）慢板

$6\ 5\ 1\ 3\ 2\ \underline{2\ \dot{2}\ 6\ 5\ 3}\ |\ \dot{2}\ \underline{\dot{2}\ 6\ 5}\ \overset{3}{\underline{\ \ }}\underline{5\ 3}\ 2.\ 7\ |\ 6\ \dot{2}\ 6\ 5\ \underline{2\ 5\ 4\ 3\ 6}\ |$

$5\cdot\underline{3}\ \underline{2\ \dot{2}}\ \underline{\dot{3}\ \dot{2}}\ \underline{7\ 6}\ \underline{7\ \dot{2}}\ |\ \underline{6\ 1\ 3}\ \underline{2\ 5}\ \underline{\dot{2}\ 7}\ \underline{\dot{3}\ \dot{2}}\ |\ \underline{\dot{2}\ 5}\ \underline{\dot{3}\ \dot{2}}\ \underline{7\ 6}\cdot\underline{7}\ \underline{5\ 1\ 3}\ |$

$\underline{2\ 2\ 2}\ \underline{7\ 6}\ \underline{\dot{2}\ 5}\ \dot{2}\ |\ \underline{\dot{2}\ 1}\ \underline{3\ 2\ 5}\ \underline{5\ 2\ 7\ 3}\ |\ \underline{5\ 6\ 7}\ \underline{\dot{2}\ 6}\ \underline{7\ \dot{2}}\ \underline{7\ 6\ 5\ 1\ 3}\ \|$

谱例 13

西风赞（之一）

1 = C（简音作 1 = C¹）慢板

$|\frac{4}{4}\ 0\ 0\ 3\cdot\underline{7}\ \underline{5\ 3\ 2}\ |\ 6\cdot\underline{7}\ \underline{6\ 5}\ \underline{2\ 1\ 3\ 2}\ |\ \underline{6\ \dot{2}}\ \underline{\dot{3}\ \dot{2}}\ \underline{7\ \dot{2}}\ \underline{6\ 5}\ \underline{1\ 3\ 2}\ |$

$\underline{2\ 2\ 1}\ \underline{\dot{2}\ 7}\ \underline{\dot{2}\ 6}\cdot\underline{7}\ \underline{5\ 7\ 6\ 5}\ |\ 1\ 3\ \underline{2\ 5}\ \underline{6\ 7}\cdot\underline{3}\ \dot{2}\ |$

$\underline{6\ 7\ \dot{2}}\ \underline{\dot{3}\ \dot{2}}\ \underline{7}\ \underline{6\ 7\ 5}\ 3\ 2\ 3\ |\ \underline{5\ 6\ 7}\ \dot{2}\ 7\ \underline{6\ 7\ 6\ 5}\ |$

$\underline{5\ 3\ 2}\ \underline{3\ 1\ 3}\ \underline{\dot{2}\ 7\ \dot{2}}\ |\ \underline{6\ \dot{2}}\ \underline{1\ \dot{2}}\ \underline{5\ \dot{3}}\cdot\underline{\dot{2}}\ \underline{6\ 7\ \dot{2}}\ |$

$\underline{7\ 3\ 5}\cdot\underline{3}\ \underline{6\ 7}\ \underline{5\ 7\ 6}\ |\ \underline{1\ 3\ 2}\ \underline{2\ 6}\ \overset{3}{\underline{\ \ }}\underline{5\ 1\ 3}\ |\ \underline{2\ 1}\ \underline{3\ 5}\ \underline{2\ 3}\ 1\cdot\ \|$

谱例 14

西风赞（之二）

1 = C（简音作 1 = C¹）慢板

$|\frac{4}{4}\ 3\cdot\underline{6}\ \underline{5\ 3\ 2}\ \underline{5\ 6\ 7}\ \underline{6\ 5\ 3}\ |\ \underline{3\ 1\ 3}\ \underline{2\ 6}\ \underline{\dot{2}\ \dot{3}}\ \underline{\dot{2}\ 7\ \dot{2}}\ |$

$\underline{6\ 5}\ \underline{3\ 2\ \dot{2}}\ \underline{\dot{5}\ \dot{3}\ \dot{2}}\ 7\cdot\underline{6}\ \underline{7\ \dot{2}}\ |\ \underline{6\ \dot{2}}\ \underline{6\ 5}\ \underline{6\ 3}\ \underline{1\ 3\ 2}\ |$

$\underline{7\ 3\ \dot{2}}\cdot\underline{7}\ \underline{6\ 7\ \dot{2}}\ \underline{\dot{3}\ \dot{2}\ 7\ 6}\ |\ \overset{7}{\underline{\ \ }}\underline{5\ 5\ 3}\ \underline{3\ 1\ 3}\ \underline{2\ 6\ \dot{2}}\ |$

$\underline{7\ 6\ 5}\ \underline{3\ 2}\ \underline{5\ 6\ 7}\ \underline{6\ 5\ 2}\ |\ \underline{6\ \dot{2}}\ \underline{6\ 7\ 6\ 5}\ \underline{3\ 2\ 6\ \dot{2}}\ |\ \underline{7\ 3\ 5}\cdot\underline{3}\ \underline{2\ 3\ 1\ 3}\ |$

$\underline{2\ 7}\ \underline{\dot{2}\ 6}\ \underline{\dot{2}\ 6}\ \underline{5\ 5\ 3}\ |\ \underline{2\ 3\ 1\ 2}\ \underline{3\ 5}\ \underline{2\ 3\ 1\ 2\ 5\ 4}\ |$

谱例 15

西风赞(之三)

1 = C（简音作 1 = C¹）慢板

谱例 16

柳青娘(之一)

1 = C（简音作 1 = C¹）流板

谱例 17

狮子铃(之一)

1 = C（简音作 1 = C¹）慢板

$\|: \frac{4}{4} \ \dot{3}.\ \dot{5}\ 6\dot{5}\ \dot{3}\dot{2}\ \dot{3}5\ 6\ \dot{1}.\ \dot{3}\ |\ \dot{2}\ \dot{1}\ 6\dot{1}\ 65\ 3\ -\ :\|$

5.6 5 56 i 6 i.2 | 3 5 6 3 2 i.2 i.6 | 5 - i 3 5 |

0 i 0 i i 3 5.i | 6 5 3 2 0 5 3 2 | 0 5̇ 3̇ 2̇ 3̇ i 2̇ 3̇ |

i̯ 3 2 - | 6 5 i 6 5 6 | 3.2̇ i 2̇ i 6 5 - | 3.2̇ i i 6 5.6 i |

6 i 6 5 2 3 5 3 6 i | 5.i 6 3 5 3 6 i | 5.i 6 3 5.6 5 6 |

5 5 5 - ‖

谱例 18

小拜门(之一)

1 = F（简音作 5 = C¹）慢板

$|\frac{4}{4}\ 3\ 5\ 5\ 5\ 5\ 1\ 6\ 5\ 4\ 5\ 6\ 1\ |\ 5\ 3\ 2\ 1\ 6\ 5\ 5\ 6\ 5\ 1\ 3\ 2\ 1\ |$

6 2̇ 5 4 5 3 5 1 6 5 | 5 i 6 5 3 5 2 6 5 5 |

5 6 5 3 5 3 5 1 6 5 3 6 | 5 3 2 3 5 1 6 5.0 5 5 5 6 |

5 3 2 5 6 1 6 5 2.3 5 6 | 3 5 6 5 i 3̇ 2̇ 3̇ 2̇ 5 3 |

2 5 3 5 6 i 6 5 6 5 1 | 1 6 1 ⁶₍ 5 3.5 5 5 1 |

6 5 3 2 6 5 5.i 6 5 | 3 5 i i i i 3 2 1 7 6 5 i 3 2 3 |

2̇ 3 5 6 i 7 6 5 6 5 | 3 i 6 5 i 6 5 5 i 6 5 |

3 2 5 1 3 2 5 6 5. |

谱例 19

小拜门(之二)

1 = F（筒音作 5 = C¹）慢板

（乐谱略）

谱例 20

小拜门(之三)

1 = F（筒音作 5 = C¹）慢板

四、板式结构的比较

陕北唢呐的曲式为套曲联奏体,音乐的基本速度变化规律为慢—渐快—快—特快—结束,其板式变化形式可分为以下三种:

(1)慢板(一板三眼)—流板(一板一眼)—垛板(一板一眼)—甲板(一板一眼);

(2)慢板—流板—二流板(一板一眼)—垛板—流板(一板一眼);

(3)慢板—抢板(一板三眼)—流板—垛板—流板。

一般而言,慢板的速度约为每分钟 50~60,流板为每分钟 120,垛板为每分钟 80 左右。二流板又叫二流水,接在流板后面,速度比流板稍快一些。甲板又叫紧板,速度比流板还要快,常出现在乐曲的结尾高潮处,当甲板出现时,节奏已经变成有板无眼的二分之一节拍了。抢板又称原板或扑板,速度是慢板的两倍或者更多。板式的转换要有过渡音乐,这种过渡音乐称为"叫板"或"换板",只有经过"叫板"或"换板"才能进入新板式。这段过渡音乐由司鼓人指挥,至于换不换曲牌或换什么曲牌,由上手确定。同板式换曲牌也要加过渡音乐,并且过渡音乐一定要与前曲牌为同调过渡。

1. 调式调性

陕北唢呐共七个调口,常用的有本、泛、甲三个调。六字调、梅花调用得很少,大宫调、小宫调基本不用。各调筒音呈下列状况:

本调:筒音作 1 　1 = C;

甲调:筒音作 2 　1 = 降 B;

大宫调:筒音作 3 　1 = 降 A;

六字调:筒音作升 4 　1 = G;

泛调:筒音作 5 　1 = F;

小宫调:筒音作 6 　1 = 降 E;

梅花调:筒音作 7 　1 = D。

本、泛、甲三个调分别属于五声调式中的宫调式、商调式和徵调式。

本调,即由 C、D、E、F、G、A、降 B 七音构成七声 C 宫燕乐调式(苦音七声音阶宫调式)。大量曲牌均以宫音起而止于主音。凡调,即由 G、A、降 B、C、D、E、升 F 七音构成七声 G 徵燕乐调式。凡调在调性色彩上与本调的区别不是很明显,经常在一个场合中交换吹奏,大多用于较为稳定、平缓、雅致(如宴席、待客等)的场面。甲调,即由 D、E、升 F、G、A、B、升 C 七音构成七声 D 宫清乐调式。甲调的曲调变化多端,其显著特点是在表现沉重悲哀情绪时,甲调一般不作大幅度跳进;在表现喜庆欢乐气氛时,则多用大跳,使用音域更宽。

五、表演场域的比较

陕北大唢呐作为民间传统乐器,在很多习俗仪式中体现出了使用功能性和社会功能性。将唢呐最常见的表现场域归纳,主要分为节日习俗、红白喜事、庙会活动。

在节日庆典的各项仪式中,都需要唢呐营造热闹、欢庆的场面,表现出地道的陕北风情。在陕北各种节日中,新春闹秧歌是最为喜庆、最为广泛的活动,"陕北人把闹秧歌称为闹红火,而闹红火没有唢呐就不红火,从起秧歌到谒庙请神、沿门、观灯、转九曲等一系列秧歌活动,自始至终都离不开唢呐的吹奏"[①]。在这种场合演奏,唢呐属于最主要乐器,走在队伍的前头,由唢呐担任"引"秧歌的角色,一方面是排头引路,另一方面唢呐音量宏大,曲调欢快,能够激起参与者、观赏者的热情,烘托热闹的气氛,唢呐的音乐配合陕北秧歌,当地人民才能真正感受新春的到来。在陕北,只要是属于秧歌表演的内容,例如踩大场、踢小场、谒庙、排门、打彩门转火塔、舞狮子、耍龙灯等,都离不开唢呐伴奏,吹奏什么曲牌,打击什么乐器,都由表演的内容、情绪来决定。

在陕北,光听唢呐的曲牌风格,就能猜出一户人家是在办"白事"还是"喜事"。如此证明,唢呐在陕北人民的婚丧嫁娶中起着非常重要的作

① 李贵龙,朱维全.陕北唢呐人民的心声[A].中国民间文化艺术之乡建设与发展初探[C],2010:2.

用。办"红事",场面喜庆热闹。吹打班子一进门,长号鸣炮,表示祛邪吉祥"起事",从起事到大宴宾客后是"完事",人们皆在热烈欢快的唢呐声中,喜气洋洋。随着时代的变化,仪式中的很多内容都发生了一定的变化,但是唢呐吹奏还是延续了传统,一曲【大摆队】吹得好似春雷滚滚、万马啸啸。村口听到唢呐嘹亮的声音,人们就知道迎亲队伍要到了。而在办"白事"时,整个氛围就截然不同了,悲伤肃穆,庄重凝静。从入殓开始到守灵、迎幡、祭灵、摆灯、祭魂、出殡、下葬、酬客等系列仪式,都有唢呐吹打伴奏。乐手在每个仪式环节都要吹奏指定的曲牌,切不能混用。一直到现在,在"白事"的仪式上请唢呐一班吹打的习惯还一直保持着,这是当地人民对死者尊重的表现。

陕北地区的庙会祭祀活动也是当地非常重要的集体活动。按照不同地区的祭祀习惯,各地区的祭祀时间也不尽相同,主要集中在每年农历二月至九月。小会事请上一班唢呐助兴娱神、娱人;大的会事则大操大办,有唢呐吹奏,大戏演唱,杀猪宰羊,上供迎神,香客从四面八方来到庙会赶会敬香,祈求平安。在庙会活动中,吹唢呐的乐手偶尔也会相互之间暗中比个技艺高低,听得现场观众连连叫好。祭祀活动中,在唢呐引入下,参加祭祀的民众会有非常神圣的祭祀仪式,向神灵进贡,表示对神灵的尊敬,希望得到神灵的庇护。除了以上三个方面的应用,唢呐的作用还体现在方方面面,与陕北人民的生活紧密相连。

六、乐器组合的比较

陕北大唢呐乐队一般以五人为组,主奏乐器是唢呐。通常使用两支大小相同的同调唢呐演奏两个声部,分别称为"上手"和"下手",所谓"一支走尖,一支走塌",即一支在高音区吹奏主旋律,另一支吹奏副旋律,与西方音乐的复调有所相似,这是陕北唢呐吹奏时所特有的双声音响效果。另再加上小鼓、小擦、乳锣三件打击乐器,乐队组合方式属鼓吹乐一类。其中上手吹奏高音时具有一定的即兴性,可以根据自己的技术进行加花性变奏,含有许多技术性的花音、舌音和装饰音,因此担任上手的唢呐乐

手必须有足够的吹奏技术和经验方可胜任；下手主要吹奏低音，给予上手声部以筒音为主的基础性低音支撑。三件打击乐器有固定的节奏，小鼓在乐队中起到调整节奏和速度的作用，好的鼓手技法运用自如，在演奏中即兴加花，与唢呐手的即兴吹奏形成令人耳目一新的乐曲，小镲和乳锣则按照基本节奏进行演奏，主要起辅助作用。另外还有加入两支长号来丰富乐队音色的，通常用于仪式、场面的开始以及一些特殊场景。还有一些吹打班加入了小海笛、管子、笛子、云锣等乐器。

陕北吹打乐的演奏形式分两种：行路吹打和坐场吹打。陕北大唢呐的音乐也主要分为座场、行路两种形式。座场吹打的音乐更为丰富，其节奏变化丰富，曲牌容量更大，可以完整展现出陕北唢呐音乐的全貌。

七、传承发展的比较

陕北唢呐文化造就了一大批优秀的唢呐艺人，例如绥德地区的冯光临、马生祥、李长春、王恩、郝永发、晋文化、常文洲，都是其中的优秀代表。20世纪60至70年代的赵英武、刘汉玉、赵国斌、赵世和、刘德义、袁久岗，也深受群众欢迎。80至90年代的唢呐演奏家更是不在少数，赵虎、刘雄弟兄、马祥等人脱颖而出。这些技艺超群的唢呐演奏家将绥米唢呐吹遍绥德、米脂，吹到山西，吹到大长安。马生祥与李长春、王恩、晋文化、常文洲等唢呐演奏家，成为弘扬绥德唢呐文化的领军人物。马生祥先生改编和领奏的【兰花花】【三十里铺】，在纪录影片《鲜花朵朵》中留下了骄人的镜头。李长春不仅唢呐吹得好，名震榆林地区，而且改革了绥德传统的唢呐制作工艺，改革后的绥德大唢呐好看、好听，声音传得远，为绥德唢呐文化的传播发展立了大功。刘子德的唢呐吹奏成了唢呐音乐的活字典，为绥德唢呐音乐留下一百多首宝贵的乐曲。通过这些艺人的不断努力，2008年，从北京传来了喜讯，"绥米唢呐"被国务院批准为国家非物质文化遗产，列入国家保护行列，得到海内外亿万人的关注和赞赏。目前，绥米唢呐具代表性的传承人主要有汪世发和王亚勤，如今他们依旧在为陕北的唢呐传承事业而努力。

作为陕北大唢呐的另一支队伍,子长唢呐队伍也在迅速发展,唢呐吹奏者由原来的100多人发展到1000多人。唢呐的吹奏、表演比以前有了较大的发展及提高。为了挖掘、发展陕北唢呐艺术,子长县于1984年成立了唢呐协会。近年来,子长唢呐队伍不断发展壮大,全县唢呐班子发展到100多个,涌现了薛守高、薛增山、常体音、焦养亮、李树林、赵智海等吹奏高手。而子长唢呐也在全国人民面前崭露头角,先后在湖南电视台、中央电视台成功演出,多次为影视剧摄制节目,先后应邀参加了《羊马河战役》《北斗》《火种》《三鼓催春》《延安之声》《刘志丹与谢子长》《中国命运大决战》《童年的回忆》等电影、电视剧的拍摄,其中为凤凰卫视台制作的《子长唢呐迎亲》,已向世界90多个国家和地区播放。

第七章 活态现状与生态策略

第一节 田野的回声

一、传承保护的现状

青山唢呐文化经久不衰,千百年来,石鼓镇千户塅赵氏家族、诸头朱氏家族等百多个姓氏家族里先后出了近千名才俊和民间艺术家。清代有高玉来,民国时期有陈咏生、朱达湘,新中国成立初期有陈庆丰、朱梅江、左元和。20世纪70年代以后,优秀传人左金宇、莫柏槐分别两次晋京演出,并受到宋任穷、屈武等领导人的接见。

新时期,石鼓唢呐技艺取得长足发展,演奏队经常在省、市、县组织的唢呐大赛中获奖。在2003年2月湘潭市首届唢呐艺术大赛中,【畅音子】【哭懵懂】荣获一等奖;在2006年7月举行的第七届中国民间文艺山花奖、民间艺术表演奖暨全国首届民间吹歌展演活动中,莫柏槐带领石鼓民间唢呐艺人代表队,作为湖南省唯一代表参加演出,以集体合奏【哭懵懂】和个人独奏【双点鼓】技惊四座,赢得了现场与会领导、全国各地参赛代表队以及7万余观众经久不息的掌声,并得到了组委会领导和专家评审组的高度评价,荣获全国民间艺术表演"优秀表演奖"(最高奖)。这是

继左元和、朱梅江50年前进入中南海为党和国家领导人演出,以及莫柏槐获"全国乡土艺术表演成就奖"之后,湘潭县石鼓镇民间唢呐艺术再次获得国家级大奖。另外,该次活动中,石鼓镇中青年演奏员左露因用鼻孔出色演奏唢呐曲目而获得民间吹歌个人表演三等奖。

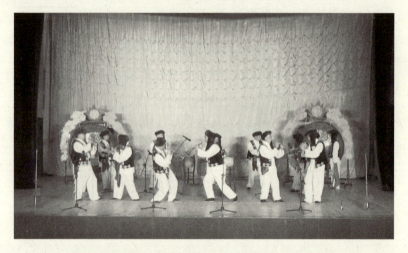

青山唢呐《青山乡韵》表演场景(湘潭县文化局供稿)

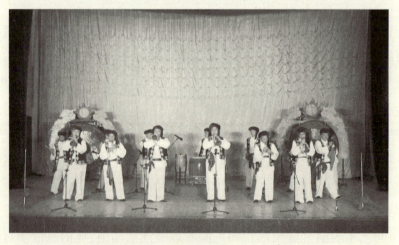

青山唢呐《青山乡韵》表演场景(湘潭县文化局供稿)

2006年5月,以石鼓唢呐为核心的青山桥民间唢呐艺术又被列入省级非物质文化遗产保护名录,这为挖掘和保护石鼓镇本地唯一的一个民间非物质文化遗产——唢呐艺术提供了强有力的保障。

青山唢呐虽有广泛的群众基础,但仍处于原始状态,没有专业的音乐人士来进行系统的研究整理。过去,艺人们的传艺采取的是口传心授,没有留下文字依据,一大批老艺人过世后,一些独特的演奏手法没有传承下来。同时,过去老艺人使用的是原始的工尺谱,新一代艺人学习使用简谱。使得在转谱的过程中一些曲牌变调走样。由于部分演奏技巧失传,需要用特殊技艺演奏的曲牌也随之遗失,如长行类子曲牌过去有 130 多首,如今只流传下来 10 多首。

唢呐吹出了石鼓的名气,唢呐也吹出了石鼓民间艺人的风光。据《湘潭县志》记载:清光绪年间,唢呐艺人高玉来名震三湘;清朝末年,唢呐艺人应邀赴京参加唢呐比赛,以口鼻各吹一支唢呐而技压群雄,受到慈禧太后的赞赏;民国时期的唢呐艺人陈咏生、朱达湘手执唢呐吹遍四水三湘,备受湘人敬仰;1957 年,唢呐艺人陈庆丰、朱梅江、左元和等参加全国第二届民族民间音乐舞蹈会演,并应邀进中南海怀仁堂为周恩来、朱德、董必武等党和国家领导人演奏唢呐乐曲【哭懵懂】。特别是第三代唢呐传人,国家二级演奏员莫柏槐,两次手执唢呐进京演出;还先后组织了五次大型唢呐演奏活动,其中有"百人唢呐演奏方队"。

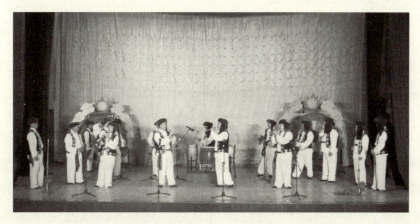

青山唢呐《青山乡韵》表演场景(湘潭县文化局供稿)

近几年来,湘潭县委、县政府对这一带着泥土芳香的汉族民间唢呐艺术十分重视,成立了湘潭县非物质文化遗产保护工作委员会,制订了从

2006年至2010年的保护青山桥唢呐的五年计划和预期目标。成立湘潭县唢呐艺术团,并根据石鼓、青山的唢呐艺术素材编排了一台专题节目。收集整理了370首唢呐曲牌专辑,出版了一套石鼓、青山唢呐音像光盘。同时,利用广播、电视、报纸等新闻媒体,对石鼓、青山唢呐广泛宣传,让石鼓、青山唢呐这种乡土民间艺术继续发扬光大。

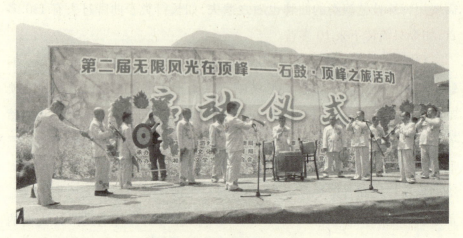

青山唢呐班表演场景(2016.3.19)

二、渐渐消逝的声音

实地调查发现,虽然在政府及各级部门的共同努力下,青山唢呐的保护与传承工作取得了一定的成效,但在当今全球化、城市化加快发展的时代,青山唢呐也面临着不少的传承困境。

(一)资金扶持欠缺

资金扶持是民族民间文化艺术得以发展的一个重要条件,就民间乐种而言,足够的资金扶持显得尤为重要。因为一个乐队乐器、服装、音响等硬件设施的添置,队员学习、生活等开支,都需要一定的资金作保障。调查显示,青山唢呐由于资金管理、乐队运营模式、乐队规模、艺人表演水平等多重因素的影响,虽已得到国家各级政府在资金方面的支持,但扶持力度还不够,覆盖面也还有待拓宽。

第七章 活态现状与生态策略

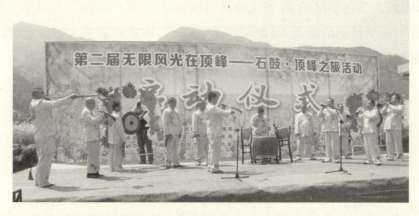

青山唢呐班表演场景(2016.3.19)

（二）保护意识薄弱

由于社会经济发展的多元化，导致了文化发展的多元化，同时由于人们对传统文化的漠视，故其保护工作缺乏社会整体力量的支持。新组建的唢呐班，平时乐队成员很难集中，排练时间得不到保证，系统训练不够，在表演方面也存在相当的缺陷，亟待进一步提高。

（三）传承艺人断层

青山唢呐的传承历来都是由祖辈口传身授，师承关系至关重要。近年来，随着现存的老艺人日趋减少，且在世的老艺人大多年过古稀，健康状况不佳，加上年轻人对学习青山唢呐缺乏兴趣和主动性，学习热情不

青山唢呐表演场景(2016.3.19)

高,老艺人当年学过的 20 多支曲谱,目前年轻一代尚未能完全继承下来,故青山唢呐传承后继乏人,断层严重。因此,加强对老艺人的保护,及时做好相关资料的收集整理及培养新人已迫在眉睫。

第二节 发展的对策

青山唢呐是先辈存留下来的文化瑰宝,是湘潭民族民间文化发展的活态存在。不仅渗透着广大民众的审美习性,而且还孕育着中华优秀传统文化的基质。它几经风雨、存留现世,且深受现代文明等多重因素的冲击,处于艰难的发展境地。虽然,青山唢呐的保护与传承得到了国家政府、社会各界的普遍重视,也取得了一些成效,但其传承之路依然任重道远。为此,我们在田野调查的基础上,结合青山唢呐的传承现状,提出下列发展对策。

一、着力完善传承机制

政府部门应依据实际制定地方性法律法规或出台相关的保护条例,保障保护传承工作的顺利开展。要有科学、健全的管理机制,保护工作要有精心、缜密的规划和科学的管理。譬如,制定传承艺人保护条例和奖惩制度,对于优秀的民间艺人要给予相应的优惠政策和经济补助,这不仅能增强艺人的荣誉感、自觉传承意识,还可以吸引新一代人前来学习,培养起新生代艺人;政府可以通过组织比赛、公开汇报、交流演出等活动,来增强艺人的荣誉感,既能激发艺人们继续传承的激情,又能引发社会的广泛关注,为青山唢呐的长久发展储备新力量。

与莫柏槐、左克和等合影(2016.3.19)

二、加大资金扶持力度

加大资金扶持力度,是实现青山唢呐可持续发展的一个重要动力。相关部门应尽快制定资金扶持政策,加大资金投入力度,为青山唢呐的保护、传承与发展提供充足的资金。政府部门还应拨出款项积极创设环境与条件,努力把青山唢呐的普及、推广与发展当地旅游经济紧密结合起来,实现互利共赢。

三、努力提升社会效应

对于青山唢呐的保护、传承与发展,普及和推广工作是个重要的基础。当代青山唢呐的发展,要把普及和推广工作做好,要推广得好,就要与教育结合进来,而要结合教育进行推广,就要先从基础做起,从儿童的推广工作开始。青山唢呐的普及、推广不仅要在学校、社区中开展,还要在工厂、政府单位扩大影响。

相关部门应该重视青山唢呐的宣传工作,通过新闻媒体加以宣传,扩大宣传力度,是更多的群众了解这一音乐文化,对这一品种给予更多的关注。以此来增强人们对青山唢呐文化认同感和提升文化自信力,也为青

山唢呐培养起最广泛的观众基础,提升其社会影响力。

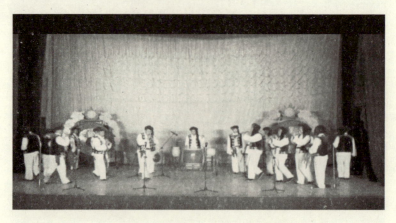

青山唢呐表演场景(湘潭县文化局供稿)

四、加强传承人才培养

人是文化的创造者、传续者、受益者,是文化存在的依托、是文化传承的载体。传承人的培养是传承民族民间文化的关键环节。我们通过田野调查了解到,真正受过严格技艺训练的青山唢呐传承人较少,大部分都是自学成才。甚至有些人略知皮毛,只是为了完成上级任务或出于业余爱好才参与其中。从现状来看,多数青山唢呐队队员已上了年纪,老的八九十岁、小的也有三四十岁了,年青一代或缺乏必要的认知,或迫于生计,抑或受现代文化的影响,认为学唢呐没用,不愿意加入传承队伍。造成传承

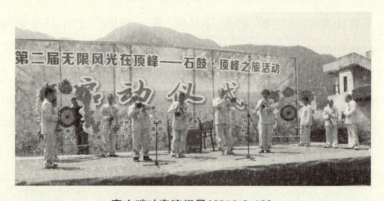

青山唢呐表演场景(2016.3.19)

人队伍高龄化,传承人青黄不接,势必不利于青山唢呐的健康传承。因此,保护好健在的传承人,建立健全传承人培养机制,是目前最重要、最艰巨的任务。相关部门应加强对"活态"传承人的保护,给予他们相应的优惠政策和经济资助,创设环境,积极鼓励他们参加各类演出,引导他们做好传授工作。

结 语

作为湖南省省内的一种传统艺术形式,青山唢呐以其悠久的历史、较高的演奏技巧、丰富的曲牌流行在湘潭这片悠远的文化地域。

青山唢呐是指流行于湖南省湘潭县境内的民间器乐演奏形式,独特的地域风貌、历史人文、社会环境以及民众的价值取向、审美诉求与风俗习性等,不仅是青山唢呐赖以生存的基础,而且也是青山唢呐文化内涵的实质。青山唢呐不仅深深地渗透在这片古老大地的地方特征和文化积淀中,而且也精湛地展示了这块土地的文明精髓和文化意象。

青山唢呐的特点一方面体现为它并不是一种纯粹的、独立的艺术形式,而是在世代传承中依托于劳动、宗教祭祀、婚丧嫁娶等活动而存在,并且是具有广泛社会学意义的价值体系。它不仅与广大民众的生产实践有着"剪不断理还乱"的瓜葛,而且还与当地的宗教信仰、生活习性密切关联,彰显着整体的音乐认知观、人生世界观。这些观念展现了鲜活的"生活世界",在获得音乐享受的同时获得其他社会知识。另一方面民间乐手的专业知识和技能往往是在父母、师傅、同伴那里通过"口传心授"习得。这种方式,就是通过口耳来传其形,又以内心领悟来传其神。此外,青山唢呐的传习还有一种"终身学习观",即民间艺人们一边从传统中汲取营养,一边在传承中创造性地改编、再创造,形成了风格迥异的各大流派。如此不断发展、不断延续,民间音乐获得了无比顽强的生命力。最后是民间音乐音调与地方语言结合紧密,不仅简明朴实、平易近人、生动灵活,而且还具有浓郁乡土特色和广泛的群众基础。

青山唢呐作为民间文化的瑰宝，也是研究一方文化历史渊源的活化石。无论是从发扬和传播民族文化的角度看，还是从世界、国家及地方的非物质文化遗产保护的视阈说，研究一个具有区域特征的民间乐种，挖掘与探讨包括对于在该区域中，由于共有及特殊的风俗习惯、语言特征、文化背景、经济条件、生存方式等，长期所形成的民间乐种及其相关的传播、传承方式、作家与作品、音乐及思想等内容，都有着十分重要的学术价值和历史传承意义。

　　但因20世纪80年代以来缺少专业表演团体，加上老一辈艺人相继辞世，青山唢呐已面临失传的危险，亟待抢救和保护。非物质文化遗产既是民族精神的载体，又是民族精神和传统文化的象征，既需要各部门团结协作又需要确定各自的职能、履行相关的责任。非物质文化遗产的价值不单体现在传承人创作的作品，更在于传承人所拥有的技艺技术使非物质文化遗产得以有效传承。非物质文化遗产来源于民间；生存于民间，传承于民间；没有任何文化形式比物质文化遗产更贴近人民群众的生活。文化的传播是以人为载体的，若失去了传承者，青山唢呐终将成为绝响。

　　当今时代，青山唢呐凭借独有的艺术气质，在政府的大力支持和文艺工作者的努力下，得到了快速的发展，并多次在国内获得大奖。随着社会的不断发展，人民生活水平的提高，青山唢呐也顺应时代的要求，在内容和形态等方面进行了革新，满足了人民不断提高的审美需求，这一优秀的民族民间艺术需要更多的关注，更需要大家的保护和弘扬。

参考文献

[1] 王超.皖北乡村唢呐班社的传承与演变[D].武汉：中南民族大学,2012.

[2] 赵宴会,赵士玮.苏北赵庄唢呐班与婚、丧仪式研究[J].中央音乐学院学报,2009(04).

[3] 赵宴会.苏北赵庄唢呐班研究[J].中央音乐学院学报,2005(02).

[4] 荣蕙荞.北方五省唢呐调名的考察与研究[D].北京：中央音乐学院,2012.

[5] 高嘉黛.喇叭悲欢[D].乌鲁木齐：新疆师范大学,2015.

[6] 尚帅.浅谈山西唢呐音乐演奏风格[D].北京：中央音乐学院,2014.

[7] 宋晓辉.任同祥唢呐名曲【百鸟朝凤】演奏艺术研究[D].上海：上海音乐学院,2012.

[8] 邵译萱.国家级非物质文化遗产"徐州唢呐艺术"传承人——赵伦先生之调查研究[D].南京：南京师范大学,2013.

[9] 刘勇.中国唢呐历史考索[J].中国音乐学,2000(02).

[10] 张振涛.一个唢呐乐班的出国故事[J].中国音乐学,2009(01).

[11] 赵宴会.苏北赵庄唢呐班音乐文化之研究[D].南京：南京师范大学,2004.

[12] 孙慧."新潮音乐"之路混生何以涅槃——由秦文琛唢呐协奏曲《唤凤》之单音技法与"整体结构节奏"的折返而引申[J].中国音乐,2009(04).

[13] 板俊荣,伍国栋.区域音乐文化的主体——乐人个案研究:以庆阳唢呐艺人马自刚为例[J].中央音乐学院学报,2010(03).

[14] 吕景利.新中国成立后中国唢呐音乐创作的脉络研究[D].长春:东北师范大学,2007.

[15] 李城,迟震.梨乡唢呐乐班的田野考察[J].安徽师范大学学报(人文社会科学版),2006(06).

[16] 吴玉辉.唢呐艺术的渊源及音乐社会学解析[J].贵州大学学报(艺术版),2007(01).

[17] 张倩渊.唢呐协奏曲《唤凤》的演奏心得和思考[D].上海:上海音乐学院,2014.

[18] 郝玉岐.河南唢呐与山东唢呐[J].演艺设备与科技,2005(06).

[19] 张志可.民间唢呐曲创作的文化内涵初探[J].乐府新声(沈阳音乐学院学报),2005(01).

[20] 焦点.论任同祥唢呐艺术的传承与发展[D].上海:上海音乐学院,2014.

[21] 光海鹏.论唢呐演奏在二度创作中技术的把握[D].太原:山西大学,2012.

[22] 尹双涛.郝玉岐唢呐艺术研究[D].开封:河南大学,2014.

[23] 梅雪林.唢呐研究三题[J].乐府新声(沈阳音乐学院学报),2004(02).

[24] 张振涛.追寻唢呐——晋北鼓吹乐的平叙与深描[J].南京艺术学院学报(音乐与表演版),2009(03).

[25] 胡子奕.沛县唢呐艺术的调查与研究[D].徐州:江苏师范大学,2014.

[26] 邱洋玲. 丹棱唢呐及其传承研究[D]. 成都: 四川师范大学, 2014.

[27] 赵全胜. 白族唢呐与白族民俗活动[J]. 大理学院学报, 2009(01).

[28] 隋景山. 安徽民间唢呐流派演奏特点[J]. 中央音乐学院学报, 2004(04).

[29] 孙茂利. 唢呐循环换气演奏技巧产生与发展的历时性研究[J]. 中国音乐学, 2014(04).

[30] 仲冬和. 唢呐的渊源与唢呐艺术的发展[J]. 演艺设备与科技, 2006(01).

[31] 张振涛. 一支唢呐, 一种文化的象征[J]. 交响·西安音乐学院学报, 2010(01).

[32] 高长春. 浅谈唢呐的传承与发展[D]. 天津: 天津音乐学院, 2011.

[33] 王欢. 谈任同祥的唢呐艺术[D]. 哈尔滨: 哈尔滨师范大学, 2015.

[34] 常亚男. 浅谈唢呐演奏中的歌唱性[D]. 太原: 山西大学, 2013.

[35] 李刚. 庆阳婚丧唢呐音乐与文化研究[D]. 兰州: 西北师范大学, 2009.

[36] 李康. 唢呐名家刘炳臣研究[D]. 杭州: 杭州师范大学, 2016.

[37] 崔长勇. 枣庄地区民间唢呐艺术研究[D]. 济南: 山东师范大学, 2011.

[38] 齐培培. 河北省唢呐音乐风格浅析[D]. 天津: 天津音乐学院, 2007.

[39] 赵宴会. 从"模糊律制"到"近十二平均律"——20世纪苏北民间唢呐的"实践律制"变迁[J]. 中国音乐学, 2015(01).

[40] 胡美玲. 胡海泉唢呐演奏艺术研究[D]. 北京: 中央民族大学, 2012.

[41] 张振涛. 唢呐话语——米脂乐班三重奏[J]. 中国音乐学, 2011(04).

[42] 王善虎, 周颖. 国家级非物质文化遗产的传承与发展策略探析——以砀山唢呐为例[J]. 艺术百家, 2016(01).

[43] 陈世军. 试论彝族唢呐与彝族民俗的关系[J]. 贵州民族学院学报(哲学社会科学版), 2006(04).

[44] 龚怡. 任同祥唢呐艺术研究[D]. 上海:上海音乐学院, 2010.

[45] 高嘉黛. 时空观中的音乐事象——庆阳唢呐[J]. 中国音乐, 2016(01).

[46] 陈韦宏. 湘西唢呐艺术风格运用初探[D]. 上海:上海音乐学院, 2012.

[47] 赵志勇. 传统中音唢呐在现代音乐作品中的运用[D]. 北京:中央音乐学院, 2015.

[48] 陈小平. 于都客家唢呐艺术之研究[D]. 南昌:江西师范大学, 2009.

[49] 安雅文. 山西境内唢呐现状与思考[D]. 太原:山西大学, 2007.

[50] 李建中. 唢呐在乐队中使用的若干思考[J]. 星海音乐学院学报, 2014(03).

[51] 李文亮. 浅谈唢呐演奏中不同气息的运用[D]. 天津:天津音乐学院, 2013.

[52] 侯道辉. 广西金秀县十八家瑶族唢呐婚庆音乐研究[J]. 中国音乐, 2011(03).

[53] 赵宴会. 论苏北唢呐班的重要传承方式"偷学"[J]. 中国音乐学, 2011(03).

[54] 赵士玮. 苏北睢宁县唢呐班调查与研究[D]. 南京:南京艺术学院, 2006.

[55] 赵宴会, 蒲亨强. 苏北赵庄唢呐班传承探析[J]. 中国音乐, 2011(04).

[56] 徐小明.半个世纪唢呐音乐艺术的发展[J].人民音乐,2002(08).

[57] 张强.冀东地区唢呐流派研究[D].天津:天津音乐学院,2013.

[58] 鄢磊.试论唢呐音乐发展的审美导向[D].北京:中央音乐学院,2007.

[59] 张丙娜.论演奏技术对唢呐音色的影响[D].南京:南京艺术学院,2008.

[60] 张放.唢呐不同流派音乐风格与"音乐性精神"的互动构成[J].音乐探索,2007(04).

[61] 赵宴会.论乡村草根乐班的经济运作——基于20世纪苏北"唢呐班"经济运作习俗变迁的调查分析[J].民族艺术,2015(05).

[62] 赵宴会.重视乡村乐班在新农村精神文明建设中的作用——基于苏北乡村唢呐班的调查与分析[J].艺术百家,2011(03).

[63] 肖艳平.客家唢呐"公婆吹"的文化隐语[J].中国音乐学,2015(03).

[64] 徐小明.简述建国以来唢呐音乐的发展与演变[J].贵州民族学院学报(哲学社会科学版),2003(05).

[65] 赵宴会,蒲亨强.苏北乡村唢呐班调查及其发展对策研究[J].音乐探索,2011(02).

[66] 马建强.云龙白族唢呐及其音乐形态探析[J].民族艺术研究,2001(06).

[67] 李金鹏.明清时期中原地区的唢呐艺术[J].浙江艺术职业学院学报,2014(01).

[68] 范曦.浅谈唢呐教学中口传心授和曲谱的传承[D].北京:中央音乐学院,2012.

[69] 刘勇.中国北方的唢呐乐队[J].中央音乐学院学报,2000(03).

[70] 秦勤,龙红.音乐人类学视野下的苗族大唢呐文化传承[J].南

通大学学报(社会科学版),2014(04).

[71] 左继承.唢呐的构造及其流派[J].演艺设备与科技,2005(06).

[72] 杨田华.非遗保护中的多元主体博弈探析——以彝族"白依人"唢呐保护为例[J].贵州民族研究,2015(04).

[73] 杨会青.论唢呐演奏中音准的构成因素[J].中国音乐,2006(04).

[74] 徐小明.关于唢呐的半音演奏[J].中国音乐,2004(03).

[75] 崔长勇."平派"铜杆唢呐调性转变的时代境遇[J].中国音乐,2010(03).

[76] 王俊峰.唢呐演奏中的呼吸技巧与训练[J].解放军艺术学院学报,2004(03).

[77] 刘勇.从文化学角度看中国婚丧礼仪中唢呐音乐的生成背景[J].云南艺术学院学报,1999(04).

[78] 张志可.中国汉族唢呐发展的区域性差异成因探析[J].星海音乐学院学报,2004(02).

[79] 张放.唢呐曲的文化内涵[J].中国音乐,1997(01).

[80] 赵宴会,宋喆,邵译萱.乡村乐班在新农村建设中大有可为——基于苏北唢呐班的调查与分析[J].艺术百家,2010(S2).

[81] 赵士玮,赵宴会.乡村唢呐班与乡村风俗礼仪互融研究——以苏北睢宁县为例[J].艺术百家,2009(01).

[82] 赵士玮.苏北睢宁县唢呐班常用演奏技法探析[J].艺术百家,2011(S1).

[83] 韩国鐄.唢呐来源问题探讨[J].音乐研究,2000(02).

[84] 薛霞.山西吉县唢呐演奏习俗调查与研究[J].山西师大学报(社会科学版),2014(S1).

[85] 胡慧声.唢呐的——调名、定调和转调[J].中国音乐,1984(01).

[86] 方圆. 我看非物质文化遗产——青山唢呐艺术探析[J]. 大众文艺. 2010(13).

[87] 唐湘岳,吴竹,赵风华. 青山唢呐有传人[N]. 光明日报,2012-07-05(005).

[88] 莫柏槐. 青山桥唢呐现象探析[A]. 中国民间文化艺术之乡建设与发展初探[C]. 2010.

[89] 莫柏槐. 青山桥唢呐现象探析[A]. 2011—2013中国民间文化艺术之乡全集[C]. 2013.

[90] 莫柏槐. 湘中器乐文化的保护、继承与发展[J]. 艺海,2007(05).

[91] 杨向东. 南传唢呐与南方文化之关联[J]. 创作与评论,2014(14).

[92] 张虹. 湖南石鼓镇丧葬仪式音乐研究[D]. 北京:中国艺术研究院,2010.

[93] 张虹. 湖南石鼓镇丧葬仪式与音声[J]. 天津音乐学院学报,2010(02).

[94] 中国音乐研究所. 湖南音乐普查报告[M]. 北京:音乐出版社,1960.

[95] "中国民族民间器乐曲集成·湖南卷"编辑委员会. 中国民族民间器乐曲集成·湖南卷[M]. 北京:中国ISBN中心,1996.

[96] 张振涛. 冀中乡村礼俗中的鼓吹乐社——音乐会[M]. 济南:山东文艺出版社,2002.

[97] 薛艺兵. 神圣的娱乐—中国民间祭祀仪式及其音乐的人类学研究[M]. 北京:宗教文化出版社,2003.

[98] 刘勇. 中国唢呐艺术研究[M]. 上海:上海音乐学院出版社,2006.

[99] 曹本冶. 思想—行为:仪式音声的研究[M]. 上海:上海音乐学院出版社,2008.

[100] 曹本冶.中国传统民间仪式音乐研究[M].昆明：云南人民出版社,2003.

[101] 张振涛.诸野求乐录[M].济南：山东文艺出版社,2002.

[102] 田青.净土天音——音乐学研究文集[M].济南：山东文艺出版社,2002.

[103] 李岚岚.川南苗族音乐文化在踯躅中前行的关注与思考[J].音乐探索,2015(03).

[104] 秦勤,龙红.音乐人类学视野下的苗族大唢呐文化传承[J].南通大学学报(社会科学版),2014(04).

[105] 张小燕.川南苗族踩山节艺术渊源探析[J].四川戏剧,2011(01).

[106] 刘韧,应元厅.川南苗族大唢呐现状、传承与保护调查报告[J].音乐探索,2010(02).

[107] 丁常春,杨俊,杨国军.川南非物质文化遗产现状与保护[J].中华文化论坛,2009(02).

[108] 张择君.西南"低音之王"——苗族大唢呐[J].中国老区建设,2008(09).

[109] 张小燕.川南彝族唢呐音乐文化区域差异性研究[J].乐山师范学院学报,2013(01).

[110] 张小燕.川南唢呐音乐发展手法探析[J].成都师范学院学报,2013(04).

[111] 游正富,赵正平.万绿丛中一点红"童寺唢呐"开春花——四川省富顺县"中国民间文化艺术之乡"侧记[A].2011-2013中国民间文化艺术之乡全集[C].2013.

[112] 曾迅,李余.苗族大唢呐流传现状调研报告[J].大众文艺,2010(18).

[113] 张建庄.我国南北方民间唢呐吹奏的异同点[J].大舞台,2011(06).

[114] 陈川. 苗族木制大唢呐[J]. 人民音乐,1981(04).

[115] 梅雪林. 唢呐研究二题[J]. 中国音乐,1996(02).

[116] 吴树德. 唢呐的世界 世界的唢呐[J]. 乐器,2015(08).

[117] 李慧,张明. 中国唢呐漫谈[J]. 戏剧之家,2015(21).

[118] 徐小明. 半个世纪唢呐音乐艺术的发展[J]. 人民音乐,2002(08).

[119] 张强. 唢呐在社会民俗中的作用分析[J]. 北方音乐,2016(03).

[120] 李岚岚. 川南苗族音乐文化在旅游产业中的变迁与思考[J]. 四川戏剧,2014(08).

[121] 喻涛,张圆. 论社群价值意识的建构过程——基于川南苗族丧葬仪式田野考察[J]. 民族论坛,2016(07).

[122] 牛建党. 浅析陕北大唢呐的音乐及演奏特点[D]. 北京:中央音乐学院,2011.

[123] 李武华.《陕北大唢呐音乐》读后[J]. 交响·西安音乐学院学报,2001(04).

[124] 李贵龙,朱维全. 陕北唢呐人民的心声[A]. 中国民间文化艺术之乡建设与发展初探[C].2010.

[125] 刘勇. 中国北方的唢呐乐队[J]. 中央音乐学院学报,2000(03).

[126] 马金龙. 陕北唢呐[J]. 延河文学月刊,2009(07).

[127] 荣蕙荞. 北方五省唢呐调名的考察与研究[D]. 北京:中央音乐学院,2012.

[128] 吴婷. 陕北"黄土地艺术团"的考察与研究[D]. 西安:西安音乐学院,2015.

[129] 强彦军. 子长唢呐音乐研究[J]. 音乐天地,2013(11).

[130] 张振涛. 走进现代的陕北民歌[J]. 中国音乐学,2012(04).

[131] 姜旭. 陕北婚丧礼俗音乐[D]. 天津:天津音乐学院,2014.

［132］马庆禄,朱维全.陕北音乐文化的代表:绥米唢呐[J].文化月刊,2014(04).

［133］李叶晔.陕北秧歌剧的民俗特征(二)[J].北方文学(下半月),2011(11).

［134］刘清.陕北秧歌里的村落生活——以陕西佳县木头峪、荷叶坪为个案[J].交响·西安音乐学院学报,2015(04).

［135］田耀农.陕北礼俗音乐的调查与研究[D].北京:中国艺术研究院,2002.

［136］高万飞.陕北唢呐吹打乐的乐队结构和调式特点[J].中国音乐,1990(03).

［137］高万飞.陕北大唢呐音乐[M].西安:西安地图出版社,2000.

［138］曹本治.中国传统民间仪式音乐研究·西北卷[M].昆明:云南人民出版社,2003.

后 记

青山唢呐作为湘潭民间文化的代表,不仅深深渗透着鲜明的地方特征和文化积淀,而且以其精湛的技艺展示了当地的文明精髓和文化意象。作为一种既定的历史文化现象,青山唢呐并不仅仅是一种纯粹的、独立的艺术形式,而是在世代传承中逐渐延展,并依托民俗而存在的具有广泛社会学意义的价值体系。它不只是与广大民众的生产实践有着"剪不断、理还乱"的瓜葛,同时还与当地的宗教信仰、生活习性密切关联,彰显着整体的音乐认知观、人生世界观。这些观念展现了鲜活的"生活世界",使人民群众在得到音乐享受的同时也获取了其他的社会认知。

《非遗保护与青山唢呐研究》是湖南师范大学非物质文化遗产保护与发展中心推出的"非遗保护丛书"系列成果之一。本书在诸多学人、传承人以及文化工作者的大力支持下,基于文献收集和田野调查,对青山唢呐做了初步的探索。

在书稿付梓出版之时,衷心感谢热情、智慧的青山人民,是你们的坚守和对唢呐的传承,为我们提供了成稿基础;感谢接待并接受我们采访的青山唢呐国家级传承人、湘潭县文广新局莫柏槐局长,感谢石鼓镇唢呐艺人左克和、左都华、左露等,是你们无私的讲解及提供资料,为我们理解青山唢呐提供了便利;感谢书中所引资料的未曾谋面的专家学者,是你们的研究成果为本文的写作提供了理论支持与学术借鉴;感谢为采访提供便利的湘潭县文广新局的领导和工作人员,是你们的帮助促成了采访的顺利进行。

同时，感谢苏州大学出版社责任编辑张希老师为本书书稿的辛勤付出；感谢单位领导、同事以及家人的支持！

　　由于青山唢呐的本体构成、文化内涵较为复杂，其文化传承还需凝结更多专业人士的积淀与努力。就青山唢呐的保护而言，本书只能算是一个引子。愿能抛砖引玉，得到更多专家学者、同行的意见和建议，以做进一步修正和完善。

<div style="text-align:right">

作者

2016 年 11 月

</div>